高等学校艺术类专业计算机规划教材　　丛书主编　卢湘鸿

林贵雄　吕军辉　编著

计算机音乐与作曲基础

清华大学出版社
北京

内 容 简 介

本书主要内容包括计算机音乐基础知识、计算机应用作曲常用软件介绍、音乐制作软件的基本操作、作曲基础知识、音源音色的特性与运用、音乐织体的类型与写作以及乐曲编配实践等。

本书的特点是首次将作曲技术与计算机技术相结合,把相关的计算机软件作为作曲的辅助手段,这一思路来自作者长期的教学实践,符合运用计算机进行音乐创作的学习规律。

本书主要作为高等学校音乐类各专业计算机小公共课程教材,同时也可作为计算机音乐爱好者的自学用书。此外,对于专业音乐工作者也具有一定的参考价值。

本书封面贴有清华大学出版社防伪标签,无标签者不得销售。
版权所有,侵权必究。举报: 010-62782989,beiqinquan@tup.tsinghua.edu.cn。

图书在版编目(CIP)数据

计算机音乐与作曲基础/林贵雄,吕军辉编著. —北京: 清华大学出版社,2009.2
(2023.8重印)
(高等学校艺术类专业计算机规划教材)
ISBN 978-7-302-19220-6

Ⅰ. 计… Ⅱ. ①林… ②吕… Ⅲ. 多媒体-计算机应用-作曲-高等学校-教材
Ⅳ. J614.8-39

中国版本图书馆 CIP 数据核字(2009)第 001207 号

责任编辑: 谢 琛　顾 冰
责任校对: 白 蕾
责任印制: 杨 艳

出版发行: 清华大学出版社
　　　网　　址: http://www.tup.com.cn,http://www.wqbook.com
　　　地　　址: 北京清华大学学研大厦 A 座　　邮　　编: 100084
　　　社 总 机: 010-83470000　　　　　　　　　邮　　购: 010-62786544
　　　投稿与读者服务: 010-62776969,c-service@tup.tsinghua.edu.cn
　　　质 量 反 馈: 010-62772015,zhiliang@tup.tsinghua.edu.cn
印 装 者: 三河市龙大印装有限公司
经　　销: 全国新华书店
开　　本: 185mm×260mm　　印　张: 16.25　　字　数: 369 千字
版　　次: 2009 年 2 月第 1 版　　　　　　　　　印　次: 2023 年 8 月第 12 次印刷
定　　价: 49.00 元

产品编号: 026563-05

高等学校艺术类专业计算机规划教材编委会

主　　编：卢湘鸿

副 主 编：何　洁　胡志平　卢先和

常务编委（以姓氏笔画为序）：

付志勇　刘　健　伍建阳　汤晓山

张　月　张小夫　张歌东　吴粤北

林贵雄　郑巨欣　薄玉改

编　　委（以姓氏笔画为序）：

韦婷婷　吕军辉　何　萍　陈　雷

陈菲菲　郑万林　罗　军　莫敷建

黄仁明　黄卢健　唐霁虹

前言

运用计算机进行音乐创作是计算机音乐课程的主要学习内容之一，长期以来，这部分内容被局限于计算机音序的输入与编辑，即所谓 MIDI 部分的学习，这样的结果是导致相当一部分学生掌握这些技术后仍然无法利用计算机进行音乐创作。其中关键的问题是作曲技术如何融入计算机音乐制作的学习之中被忽略了，这可在各种介绍计算机音乐制作软件的书籍中得到证明。

有人会问，作曲本身就是一门系统的学问，其中包括所谓的"四大件"和作曲主科的学习，要在短短的一学年（甚至一学期）内既要学会计算机音乐制作软件的操作，又要掌握一定的作曲知识，可能吗？在回答这个问题之前，有必要了解清楚这样一个前提：大多数人学习计算机音乐制作的目的是什么？估计在众多的答案中，占前几位的会是——为歌曲配伴奏（编曲）、为影视或广告配乐、编写舞蹈音乐、做电子舞曲等，可能很少人会打算利用计算机来制作交响乐。上述答案说明这样一个事实，大多数人是为了应用性的目的而学习计算机音乐制作，而应用性作曲从技术层面来说，其难度远远低于一部交响乐的写作，因此，在较短时间内完成应用性作曲知识的学习是有可能的。正是基于这样的认识，我们开始了如何将应用作曲技术与计算机音乐软件使用的学习相结合的探索。

首先要考虑的是，教学上如何安排才能将二者很好地结合起来；其次，得决定哪些知识点为应用性作曲所必需；第三，学习时间多长才合适。一般来说，音乐类专业大学一、二年级基本上都完成了音乐基础理论与和声课程的学习，因此，在三年级开始开设计算机应用作曲的课程比较合适。在具体安排上，可以先学习计算机音乐基础知识和相关应用软件的使用，然后再开始应用性作曲技术的学习，同时将这两方面的内容结合起来，从而达到学以致用的目的。在知识点的选择上，一定的作曲基础知识，如主题写作、旋律发展手法、曲式结构、和声与复调的应用、配器常识等是必须掌握的。此外，音乐织体的类型与运用是多声部写作必不可少的基础，还有各种类型乐器的音色特点也必须了解和掌握。至于学习时间的安排，可以根据不同学校和不同专业的情况灵活掌握，非作曲专业的音乐类学生学习计算机音乐的时间通常为一学年，在这一年时

间内，将计算机绘谱和计算机应用作曲的内容结合起来统筹安排，是可以完成所有学习任务的，这一点在笔者所在学校的多年教学实践中已经得到证实。

在教学实践中我们体会到，将应用作曲技术与计算机音乐软件使用结合起来同步学习并不像一些人想象的那么困难，因为这本身就是一件事情的两个方面，只不过以前将它们分散在不同的课程中进行而已。要说二者有什么区别的话，那就是计算机音乐软件的使用偏重技术的成分更大一些，而应用作曲技术的学习则是技术与艺术兼而有之。当技术与艺术融为一体的时候，二者已经很难分出你我，不好说哪个更难掌握，计算机音乐制作的学习，从本质上来说，就是那么一回事。

令人高兴的是，我们的实践得到教育主管部门与同行专家的充分肯定，本教材首先是以《计算机辅助作曲》的书名获得广西高等学校"十一五"优秀教材项目立项，后来经过教育部文科计算机基础教学指导委员会音乐组专家们讨论，建议更名为《计算机音乐与作曲基础》，并决定将该课程正式列入 2008 版《教学基本要求》艺术类小公共课程的目录之中。有了这么强有力的支持，相信会有更多的有识之士会逐渐认识到将二者结合起来同步教学的可行性和优越性，并加入到我们的实践行列中来。

本教材首次将作曲技术与计算机的学习相结合，就是为了突出学生能够动手去做，通过每一个步骤和每一种技术的学习，在掌握软件操作的同时学会与此相关的作曲技术，从而使学生真正能够使用计算机来进行音乐创作。但愿我们的努力和实践能够帮助广大学习者早日掌握计算机音乐制作的本领。

编　者

2008 年 9 月

目 录

第 1 章　计算机音乐基础知识 …………………………………… 1

　1.1　计算机音乐概述 ………………………………………… 1
　　　1.1.1　计算机音乐的定义与基本特征 ………………… 1
　　　1.1.2　MIDI 的产生与计算机音乐的发展 ……………… 1
　1.2　计算机音乐设备的配置与连接 ………………………… 2
　　　1.2.1　计算机乐器的简单配置方式 …………………… 2
　　　1.2.2　计算机外围设备的配置 ………………………… 2
　　　1.2.3　设备的连接 ……………………………………… 3
　1.3　计算机音乐的制作流程 ………………………………… 4
　　　1.3.1　MIDI 信息的输入 ………………………………… 4
　　　1.3.2　MIDI 信息的记录与处理 ………………………… 4
　　　1.3.3　MIDI 信息的转换 ………………………………… 4
　　　1.3.4　音频的录制与处理 ……………………………… 4
　　　1.3.5　输出音乐成品 …………………………………… 5
　1.4　计算机音乐常用的基本术语及概念 …………………… 5
　　　1.4.1　GM、GS、XG 标准 ……………………………… 5
　　　1.4.2　MIDI 端口与 MIDI 通道 ………………………… 5
　　　1.4.3　音源与采样器 …………………………………… 5
　　　1.4.4　VSTi 和 DXi ……………………………………… 6
　　　1.4.5　WAV、MP3 和 WMA 文件 ……………………… 6
　　　1.4.6　采样频率与采样分辨率 ………………………… 7
　　　1.4.7　ASIO、MME、WDM 和 GSIF …………………… 7
　习题 …………………………………………………………… 7

第 2 章　计算机应用作曲常用软件介绍 ………………………… 8

　2.1　绘谱类软件 ……………………………………………… 8
　　　2.1.1　Sibelius …………………………………………… 8
　　　2.1.2　Finale ……………………………………………… 9
　2.2　音乐制作类软件 ………………………………………… 10
　　　2.2.1　Cubase/Nuendo ………………………………… 10
　　　2.2.2　SONAR …………………………………………… 11
　2.3　智能作曲类软件 ………………………………………… 12

　　　　2.3.1　Band in a Box ……………………………………………… 12
　　　　2.3.2　FL Studio ………………………………………………… 13
　习题 ……………………………………………………………………………… 14

第 3 章　音乐制作软件 Cubase/Nuendo 的基本操作 ……………………… 15
　3.1　软件界面介绍及工程文件基本设置 …………………………………… 15
　　　3.1.1　界面介绍 ………………………………………………… 15
　　　3.1.2　工程文件基本设置 ……………………………………… 16
　3.2　VSTi 虚拟乐器的使用 ………………………………………………… 17
　3.3　MIDI 录入 ……………………………………………………………… 20
　　　3.3.1　鼠标录入 ………………………………………………… 20
　　　3.3.2　实时录入 ………………………………………………… 22
　　　3.3.3　步进录入 ………………………………………………… 23
　3.4　MIDI 编辑 ……………………………………………………………… 25
　　　3.4.1　常规编辑命令 …………………………………………… 25
　　　3.4.2　量化 ……………………………………………………… 26
　　　3.4.3　时值、音高编辑 ………………………………………… 27
　　　3.4.4　力度编辑 ………………………………………………… 28
　　　3.4.5　速度、节拍编辑 ………………………………………… 29
　　　3.4.6　插入、删除小节 ………………………………………… 31
　3.5　MIDI 控制器 …………………………………………………………… 32
　3.6　MIDI 转换音频 ………………………………………………………… 33
　3.7　音频编辑及处理 ………………………………………………………… 35
　　　3.7.1　音量调整 ………………………………………………… 35
　　　3.7.2　淡入淡出 ………………………………………………… 36
　　　3.7.3　音频测速和变速 ………………………………………… 37
　　　3.7.4　音频移调 ………………………………………………… 38
　　　3.7.5　时间伸缩 ………………………………………………… 39
　　　3.7.6　EQ 调整 ………………………………………………… 40
　3.8　音频效果器 ……………………………………………………………… 41
　　　3.8.1　音频效果器简介 ………………………………………… 41
　　　3.8.2　插入效果器 ……………………………………………… 41
　　　3.8.3　发送效果器 ……………………………………………… 42
　3.9　混音 ……………………………………………………………………… 43
　　　3.9.1　调音台 …………………………………………………… 43
　　　3.9.2　混音基本步骤 …………………………………………… 45
　3.10　自动化处理 …………………………………………………………… 47
　　　　3.10.1　画笔操作 ……………………………………………… 48

 3.10.2 录入操作 ·············· 48
 3.11 导出混音 ·················· 49
 习题 ························· 50

第4章 作曲基础知识 ················ 51

 4.1 旋律写作知识 ················ 51
 4.1.1 旋律的定义及一般特征 ·········· 51
 4.1.2 主题写作 ·············· 59
 4.1.3 旋律发展手法 ············ 62
 4.2 曲式结构 ·················· 66
 4.2.1 曲式的类型与基本结构特征 ········ 66
 4.2.2 常用小型曲式结构模型分析与写作练习 ··· 69
 4.3 和声与复调的运用 ·············· 77
 4.3.1 和声运用的基本原则 ·········· 77
 4.3.2 和声的配置 ············· 79
 4.3.3 复调的基本类型及其运用 ········ 83
 4.4 配器常识 ·················· 86
 4.4.1 乐队音响的表现要素 ·········· 86
 4.4.2 配器的基本法则 ············ 89
 习题 ························· 92

第5章 音源音色的特性与运用 ············ 93

 5.1 管弦乐类音色的特性与运用 ·········· 93
 5.1.1 弦乐组音色的特性与运用 ········ 93
 5.1.2 木管组音色的特性与运用 ········ 96
 5.1.3 铜管组音色的特性与运用 ········ 99
 5.1.4 打击乐及色彩性乐器组音色的特性与运用 ·· 102
 5.2 民乐类音色的特性与运用 ············ 105
 5.2.1 拉弦组音色的特性与运用 ········ 105
 5.2.2 吹管组音色的特性与运用 ········ 106
 5.2.3 弹拨组音色的特性与运用 ········ 109
 5.2.4 打击乐组音色的特性与运用 ······· 112
 5.3 电子类音色的特性与运用 ··········· 113
 5.3.1 旋律类音色的特性与运用 ········ 114
 5.3.2 背景类音色的特性与运用 ········ 117
 5.3.3 效果类音色的特性与运用 ········ 119
 5.3.4 打击乐音色的特性与运用 ········ 121
 习题 ························· 124

第 6 章 音乐织体的类型与运用 ··········· 125

6.1 音乐织体概述 ··········· 125
6.2 主调音乐织体 ··········· 125
6.2.1 旋律声部层 ··········· 126
6.2.2 和声伴奏声部层 ··········· 126
6.2.3 低音声部层 ··········· 132
6.3 复调音乐织体 ··········· 138
6.3.1 对比式音乐织体 ··········· 139
6.3.2 模仿式音乐织体 ··········· 141
6.4 综合性音乐织体 ··········· 144
习题 ··········· 148

第 7 章 音乐织体的写作 ··········· 149

7.1 以管弦乐器为主的织体写作 ··········· 149
7.1.1 以管弦乐器为主的音乐织体概述 ··········· 149
7.1.2 轻快、跳跃类音乐织体的写作 ··········· 151
7.1.3 喜庆、热烈类音乐织体的写作 ··········· 153
7.1.4 辽阔、宽广类音乐织体的写作 ··········· 155
7.1.5 抒情类音乐织体的写作 ··········· 158
7.1.6 行进类音乐织体的写作 ··········· 160
7.1.7 舞曲类音乐织体的写作 ··········· 162
7.2 以电子乐器为主的织体写作 ··········· 166
7.2.1 以电子乐器为主的音乐织体形态概述 ··········· 166
7.2.2 旋律层的织体写作 ··········· 168
7.2.3 和声层的织体写作 ··········· 170
7.2.4 低音层的织体写作 ··········· 173
7.2.5 打击乐织体的写作 ··········· 175
7.3 音乐织体写作的整体布局 ··········· 178
7.3.1 音乐织体写作的整体构思 ··········· 178
7.3.2 呈示与再现部分的织体写法 ··········· 183
7.3.3 对比与展开部分的织体写法 ··········· 188
7.3.4 高潮部分的织体写法 ··········· 188
7.3.5 前奏、间奏及尾声的织体写法 ··········· 190
习题 ··········· 202

第 8 章 乐曲编配实践操作 ··········· 203

8.1 作品分析 ··········· 203

 8.2 编配构思 …………………………………………………………… 204
 8.2.1 音色选择 …………………………………………………… 204
 8.2.2 和声设计 …………………………………………………… 205
 8.2.3 低音设计 …………………………………………………… 206
 8.2.4 打击乐设计 ………………………………………………… 206
 8.2.5 副旋律设计 ………………………………………………… 207
 8.2.6 织体设计 …………………………………………………… 209
 8.3 软件设置 …………………………………………………………… 210
 8.4 MIDI 录入 ………………………………………………………… 213
 8.5 MIDI 编辑 ………………………………………………………… 219
 8.6 分轨导出音频 ……………………………………………………… 223
 8.7 混音 ………………………………………………………………… 224
 8.7.1 音频导入 …………………………………………………… 224
 8.7.2 音量及相位调节 …………………………………………… 225
 8.7.3 编组通道 …………………………………………………… 226
 8.7.4 均衡器调节 ………………………………………………… 226
 8.7.5 插入效果器 ………………………………………………… 228
 8.7.6 发送效果器 ………………………………………………… 229
 8.7.7 自动化处理 ………………………………………………… 230
 8.7.8 总线处理 …………………………………………………… 231
 8.8 音频导出及 CD 刻录 ……………………………………………… 232
 习题 ……………………………………………………………………… 234

附录 A GM 音色表 …………………………………………………………… 235

附录 B GM 打击乐音色键位表 …………………………………………… 241

附录 C Cubase/Nuendo 常用快捷键一览表 ……………………………… 243

参考文献 ………………………………………………………………………… 245

第 1 章 计算机音乐基础知识

1.1 计算机音乐概述

随着计算机技术的飞速发展,计算机音乐日益受到人们的重视。在数字化技术的帮助下,昔日的许多梦想变成了现实。今天,一台计算机即可完成音乐制作的全过程,庞大的管弦乐队完全在自己的操控之中,转瞬即逝的乐思立即可以记录为出版级的 CD。这些似乎神奇的功能吸引着越来越多的音乐爱好者,许多人迫切希望了解计算机音乐,学习计算机音乐,继而制作计算机音乐。

1.1.1 计算机音乐的定义与基本特征

计算机音乐的定义可以从狭义和广义两个不同的角度来理解,狭义的理解是"运用计算机制作的音乐";广义的理解是"运用数字化方式制作的音乐"。前者局限于与计算机相关的范围,后者则将带有音序处理功能的电子乐器如合成器、电子琴等也纳入其中。

计算机音乐的基本特征是数字化的处理技术。计算机音乐制作的每一个环节,都离不开数字化的运算处理,从这个意义上来说,计算机音乐本质上是一种数字化的音乐。

1.1.2 MIDI 的产生与计算机音乐的发展

计算机音乐的发展与 MIDI 的产生密切相关,20 世纪 80 年代初,针对当时不同厂家生产的合成器互不兼容的问题,世界著名的合成器厂商共同制定了一个统一的标准,这个标准全称为 Musical Instrument Digital Interface,直译为乐器数字化接口,MIDI 就是这个标准的缩写。根据这个标准,不同的电子乐器和设备之间可以相互进行信息交流,从而解决了互不兼容的问题。

MIDI 的产生在音乐领域引发了一场真正的革命,尤其是 MIDI 与计算机结合之后,计算机音乐获得了飞跃式的发展。事实上,MIDI 只是不同电子设备之间交换数字化信息的一种技术标准,要借助于称为音源的设备才能发声,所以其本身数据的容量很小,对计算机技术的要求也不高。这种特点使 MIDI 在计算机音乐发展初期占有绝对的主导地位,甚至于成为计算机音乐的代名词。这种优势随着计算机技术的不断发展逐渐减弱。现在,由于计算机对音频的数字化处理能力越来越强,数字音频与 MIDI 技术已经并驾齐

驱,成为计算机音乐的两大主要内容。

1.2 计算机音乐设备的配置与连接

用计算机来制作音乐,就必须配置相应的设备。计算机音乐设备的配置要根据个人的经济情况及用途来考虑,切不可盲目从众。计算机音乐设备的核心是计算机,若经济许可的话,要尽量选择速度高的 CPU、容量大的内存以及转速快、容量大的硬盘,这样才能保证音乐制作工作的顺利进行。需要提醒的是,一些音乐制作软件和专业声卡对主板也"挑剔",在选用非 Intel 芯片组的主板时,计算机的兼容性和稳定性会大打折扣。计算机音乐制作对显卡、显示器等其他部件并没有特别的要求,可随个人喜好。从事专业的音乐制作,需要购置专业声卡及监听设备,对于经济不宽裕的学生来说,购买一块入门级的专业声卡和一个监听耳机,基本上可以满足音乐制作的需要。

1.2.1 计算机乐器的简单配置方式

计算机+电子键盘乐器是一种简单实用的配置方式,目前最为常见的是用 MIDI 键盘作为输入工具,此外,电子琴、电钢琴和电子合成器等电子键盘乐器也可以用来作为 MIDI 输入工具。

如果以使用软件音源为主,可以考虑购置一台 MIDI 键盘作为输入设备。MIDI 键盘一般都带有弯音和颤音调制轮,一些高档的 MIDI 键盘还具有逼真的配重手感、触后功能以及多个 MIDI 信息控制按钮,这些对于音乐制作来说都非常方便和实用。

如果已经有电子琴或是电子合成器,只要将乐器与计算机相连,MIDI 输入设备和音源都齐备了。对于初学者而言,一台电子琴和一台计算机,即可开始计算机音乐的学习和制作。

电子键盘乐器与计算机的连接有以下几种方式:

(1) 计算机声卡若有 MIDI/游戏杆 15 针接口,可用一头是 15 针接口、一头是五芯 MIDI 接口的电缆线将键盘与计算机相连接。

(2) 目前新出的电子键盘乐器很多都带有 USB 接口,用一根 USB 线连接就可以了。

(3) 有些声卡上带有 MIDI 接口,可直接用一根 MIDI 电缆线将键盘与计算机连接起来。

(4) 若不具备前面提到的三种连接设备的条件时,就需另外购买带 USB 接口的 MIDI 电缆或是 MIDI 接口。

1.2.2 计算机外围设备的配置

一套比较完备的计算机音乐制作系统,是由高性能的计算机、专业声卡加上必要的外围设备组成的。这些外围设备包括专业话筒、调音台、音源、监听音箱、监听耳机、话筒放大器、MIDI 接口等。下面简要介绍这些设备的功能及作用。

专业声卡是计算机音乐制作的重要设备。专业声卡在录音及播放时能够准确、真实地再现声音信号,具有极高的信噪比,可以胜任从 CD 到 DVD 标准的制作要求。另外,专

业声卡还支持包括 ASIO 在内的多种音频驱动标准,在运行软件音频效果器和软件音源时,延迟小,具有很好的实时性。

要保证高品质的录音效果,专业话筒是必不可少的。目前在专业音乐录音中多使用电容式和动圈式两种话筒,电容式话筒的录音效果更为灵敏和清晰,使用也最为广泛。电容式话筒需要提供幻象供电,关于幻象供电,后面的章节将会具体讲到。

简单地说,调音台是一种接受来自若干不同的声源信号并将它们混合成立体声输出的设备。对于系统设备较多的专业音乐工作室来说,配备一个适合的调音台是必要的。调音台上的音量、声像、均衡、效果等推子和旋钮,在处理输入和输出信号时,就方便性和快捷性而言,有着明显的优势。

虽说软件音源替代硬件音源的趋势似乎日益明显,但由于硬件音源所具有的稳定性、方便性特点,很多音乐制作人还是在添置和使用硬件音源,以达到和软件音源优势互补的目的。

专业的监听音箱和监听耳机可以准确再现音乐的声音特征,无渲染和美化的成分,这正是它与其他用途的音箱和耳机的本质区别。保证"原汁原味"的声音和音乐,对计算机音乐制作是非常重要的。

话筒放大器的作用是为话筒提供幻象供电,放大话筒信号,高档的话筒放大器还带有压缩器和均衡器,可以对话筒信号进行录制前的处理。

如果使用硬件音源,那就必须配置 MIDI 接口。目前基本上都是 USB 连接方式的 MIDI 接口,种类繁多,从一进一出到八进八出,在购买时要根据自己 MIDI 设备的数量来选择。

计算机音乐的外围设备种类非常多,可选择的余地很大,要根据个人的需要,以物尽其用为原则,购置自己最需要的设备。

1.2.3 设备的连接

专业音乐工作室设备较多,各种设备之间的连接比较复杂。对于拥有计算机、专业声卡、话筒、MIDI 键盘、硬件音源和监听音箱的小型计算机音乐工作室用户来说,熟练掌握这些设备的连接方法是非常必要的。专业声卡一般装在计算机里,计算机和声卡是音乐制作系统的核心部分,其他设备都必须和计算机、声卡正确连接,才能进行计算机音乐的制作工作。首先是 MIDI 设备的连接,MIDI 键盘和硬件音源要通过 MIDI 线与计算机相连,前者是进,后者是出,这点不能弄错。然后是音频部分的连接,硬件音源和话筒的音频信号要输进声卡里,需要注意的是硬件音源要接入声卡的线路输入孔(Line in),话筒要接入声卡的麦克输入孔(Mic in)。关于电声乐器、硬件音源、话筒和声卡的连接方法,声卡说明书均有详细说明,在连接前要仔细阅读,以避免不良后果的发生。监听音箱和监听耳机应接在声卡的线路输出孔上,同样要注意它们各自的插孔,不要接反了。

常用计算机音乐设备的连接方法如图 1-1 所示。

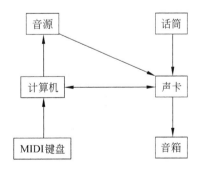

图 1-1 设备连接示意图

1.3　计算机音乐的制作流程

计算机音乐制作的流程是指从 MIDI 信息输入直到输出音乐成品的整个过程，通常由以下五个环节组成。

1.3.1　MIDI 信息的输入

经过 MIDI 通道向计算机传输信息称为 MIDI 信息的输入，所输入的 MIDI 信息包括音高、音长、速度、力度、演奏法等。输入的工具主要有以下几类：

（1）电子键盘乐器，如 MIDI 键盘、合成器、电子琴、电钢琴等，通过弹奏的方式输入信息；

（2）计算机键盘与鼠标，通过书写乐谱的方式输入信息；

（3）其他电子乐器，如带 MIDI 输出功能的电吉他、电子吹管等，通过演奏的方式输入信息。

1.3.2　MIDI 信息的记录与处理

MIDI 信息的记录与处理由专门的音乐软件负责，目前主流的软件有 SONAR、Cubase 等，这些软件早期的主要功能就是处理 MIDI 信息，作用与已经被淘汰的硬件音序器基本一样，所以被称为音序软件。但随着计算机技术的进步，这些软件已经发展为综合性的音乐制作软件，其中 MIDI 信息处理功能与音频处理功能具有同等重要的地位。MIDI 信息通过 MIDI 接口，分别从不同的 MIDI 通道输入后，被记录在不同的音轨上进行编辑和处理。在这个过程中，MIDI 信息能够通过音源发出声音，这样，制作者就可以在实时监听中不断调整各种参数和进行各种处理，直到满意为止。

1.3.3　MIDI 信息的转换

MIDI 信息处理完成之后，下一步的工作就是将音源发出的声音转换成音频的形式。这个环节根据所用音源的不同分为两种方式：

（1）使用插件式软音源，可以直接将 MIDI 信息转换成音频；

（2）使用外部硬件音源，需要通过声卡将声音录入计算机。前者简便快捷，属于"所听即所得"类型，得到越来越广泛的运用，后者是硬件音源所必须采用的方式，在实际制作中常常将这两种方式混合起来使用。

1.3.4　音频的录制与处理

这个环节的工作主要是录入外部人声或乐器，然后与从 MIDI 信息转换过来的音频合在一起进行混音处理。混音的主要任务是调整不同声部的平衡和加入不同的效果，最后合成母带。

1.3.5 输出音乐成品

根据不同的用途,可以将最终的音乐成品记录为 WAV、MP3、RM 等不同的音乐格式。其中最常见的做法是直接刻录为 CD 光盘。

1.4 计算机音乐常用的基本术语及概念

1.4.1 GM、GS、XG 标准

GM 是 General MIDI 的缩写,是 1991 年由日本 MIDI 标准委员会(JMSC)和美国 MIDI 制造商协会(MMA)共同制定的世界上第一个通用 MIDI 乐器标准。符合 GM 标准的硬件所要达到的指标主要有:必须支持 16 个 MIDI 通道,对 128 种音色及打击乐键位定义要作出正确响应,至少达到 24 复音数,第十号通道为打击乐器专用通道,中央 C 的 MIDI 音符编号为 60,等等。该标准还规定了一系列 MIDI 控制信息,如弯音、颤音、力度、声像、触后等。GM 标准一经公布,就得到了全世界电子乐器生产商的广泛支持,目前我们能见到的电子乐器、声卡等产品都兼容或向下兼容 GM。

GS 是 General Standard 的缩写,是日本 Roland 公司制定的企业标准。它包括了 GM 标准的所有内容,还增加了很多其他细节,因此也可以把它看作是 GM 标准的扩展。GS 标准的数字乐器产品主要由 Roland 公司生产。

XG 是 Extended General MIDI 的缩写,是 1994 年 YAMAHA 公司制定的企业标准。XG 标准制定得非常全面,它完全兼容 GM 格式,在其特有的 TB300B 模式下,还可兼容 GS 格式。

1.4.2 MIDI 端口与 MIDI 通道

MIDI 端口是指 MIDI 通道的总进出口,1 个 MIDI 端口可以容纳 16 个 MIDI 通道。打开音序软件,首先要设置 MIDI 输入、输出端口,在 MIDI 输出端口选项中可以看到所有的音源设备(软件和硬件音源),想用哪个就选中哪个,也可以同时选几个,在每个 MIDI 音轨中再具体分配。通常输入端口选一个 MIDI 键盘就可以了。

在了解 MIDI 通道这个概念之前,不妨先打个比方:许多电视台在同一时间内播出自己的节目,用户需要选择不同的频道来分别观看这些节目。不同的 MIDI 通道就好像是不同的频道,各自传送不同的 MIDI 信息,所以必须在音序软件的音轨中设定好 MIDI 通道,这样音源才能根据指令作出正确的回放。

1.4.3 音源与采样器

MIDI 信息输入计算机音序软件之后,必须将 MIDI 信息转化为声音信号,人们才能听到声音。这个将 MIDI 信息转换为声音信号的设备我们称做音源。音源可分为硬件音源和软件音源,独立的硬件音源就好像是一个装有音色的盒子,体积虽然不大,却装有上百成千种音色。合成器、电子琴、电钢琴等电子键盘乐器内部都装有音源模块,因此都可

将它们作为硬件音源使用。目前软件音源的音色品质和硬件音源已相差无几，加上成本的考虑，越来越多的人开始青睐软件音源。大多数专业的音乐制作人更偏向于软件与硬件音源搭配使用，取长补短，从而获得理想的音色品质。

从用途来说，采样器和音源属于同类型的设备。不同的是音源里的音色是预制好的，用户可调整的空间有限，更谈不上替换了。而采样器的作用就是用户可以自己采样和制作音色，以及读取和调用音色光盘里的音色。采样器也有硬件和软件之分。目前比较流行的软件采样器有 Gigastudio、Sampletank、Halion、Kontakt 等，这些软采样器大都能识别多种格式的音色文件，音色来源丰富，为计算机音乐制作中音色的选择提供了更为广阔的天地。

1.4.4　VSTi 和 DXi

VSTi 是 Vitual Studio Technology Instrument 的缩写，是德国的 Steinberg 公司制定的一种插件式的软件音源及软件合成器标准，主要用在 Cubase 软件中。DXi 是 DirectX Instrument 的缩写，是美国的 Cakewalk 公司制定的一种插件式的软件音源及软件合成器标准，可以在 SONAR 软件中调用。Steinberg 公司和 Cakewalk 公司还公开了这两种插件的 SDK 开发包，这样一来，会有更多的软件开发人员加入到制作软件插件音源的队伍之中。VSTi 和 DXi 插件音源的出现，大大地增加了音乐制作人选择音色的余地，更令人称道的是使用插件格式的软音源，可以在音序器软件内直接快速地导出音频流格式的文件，大幅度地提升了工作效率。

顺便提一下 VST 和 DX 格式。VST 和 DX 也是上述两个公司制定的软件音频效果器插件标准。需要注意的是，VST/VSTi 需要在支持 ASIO 驱动的硬件平台下才能获得高品质的效果，而 DX/DXi 则需要硬件支持 WDM 驱动才能正常运转。专业声卡都支持 ASIO 及 WDM 驱动，所以配备专业的声卡是使用插件音源以及插件效果器的前提条件。

1.4.5　WAV、MP3 和 WMA 文件

WAV、MP3、WMA 是最为常见的音频文件格式，目前市场上的很多数码播放器产品都支持这几种格式的音频文件。

WAV 也称为波形文件，是 Windows 操作系统下的标准音频格式。它是用采样精度、采样频率和声道来表示声音，直接对声音波形进行采样记录的数据。它的音质最好，但同时体积也非常庞大，1 分钟的 WAV 音频就有 10MB 之多，而同样长的 MP3 音频只有 1MB 左右。在计算机音乐制作中，WAV 文件是最基本、最常用的音频文件格式，在音频处理软件中所调用的基本上都是 WAV 文件。

MP3（MPEG Audio Layer 3）是一种以高保真为前提实现的高效压缩技术。它采用了特殊的数据压缩算法对原先的音频信号进行处理，使数码音频文件的大小仅为原来的十几分之一，而声音的质量却没有太大的变化，几乎接近于 CD 唱片的质量。MP3 技术使在较小的存储空间内存储大量的音频数据成为可能。

WMA 的全称是 Windows Media Audio，是微软公司推出的一种音频格式。WMA 格式是以减少数据流量但保持音质的方法来达到更高的压缩率目的，其压缩率一般可以达到 1∶18，生成的文件大小只有相应 MP3 文件的一半。

WAV、MP3、WMA 等音频格式使人们在存储音乐文件和在网上传送音乐文件时有了更多的选择。

1.4.6 采样频率与采样分辨率

采样频率是指声卡每秒钟对声音信号的采集次数,用千赫兹(kHz)作为单位,专业声卡通常所提供的采样率有 22kHz、24kHz、32kHz、44.1kHz、48kHz、88kHz、96kHz。采样频率越高,声卡记录下来的声音信号和原始信号之间的差异就越小。

采样分辨率也称做采样精度,是指声卡对声音做模拟与数字的转换时,对音量进行度量的精确程度,用比特(bit)作为单位。采样精度越高,声音听起来越细腻。专业声卡所支持的采样分辨率有 16bit、18bit、20bit、24bit。

通常 CD 所采用的音质标准为 16bit、44.1kHz,VCD 的音质标准是 16bit、22.1kHz,而 DVD 的音质标准可达到 24bit、96kHz,所以专业声卡完全可以胜任从 CD 到 DVD 标准的制作要求。

1.4.7 ASIO、MME、WDM 和 GSIF

ASIO、MME、WDM 和 GSIF 是几种常见的声卡驱动标准,专业声卡一般都能支持这几种标准。

ASIO 是 Audio Stream Input Output 的缩写,意思是音频流输入输出,是 Steinberg 公司开发的一种音频驱动标准,该公司还通过著名的 Cubase 软件使其得以向全世界推广。是第一个真正提供了小于 10ms 等待时间的驱动。ASIO2.0 版本还同时支持多口(通过 ADAT 传送)采样精度的寻址和零等待的监听。

MME 是 Multi Media Extensions 的缩写,意思是多媒体扩展,是一种最为普通的驱动标准,在 Windows 3.1 时代首次推出。该标准可以保证声卡产品在所有版本的 Windows 9x 中正常运行。

WDM 是 Win32 Driver Model 的缩写,意思是 Win32 驱动模块,是微软公司最新制定的 Windows 驱动标准。在 Windows 98 SE 以后版本的 Windows 平台中使用符合该驱动标准的声卡时,将有效降低音频流的延迟时间。Cakewalk SONAR 还针对 WDM 驱动做了优化处理。

GSIF 是 Giga Sampler Interface 的缩写,意思是 Giga 采样器接口,是 Tascam/Nemesys Gigasampler 和 GigaStudio 系列软件采样器的专用驱动标准。

在使用音乐制作软件时,要根据该软件所要求的声卡驱动标准来做相应的驱动设置,这样才能保证软件的正常运行及出色表现。

习题

1. MIDI 与计算机音乐有何联系?
2. 简要说明计算机音乐的制作流程。
3. 为什么制作计算机音乐要配置专业声卡?
4. 为什么插件音源得到越来越广泛的应用?

第 2 章
计算机应用作曲常用软件介绍

2.1 绘谱类软件

随着绘谱类软件回放功能的越来越强大,这类软件与音序类软件在应用作曲方面的差距正在逐步缩小。以目前最新版本的 Sibelius 5.2 和 Finale 2009 为例,其声音处理能力和输出的音频已经基本能够满足作为小样的要求,这些进步鼓舞更多专业的作曲家利用绘谱类软件来辅助自己的创作,因此,绘谱类软件事实上已经成为计算机应用作曲的一个重要组成部分。

2.1.1 Sibelius

Sibelius 是英国 Sibelius 公司的主打产品,1987 年由 Jonathan 和 Ben Finn 共同开发,经过 20 多年的改进提高,Sibelius 已经发展为一个市场占有率相当高的绘谱类主流软件,目前最新版本是 Sibelius 5.2 (见图 2-1)。2006 年,Sibelius 公司被 Avid 集团收购,成为 Avid 集团旗下 Digidesign 公司的一个子公司,这种变化为 Sibelius 的进一步完善与发展提供了强有力的依托与支持。

图 2-1　Sibelius 5.2 外包装

Sibelius 功能全面、容易上手、回放出色,因此,受到不同阶层人士的青睐,被广泛应用于创作、教学、传播等领域之中。下面介绍其主要功能和特点。

1. 绘谱

Sibelius 的绘谱功能以界面友好,方便操作著称。Sibelius 预置有各种类型的乐谱模板可供调用,制谱者也可根据自己的需要自由设置并存为模板,使用起来相当方便。对于一些特殊的乐谱,如散板、吉他、打击乐,以及现代乐谱等,Sibelius 也能轻松对付,因此,Sibelius 的绘谱功能可以满足不同用途的需要。

2. 播放

Sibelius 具有非常出色的播放功能,除了全面自动对应播放之外,还可利用 Performance 功能对乐谱进行演奏设置,从而获得更为生动的效果。从 5.0 版本开始,

Sibelius 允许外挂其他 VSTi 音源,通过不断改善,到 5.2 版本已经能够接纳所有的 VSTi 音色格式。

3. 音频处理

从 Sibelius 可以直接导出数字音频文件,这个功能给音乐制作带来了便利,特别是 Sibelius 5.2 版本中对 VST Effects 的支持和改进,为作曲家们在完成乐谱的同时又能输出一个小样提供了可能性。

4. 教学

Sibelius 的开发者充分考虑到音乐教学的需要,在其中设置了全面、周到的教学服务功能,音乐类专业的师生可以通过 File 菜单下的 Worksheet Creator 对话框进行命题、考试、练习等活动。Worksheet Creator 的教学资料库中包含有大量的教学参考资料,除此之外,Sibelius 公司还专门建立了一个 SibeliusEducation.com 的教学网站,为音乐教学提供服务。

5. 视频配乐

通过视频编辑功能,可以在 Sibelius 中插入视频文件,然后为视频同步配写相应的音乐。Sibelius 可以支持 AVI、MPG、WMV、MOV 四种格式的视频文件。

6. 网络发布

Sibelius 可以通过 Sibelius Scorch 插件将制作好的乐谱保存为网页格式,然后上传到个人网站或 Sibelius 官方网站进行交流,同时也可以通过 Sibelius Scorch 插件在网上浏览别人以网页格式保存的 Sibelius 乐谱,十分方便。

2.1.2 Finale

Finale 是美国 MakeMusic 公司的产品,目前的最新版本是 Finale 2009(见图 2-2)。Finale 在绘谱软件中素以专业性强著称,因此在专业作曲领域拥有众多的用户。下面介绍其主要功能和特点。

1. 绘谱

Finale 的绘谱功能强大、专业,可以满足各种更为复杂的乐谱绘制的需要。以往 Finale 的绘谱功能在操作方面往往给人留下较难掌握的印象,从 Finale 2008 开始这种状况得以改善,界面到操作都有了较大的改变,到了 Finale 2009,在文件的建立、输入和编辑,拍子的变换,记号和文字编辑等方面又作了进一步的优化,使得操作起来更为便利。

2. 播放

Finale 2009 整合新一代的 Aria 播放器,较好地改善了播放功能,使用户能够获得更加优良的音响效果,而且

图 2-2 Finale 2009 外包装

Finale 2009 开始提供对 VST 和 Au 插件的完整支持,这使其播放功能得到进一步加强。

3. 音频处理

Finale 2008 开始增设了音频轨,可以直接录入或导入单声道或立体声音频文件,在这一点上 Finale 领先于其他绘谱软件。同时,Finale 也可以直接导出数字音频文件。

4. 视频配乐

Finale 通过 Video Sync(视频同步)功能可将乐谱与视频进行同步处理，这个功能为那些需要为影视和广告配乐的用户提供了便利。

5. 网络发布

Finale 支持网络乐谱发布，用户可以将乐谱上传到 Finale Showcase 网站，其他人可以通过 Finale Web Viewer 软件进行浏览或下载。

2.2 音乐制作类软件

2.2.1 Cubase/Nuendo

Nuendo 和 Cubase 同是德国 Steinberg 公司的产品，目前的最新版本是 Nuendo 4 和 Cubase 4(见图 2-3)。这两个软件从 2.0 版本开始，在主要功能、界面和操作方面已经基本一致，二者的区别主要在于 Nuendo 拥有更为完备的视频配乐功能。

Nuendo 和 Cubase 具有完整的 MIDI 和音频录制和编辑功能，此外，Nuendo 4 和 Cubase 4 还拥有以下新的特性。

图 2-3　Cubase 4 外包装

- 新的 Automation(自动化)控制系统：每个轨可以有自己独立的淡出曲线；多功能预听模式；纯粹模式(只在需要做 Automation 的地方有 Automation 曲线，其他部分保持无 Automation 状态)；touch、auto latch、crossover 三种新的 Automation 形式；填充模式(设置某个时间范围，自动填充 Automation 曲线)；Touch Collect Assistant(将多个 Automation 曲线进行编组，修改一个，其他的也跟着变)。
- SoundFrame(声音管理器)：是所有音轨、乐器、效果器预置参数的一个通用管理器，可帮助用户快速搜索所需预置参数。
- MediaBay(多媒体素材管理)：能够组织所有 VSTi 虚拟乐器插件和所有外部真实的硬件音源，可以看到选中的波形并试听。
- Track Presets(音轨预置)：预置整个音轨的参数，包括压缩、EQ、加载的效果器和乐器等，可以在建立音轨时一次性将预置好的参数都加载进来。
- 新的 VST3 效果器：可以将以前的效果器升级到 VST3 格式，并全部可用 side-chianing(侧链)。
- 新增的 HALion One 采样播放器，带有来自 Yamaha Motif 合成器的数百种乐器音色。
- 新增的 Prologe、Spector、Mystic、Embracer、Monologue 等合成器。
- Quick Track Control(快速轨道控制)：侧边栏(Track Inspector)的一个新窗口，可以自定义 8 个常用的参数在这里显示，随时做控制，而不必打开整个控制窗口。

调音台、VST 效果器、VSTi 乐器等参数都可以在这里显示出来。
- VSTi 不必再通过 MIDI 轨加载,而是直接采用新增的独立乐器音轨。
- 更自由的音频通路:可以在编组轨之间任意发送音频信号,支持编组到 FX 返回和 FX 返回到编组的音频信号发送。
- Summing Objects:直接将总线、FX 返回、编组发送给音频轨,可以瞬间实时重新录制下一个新的音轨。
- 每个音轨的效果器可通过拖动来重新分配加载位置。
- 支持环绕声 MP3 格式。
- 专业后期制作编辑:增加 cut 头部、cut 尾部等新的编辑形式。
- 支持 Intel-Mac 和 64 位 Vista。
- 重新设计的 Sample 编辑器:加入了侧边栏(Track Inspector),可快速编辑一些参数。
- 拥有更强大的 Logical Editor。
- MPEX3 算法:新的时间伸缩算法,质量更好。
- 鼠标滚轮可控制音量推子。
- 支持 Quick Time 7。
- 支持 Apple ReMote 控制器的操作。

2.2.2 SONAR

SONAR 是美国 Cakewalk 公司的旗舰产品,目前的最新版本是 SONAR 7(见图 2-4)。在 2001 年底改名为 SONAR 之前,原名为 Cakewalk 的该软件在国内音乐制作类软件的市场中拥有大多数的用户,随着 Nuendo 和 Cubase 被国内用户的逐步认识,这两个处于竞争关系的主流软件现在可以说是旗鼓相当,各自拥有一大批忠实于自己的用户。

图 2-4　SONAR 7 外包装与主要工作窗

SONAR 的 MIDI 和音频录制和编辑功能也相当完备,此外,SONAR 7 还拥有以下新的特性。
- 集成步进音序器功能——"调整风格至四分音符"特性可以将风格安排进任何数量的四分音符长度内;MIDI 控制轮自动控制绘制;单声道/多声道自由切换等。

- 智能 MIDI 工具——SONAR 提供了三个智能 MIDI 工具,每个工具可以执行多项操作而无需转换工具,而且可以完全由用户定制其功能,极大地提高了编辑速度。
- MIDI 显示新特性:MIDI 放大镜、力度分色显示和 MIDI 电平表。
- 增强的 MIDI 编辑功能:分割音符、粘合音符、事件静音、实时拖动量化和重复添加进 MIDI 工具板中的事件。
- 钢琴卷帘视窗中的多区域控制轮编辑——多个 MIDI 参数可以被同时显示在钢琴卷帘视窗中,通过多个控制轮区的显示,可以方便地编辑和查看 MIDI 数据,如力度、调制轮和弯音轮等。控制轮数据能被通过区域移动和复制,也能更加精确地编辑和比较同一个时间的不同控制轮信息。
- 升级的 Roland V Vocal 1.5,带有音高到 MIDI 转换功能。
- 拥有更多流行硬件的 ACT(Active Controller Technology)预置。
- 增加了 Z3TA+1.5 波形合成器、Dimension LE、Rapture LE 和 DropZone 采样播放/合成器;超过 1000 种乐器音色。
- 带有内部侧链的 Sonitus:fx Compressor、Sonitus:fx Gate、VC-64 Vintage Channel 和带有侧链(多输入)功能的第三方 VST 插件。
- 高带宽多音轨录制优化,可以同时录制 48 轨 24 位、192kHz 的音轨。
- 包括 Sony Wave-64、AIF、CAF、FLAC、Sound Designer Ⅱ 等全新文件格式的导入和导出。
- Cakewalk Publisher 2.0 可以在线发布音乐。

2.3 智能作曲类软件

2.3.1 Band in a Box

Band in a Box 是美国 PG Music 公司的产品,这是一个以自动伴奏为主,同时兼有 MIDI 和音频处理功能的智能作曲类软件,目前的最新版本是 Band in a Box 2008(见图 2-5)。Band in a Box 有以下主要功能和特点。

1. 和声设置

和声是自动伴奏的基础,Band in a Box 通过和声制作器(Harmony Maker)、旋律和声选择、实时和声输入、和弦构建器、MIDI 和弦探测、和弦替换、音频和声匹配等功能对乐曲的和声进行全面的设置与安排。

2. 风格设置

风格确定乐曲的基本音乐特征,Band in a Box 通过风格制作器(Style Maker)、风格向导、制作混合风格、浏览风格、选择常用风格等功能对乐曲的风格进行

图 2-5 Band in a Box 2008 外包装

全面的设置与安排。

3. 华彩设置

华彩指的是作为前奏、间奏、尾奏或句末装饰的即兴独奏旋律片段。通过选择预置的独奏风格片段，指定音色，Band in a Box 可以自动生成所需的华彩。此外，还可以通过独奏制作器（Soloist Maker）制作和编辑华彩。

4. 旋律设置

事实上，Band in a Box 的旋律设置功能有点"名不副实"，因为这个功能所设置的远远不止旋律，而是以旋律为主的多种参数，并最终生成一段包含和弦、旋律、伴奏、华彩等要素在内的乐曲，这些都是通过旋律制作器（Melodist Maker）以及相关的一系列功能得以实现。

5. MIDI 和音频录制与编辑

Band in a Box 拥有音乐制作类软件所必备的钢琴卷帘工作窗和音频编辑工作窗，可以方便地进行 MIDI 和音频的录制与编辑工作，可以导入、导出 MIDI 和音频文件，并且还具备 CD 刻录功能，方便用户一次性输出自己的作品。

6. 教学

利用 Band in a Box 的听觉训练功能，可以进行听音方面的教学与训练。这方面的学习分为和弦与音程两个部分，通过两个对话框不同的选择，可以进行多种形式的听辨训练，学习过程带有一定的趣味性。

2.3.2 FL Studio

FL Studio 是比利时 Image Line 公司的产品，其早期版本的名称为 Fruity Loops（水果），目前的最新版本是 FL Studio 8（见图 2-6）。从其早期的名称可以看出，这是一个以 Loop 功能为主的软件，在业内以舞曲制作之王著称。随着功能的不断扩大与完善，更名为 FL Studio 之后的"水果"已经成为一个以舞曲制作为主，兼有多方面功能的音乐软件，并得到越来越多的音乐制作人的喜爱。其主要有以下功能和特点。

1. Loop

Loop 在计算机音乐中可以理解为音乐片段的循环和反复。FL Studio 的核心功能便是制作音乐片段并加以循环和反复，从而构成一首完整的乐曲。在 FL Studio 中，被作为基础单位的音乐片段叫做 Pattern（模块），Pattern 的制作与编辑主要在步进音序器工作窗

图 2-6　FL Studio 8 外包装

（Step Sequencer）中进行；Pattern 的循环和反复，并最终形成一首乐曲的过程主要在播放列表工作窗（Playlist）中完成。在制作过程中，既可以调用现成的 Pattern，也可以创建新的 Pattern，而且可以将这些 Pattern 进行非常自由的组合，因此能够方便快捷地构成一首乐曲。这对于强调节奏，又带有一定即兴性的舞曲制作来说，Loop 无疑是一项令人十分兴奋的功能。

2. MIDI 录制与编辑

FL Studio 具有完整的 MIDI 录制与编辑功能,MIDI 信息的录入同样可以通过实时或步进的方式进行。与 SONAR 等音乐制作软件有所区别的是,FL Studio 缺少了五线谱工作窗,因此只能在钢琴卷帘工作窗进行 MIDI 编辑。作为一个以 Loop 功能为主的音乐软件,FL Studio 在 MIDI 方面的功能应该说是令人满意的。

3. 音频录制与编辑

FL Studio 可以录制音频或从外部导入音频加以编辑,尽管 FL Studio 这方面的功能不如专门的音频处理软件强大,但却相当实用。因为在实际制作中,音频的录入或导入显得非常重要,在某些乐曲的制作中,甚至是必不可少的一个环节。

4. 视频配乐与展示

通过自带的 Fruing Video Player 插件,可以将视频文件导入到 FL Studio 之中,然后为视频配上同步的音乐。FL Studio 还带有一个叫 Chrome 的视频插件,这个插件能够展示多种三维动画的效果,现场演出时与大屏幕连接起来,通过钢琴卷帘工作窗的音符或自动控制,可以获得一种非常绚丽的、音视频同步的演出效果。

习题

1. 为什么说绘谱类软件与音序类软件在应用作曲方面的差距正在缩小?
2. Sibelius 与 Finale 这两个绘谱类软件的主要区别在哪里?
3. Cubase/Nuendo 与 SONAR 作为两个主流的音乐制作类软件,各自的优势表现在哪些方面?
4. Band in a Box 和 FL Studio 这两个软件的"智能化"如何体现?

第 3 章 音乐制作软件 Cubase/Nuendo 的基本操作

Nuendo 和 Cubase 目前已成为当今最流行的音乐制作软件之一,从 2003 年开始,德国 Steinberg 公司就有意让这两个软件走共同的发展路线,使它们之间保持主要功能、界面和操作方式相同。因此,只要掌握其中一个软件,另外一个自然会融会贯通。

下面将以 Nuendo 3 为例进行讲解,这些方法和操作也同样适用于 Cubase SX 3。

3.1 软件界面介绍及工程文件基本设置

3.1.1 界面介绍

启动 Nuendo 3,可以看到如图 3-1 所示的主界面。因为还没有新建工程文件,所以主界面显示为空白状态,中间有一个走带控制条(Transport)。

图 3-1 Nuendo 3 主界面

Nuendo 3 共有 12 个主菜单,分别是 File(文件)、Edit(编辑)、Project(工程)、Audio(音频)、MIDI、Scores(乐谱)、Pool(素材池)、Transport(走带)、Network(联机)、Devices(设备)、Window(窗口)和 Help(帮助)。

利用 F2 键可以快速打开或关闭走带控制条。走带控制条主要作用是可以方便地

对乐曲的播放与录音等进行操作,在其任意处单击鼠标右键,弹出设置菜单,可以对走带控制条的显示方式等进行设置。

3.1.2 工程文件基本设置

选择 File 菜单中的 New Project 命令,新建一个工程文件。选择 Empty(空白模板)后,会弹出 Select directory(选择目录)对话框,让用户选择存放该工程文件的路径。在这里建议读者将工程存放在具有足够大空间的硬盘上,除了练习之外,正式的工程文件一般不要存放在 C 盘中,以免意外情况所造成的麻烦。单击 Create 按钮,新建一个文件夹,用来专门存放目前新建的工程,如图 3-2 所示。

工程文件新建完毕后,Nuendo 的主窗口就变成如图 3-3 所示的那样,主菜单栏下方是工具栏,最左边为侧边栏,中间为音轨栏,白色的空白区域为事件显示窗。

图 3-2 选择新建工程的存放路径

在正式开始 MIDI 制作之前,需要对软件进行一些基本的设置,如 MIDI 端口、音频驱动、速度、节拍设置等。

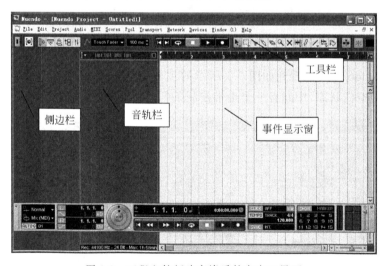

图 3-3 工程文件新建完毕后的主窗口界面

选择 Devices 菜单中的 Devices Setup 命令,弹出设置对话框,左侧的 MIDI 选项下面,有 4 个设置项,其中的 All MIDI Inputs、Default MIDI Ports、Windows MIDI 这 3 项设置的就是 MIDI 端口,读者可以根据自己的 MIDI 设备配置情况,将 MIDI 端口激活,并要记得单击 Apply 按钮使设置生效。

音频驱动标准 ASIO 是构筑 VST 系统的先决条件,所以要使 Cubase/Nuendo 软件能够发挥最大效能,就要选择这个专业的音频驱动。选择 Devices 菜单中的 Devices Setup 命令,

弹出设置对话框,单击左侧的 VST Audiobay 项,然后在右边的 Master ASIO Driver 下拉框内选择一个 ASIO 驱动,然后单击 Apply 按钮使其生效。例如,笔者使用的是一块 Maya44 Pro 音频卡,Master ASIO Driver 的设置如图 3-4 所示。只有正确设置了 ASIO 音频驱动,才能确保音乐制作中极低的声音延迟时间。

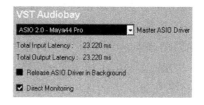

图 3-4 设置 ASIO 音频驱动

速度以及节拍既可以在走带控制条上进行设置,也可以在 Tempo Track 窗中进行设置。相比而言,走带控制条上是一种简单设置,在 Tempo Track 窗口中才能进行更为复杂和精细的设置,关于这些,后面还会做详细讲解。按 Ctrl+T 键,即可打开 Tempo Track 窗口,在 tempo 栏设置乐曲速度,在 time signature 栏设置节拍,例如,一首乐曲的速度为 88,节拍为 3/4 拍,设置方法如下:在 tempo 栏输入数值 88 后,按下 Enter 键;在 time signature 栏调节左边的箭头,让分子数变为 3,分母数保持默认,如图 3-5 所示。

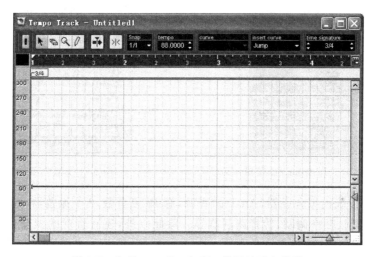

图 3-5 在 Tempo Track 窗口设置速度和节拍

工程文件设置好后,要记得及时保存。选择 File|Save 命令(快捷键为 Ctrl+S),弹出保存对话框,为文件命名后单击 Save 按钮进行保存。在这里需要提醒读者,新建工程文件时所弹出的 Select directory(选择目录)对话框,只是在提醒用户选择工程文件的存放路径,并不是真正意义上的存盘,因此要特别记得保存文件这重要的一步。

3.2 VSTi 虚拟乐器的使用

VSTi 是 Vitual Studio Technology Instrument 的缩写,通俗地解释,VSTi 就是软音源、插件音源或虚拟乐器。

在 Cubase/Nuendo 软件中,按下计算机键盘上的 F11 键,就可以快速打开 VST Instruments 窗口(见图 3-6),该窗口好似一个可以放置多个音源的"机架",最多可以加载

64个VSTi虚拟乐器。第一次打开这个窗口时，因还未加载任何音源，所以显示的是空白的界面。当要添加VSTi音源时，在空白窗口处单击，即弹出软件所能探测到的所有VSTi音源列表，选择某个对象就可以立即加载该VSTi。如果要移除所加载的乐器，在VSTi音源列表中选择No VST Instruments即可。

Cubase/Nuendo软件自带的几个VSTi音源，如果要使用更多的VSTi音源，就需要另外购买第三方的VSTi插件产品。下面简单介绍一下Cubase/Nuendo软件自带的几个VSTi音源，它们分别是LM-7、a1、Embracer、Monologue、VB-1。

LM-7是一款鼓音源，界面如图3-7所示。该音源为单MIDI通道，有3套预置的鼓组音色，在音源上方的小黑色方框内可以进行选择。LM-7的界面分为3部分，上部分是调音台，可以调节各个打击乐器的音量和音高。下部分是打击乐器的名称和音色预览，要预览哪个音色，用鼠标单击方形的鼓垫即可。右边是整个音源的主控部分，可以调节音量、相位、力度感应值等。

图3-6　VST Instruments窗口

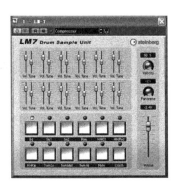
图3-7　LM-7音源界面

a1是一款传统模拟合成器(Analog)音源，有16复音数，2个振荡器，同时具有多模式滤波器、脉冲调制、频率调制、铃音调制器等。除此以外，还有直观的图形化包络编辑器、丰富的效果器组以及61键盘音色预览。图3-8所示的就是传统模拟合成器a1的界面。

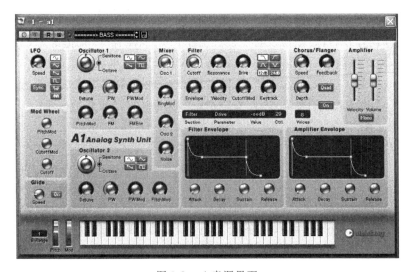
图3-8　a1音源界面

Embracer 音源界面很简洁(见图 3-9),但功能却很强大。分为 3 个部分:上面为双振荡器调节部分,中间可对两个振荡器的包络和程度等进行补充调节,下面是主控部分。该音源中的音色很适合用来做铺底音(Pad 类音色),其最大复音数为 32,尤为称道的是音源界面中央还有一个音色和声音宽度的图形调节器,可以非常方便地对声音进行编辑。

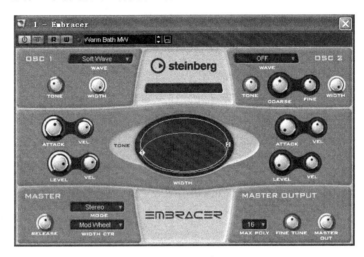

图 3-9　Embracer 音源界面

Monologue 也是一个模拟合成器音源,界面如图 3-10 所示。

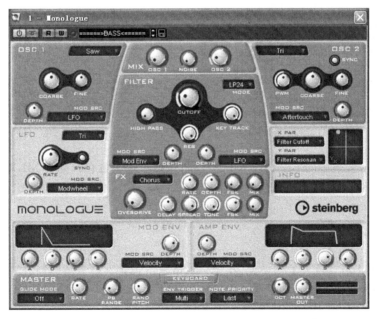

图 3-10　Monologue 音源界面

该音源有两个振荡器,可以通过 MIX 部分来调节这两个振荡器的音量混合比例,还有滤波设置、效果器设置、低频振荡器设置、包络调制、包络放大设置、主控设置等。音源

中的预置音色包括 Bass、Lead、Seqs、EFX 四个组。

vb-1 是一个贝司合成器音源，界面如图 3-11 所示。从图中可以看到，vb-1 的界面就是一个实时物理建模结构的贝司，用鼠标甚至可以调整皮卡圈和拨片的位置，以获得各种不同的音色。该音源最大复音数为 4，单 MIDI 通道，有十余种预置音色可供选择。

选用 VSTi 音源，除了要在 VST Instruments 窗口加载音源，还要将 MIDI 音轨的输出端口指定为所加载的 VSTi 音源，并选择好音色。

例如，要使用 a1 音源中的 Ring WMF 音色，首先在 VST Instruments 窗口加载 a1 音源。然后添加一个 MIDI 音轨，具体方法是：在主窗口中空白的音轨栏处单击鼠标右键，在弹出的快捷菜单中选择 MIDI Track，即可添加一个 MIDI 音轨。在该音轨侧边栏中的 Out 下拉框中选择 a1，然后在 Programs 下拉框中选择 Ring WMF，如图 3-12 所示。

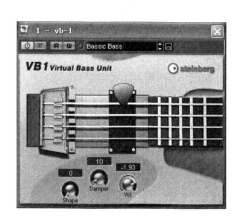

图 3-11　vb-1 音源界面

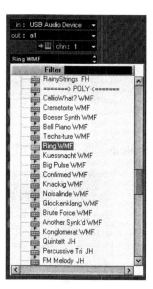

图 3-12　选择音源及音色

这时，激活音轨中的 Record Enable 按钮（该按钮变为红色），弹奏 MIDI 键盘，即可听到 a1 音源中的 Ring WMF 音色。

3.3　MIDI 录入

对于 MIDI 信息录入工作来说，在大多数情况下都是在键盘编辑窗（Key Editor）中进行，因此下面的讲解均以此窗口为例。

3.3.1　鼠标录入

鼠标录入之前，先要添加 MIDI 音轨。添加好后，选择工具栏中的画笔工具（Draw），在事件显示窗口内画出一个空白的 MIDI 事件块，如图 3-13 所示。为了使画出的 MIDI 事件块能够对整齐小节及拍点，需要将工具栏中的对齐按钮（Snap）事先按下。

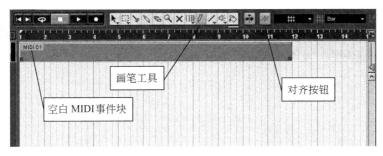

图 3-13　事件显示窗口内的空白 MIDI 事件块

画好空白 MIDI 事件块后,将鼠标模式切换回选择(Object Selection)状态,然后在事件块上双击,即可打开键盘编辑窗。

键盘编辑窗主要分为上下两部分,上方是音符显示窗,下方是 MIDI 控制器显示窗,如果不小心关闭了下面的控制器显示窗,可以单击纵向琴键最下方的小三角按钮 Controller Lane Presets,在弹出的列表中选择 Velocity Only(见图 3-14),即可打开显示有力度控制器的控制窗口(默认显示即为力度控制器)。

下面着重介绍键盘编辑窗的上部分——音符显示窗口,至于下方的控制器窗口,将在后面的章节中做进一步讲解。

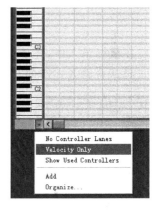

在音符显示窗口中,纵向的琴键表示的是 MIDI 音符的音高,横向则是时间轴,即小节和拍子。窗口中的网格大小由音符的量化时值(length Q)所决定,比如,将量化时值设为八分音符时,那么每一拍就会显示 4 个网格。

用鼠标录入音符时,需要在工具栏中选择画笔工具,然后对准左边的键盘音高,并在需要的节拍位置上单击,即可录入音符。至于 MIDI 音符的位置以及长度,取决于 quantize、length Q 这两项的设置。具体地说,quantize 下拉

图 3-14　打开 MIDI 力度
　　　　　控制器显示窗

框内的音符时值表示音符的开始点,length Q 下拉框内设置的是音符本身的时值长度,而单击鼠标后不要松手,并继续向右拖到鼠标,则可以按照 length Q 值的倍数画出音符的长度。

举例说明,图 3-15 所示的是拟用鼠标录入的乐谱。

图 3-15　拟用鼠标录入的乐谱

选择画笔工具后,先按下工具栏中的对齐按钮,然后分别在 quantize、length Q 下拉框中选择 1/8,这几项设置好后,就用鼠标在网格内画出这些音符,注意画最后一个音时不要放开鼠标,往下拖动,使其成为 4 拍。图 3-16 所示的是鼠标录入完成后的界面。

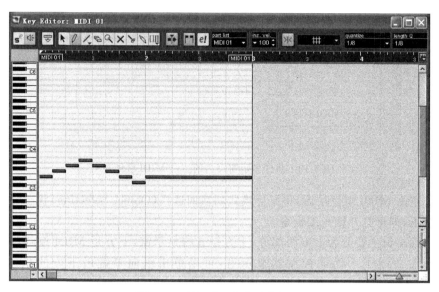

图 3-16 鼠标录入完成后的界面

在鼠标录入中,还要学习一些录入的技巧,例如:画笔工具适合录入单个音符,笔刷工具适合录入连续的音符,如要制作轮指效果、踩镲等。在笔工具右边的按钮上,有一个小三角图标,单击后会弹出一个选择菜单,其中包括一些特殊的画笔工具,可以看到笔刷工具也在其中,如图 3-17 所示。

图 3-17 选择笔刷工具

在小片段的 MIDI 录入或者补漏等情况下,可以考虑使用鼠标录入。当然,在没有配备 MIDI 键盘等 MIDI 输入设备的情况下,用鼠标录入 MIDI 信息只能是唯一的选择。

3.3.2 实时录入

在实时录入 MIDI 信息之前,必须做好相关的准备工作,具体来讲包括以下几点:
(1) 确保 MIDI 输入设备与计算机连接正确;
(2) 在软件中设置好 MIDI 输入端口,并激活录入音轨的 Record Enable 按钮;
(3) 设置好 MIDI 输出端口以及音色;
(4) 设置好节拍和速度,并开启节拍器。

关于 MIDI 输入和输出端口的设置、音源及音色的加载、节拍和速度的设置等我们在前面已经进行了讲解。下面着重介绍节拍器的设置方法。

选择 Transport 菜单下的 Metronome Setup 命令,弹出 Metronome Setup 窗口,如图 3-18 所示。如果想将外部 MIDI 设备(如硬件音源、合成器等)作为节拍器的发声源,可以选中 Activate MIDI Click 项,并在 MIDI Port/Channel 下拉框中选择该设备的连接端口。对于没有外部 MIDI 音源设备的读者,可以选中 Activate Audio Click 项,默认状态下就会激活了计算机内部的音频节拍器 Beeps。

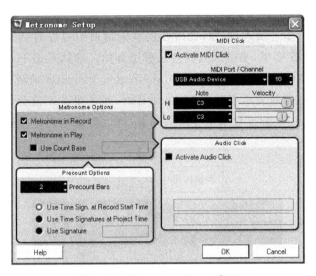

图 3-18 Metronome Setup 窗口

设置完毕后,单击走带控制条上的录音按钮,跟着节拍器的速率,在 MIDI 键盘上演奏,就可录入 MIDI 信息了。这里再介绍一下快捷键的录音操作:按下计算机小键盘上的 * 号键,即可开始录音,要停止按空格键,按小键盘上的 Del 键可迅速将播放光标倒到开始处。

实时录入完毕后,可以看到 MIDI 信息条中,一个个横条代表的是音符,竖条代表的是 MIDI 控制器信息,如图 3-19 所示。

当要总览 MIDI 信息或是显示 MIDI 信息的细节,就要用到工程视图的缩放操作。方法如下:在工程窗口的右下角有两个滚动条,拖动上面的小三角,或是按 + 号和 - 号,就可以进行缩放操作,如图 3-20 所示。

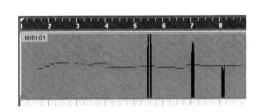

图 3-19 实时录入的 MIDI 信息条

图 3-20 缩放按钮

横向缩放的快捷键是 H 和 G,按 H 键可以快速横向放大 MIDI 信息条,按 G 键可以快速横向缩小 MIDI 信息条。

3.3.3 步进录入

步进录入就是将音符、和弦等一个一个地分解录入进去,不必去管乐曲的速度。如果你的键盘演奏水平不高,或是要录入快速的、高难度的音符时,可使用此种方法。

步进录入必须在键盘编辑窗中进行,因此前提是要先在主窗口画出空白的 MIDI 信

息条来,然后双击打开以进入到键盘编辑窗中。

激活 Set Input(步进录入)按钮,此时在键盘编辑窗中可以看到一条蓝色的竖线,这就是步进指针,指针在哪里,步进录入就会从哪里开始。默认状态下,在激活步进录入按钮的同时,Record Pitch(录制音高)和 Record NoteOn Velocity(录制力度)按钮也会被激活(如图 3-21 所示),这就表示当弹奏 MIDI 键盘时,步进录音不仅会识别按键的音高,也会识别按键的力度,如果键盘技术不太好的读者,可以将录制力度按钮取消,让软件使用默认力度。

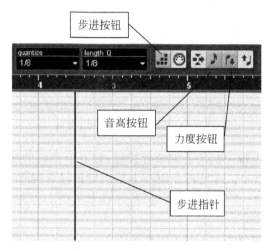

图 3-21 步进录入相关按钮

除了以上的设置外,步进录入前还要将 quantize、length Q 两项的时值设置好,关于这两项,在这里再重复讲解一次:quantize 内设定的是音符的量化起始点,length Q 内设置的是音符的时值长度,两者必须配合使用。

举例说明:拟输入如图 3-22 所示的乐谱。

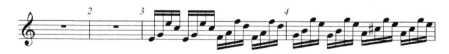

图 3-22 拟输入的乐谱

首先在主窗口用画笔工具画一个 4 小节的空白 MIDI 信息条,双击打开后,激活步进录入按钮,然后在第 3 小节(因为音符是从第 3 小节进入)的网格线上单击,步进指针即移动到此处。将 quantize、length Q 两项均设置为 1/16,开始弹奏,即可步进录入 MIDI 信息。图 3-23 所示的是步进录入完成后的界面。

从以上的讲解中可以看到,鼠标录入和步进录入具有准确率高的特点,而实时录入能够快速录入 MIDI 信息,其准确率取决于操作者的键盘演奏水平。在 MIDI 制作中,可以根据各种不同的情况去选择 MIDI 的录入方式,无疑是一种明智之举。

第 3 章 音乐制作软件 Cubase/Nuendo 的基本操作

图 3-23 步进录入完成后的界面

3.4 MIDI 编辑

3.4.1 常规编辑命令

常规编辑命令是指复制、粘贴、剪切、删除等一些常用的编辑命令,这些命令通常在菜单中就能看到。MIDI 信息的常规编辑,均可在 Cubase/Nuendo 软件中的主窗口中操作,下面均是以此窗口为例进行讲解。

(1) 复制。选择要复制的 MIDI 信息条,执行 Edit 菜单中的 Copy 命令(快捷键为 Ctrl+C)后,将播放光标移动到需要粘贴的小节位置处,再执行 Edit 菜单中的 Paste 命令(快捷键为 Ctrl+V)即可。

再介绍一种快速复制的方法:选中 MIDI 信息条后,按住 Alt 键不松手,拖动 MIDI 信息条,即可快速复制。同样,利用 Alt 键,还可将 MIDI 信息条从当前音轨快速复制到其他的音轨。

(2) 剪切。选择要剪切的 MIDI 信息条,执行 Edit 菜单中的 Cut 命令(快捷键为 Ctrl+X),该 MIDI 信息条将会暂时存放在剪切板中。将播放光标移动到需要粘贴的小节位置处,执行 Edit 菜单中的 Paste 命令,即可将前面剪切的内容粘贴于此处。

(3) 删除。选中 MIDI 信息条,按 Del 键即可删除。

(4) 切割。如果要将 MIDI 信息条分成多个片段,就要对该信息条进行切割处理。选择工具栏中的切割工具(Split),鼠标即变成剪刀状,单击要切割的部位即可。如图 3-24 所示,注意切割前后 MIDI 信息条的对比。

(a) 切割前的 MIDI 信息条　　　　　　　　(b) 切割后的 MIDI 信息条

图 3-24　切割前后的 MIDI 信息条

切割时为了准确把握节拍对齐的精度，可以在工具栏中进行设置（如图 3-25 所示）。例如，要以小节为单位进行切割，就要将对齐精度设置为 Beat，并记得激活对齐按钮。

（5）粘合。在一个音轨中，如果分几次录入了多个 MIDI 片段，为了方便编辑或其他操作，想将这些 MIDI 片段合并为一，就可以用到粘合工具了。选择工具栏中的粘合工具（Glue），鼠标变为胶水瓶状，单击前面的 MIDI 片段，便会与后面的 MIDI 片段相连。

（6）移动。拖动 MIDI 信息条后，就可以随意进行上下左右的移动。

（7）滑移。选中一个 MIDI 信息条时，会看到该信息条两端分别有一个红色的小方块（如图 3-26 所示），将左边的小方块向右拖动，或者将右边的小方块向左拖动，MIDI 信息条逐渐缩短，这就是滑移编辑。

图 3-25　节拍对齐精度设置　　　　　　图 3-26　MIDI 信息条两端的滑块

当 MIDI 信息条做过滑移处理后，按播放键试听，只能听到滑移边界内的音符在发响，当再次拖动 MIDI 信息条左右边缘，使其复位，刚才消失的部分又显示出来了。由此可知，滑移编辑使得部分信息隐藏起来了，并不是真正的删除信息。当你对 MIDI 信息条内的某些部分不太满意，又不想删除它们，使用滑移编辑再恰当不过了。

3.4.2　量化

使用实时录入的方法录入 MIDI 信息后，会由于个人的演奏、键盘反应等原因，造成音符节奏上的误差，这时就要使用 Quantize（量化处理）。简单地说，量化就是对音符的节奏进行规整化的处理，这也是 MIDI 制作中最常用的手段之一。

在 Cubase/Nuendo 软件中，有多种量化方式。如果没有特殊的要求，我们通常采用最直接的量化方式。方法是：选择要进行量化处理的音符，然后在工具栏中的 Quantize 选项内设置好所需的量化值，最后按快捷键 Q，选定的音符就会按照设置的量化值快速量化。此量化方法的菜单命令是 MIDI|Over Quantize。

试比较图 3-27(a) 和图 3-27(b)，前者是没有经过量化的 MIDI 音符，而后者则经过了量化处理。

(a) 量化前的 MIDI 音符　　　　　　　(b) 量化后的 MIDI 音符

图 3-27　量化前后的 MIDI 音符

3.4.3　时值、音高编辑

1. 时值编辑

将鼠标放在音符的两端,此时鼠标变为双箭头状,左右拖动鼠标,就可以方便地对音符时值进行缩短或拉伸处理。

如果要将短时值的音符首尾相连,变为连奏效果,可以选择 MIDI|Fuctions|Legato 命令,试比较图 3-28(a)和图 3-28(b)中的音符形状,后者就是执行 Legato 命令后结果。

(a) 执行 Legato 命令前　　　　　　　(b) 执行 Legato 命令后

图 3-28　执行 Legato 命令前后的音符形状

有时录入的 MIDI 音符会重叠在一起,如图 3-29(a)所示。这时,选择 MIDI|Fuctions|Delete Overlaps(poly)命令,就可以删除音符间的重叠部分,使音符回到正常状态(如图 3-29(b)所示)。

(a) 重叠的 MIDI 音符　　　　　(b) 执行 Delete Overlaps(poly)命令后的音符

图 3-29　删除音符间的重叠命令

通过选择 MIDI|Fuctions|Fixed Lenth 命令,还可以将连奏的音符处理为断奏效果。例如,要将图 3-30(a)所示的音符变为 16 分音符的断奏的效果,选中这些音符后,将工具栏中的 length Q 选项内设置为 1/16,再选择 MIDI|Fuctions|Fixed Lenth 命令,这些音符即变为如图 3-30(b)所示的断奏效果了。

2. 音高编辑

当 MIDI 音符的音高位置录入错误时,选中要修改的一个或多个音符,然后用鼠标上

(a) 连奏的音符　　　　　　　　(b) 执行 Fixed Lenth 命令后的断奏效果

图 3-30　连奏音符变为断奏效果

下拖动，或者按计算机键盘上的 ↑、↓ 方向键，即可调整音高位置。

当整个段落、整个音轨或者整首乐曲需要移调时，用鼠标拖动移位显然不够方便，这时就可以用移调命令来完成。选择要移调的对象，执行 MIDI 菜单中的 Transpose 命令，

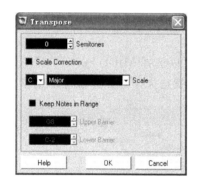

图 3-31　移调设置窗口

即打开移调设置窗口（如图 3-31 所示）。在 Semitones（半音）中输入要移调的半音数（一个八度分为 12 个半音，正数表示上移，负数表示下移），然后单击 OK 按钮，即可完成移调。

再介绍一下移调设置窗口中的其他选项。选中 Scale Correction 复选框，可以通过前后两个下拉框分别设置移调后的基调与和弦形式。在 Keep Note in Range 下面的两个下拉框内可以设定一个最高音和最低音，以使移调后的音高保持在此范围内。

3.4.4　力度编辑

前面讲过，在键盘编辑窗的下半部分，默认显示为力度（Velocity）控制信息。可以通过画笔工具对竖条状的力度显示条进行修改，当力度变强时，可以看到上部分的 MIDI 音符和下部分的力度显示条同时变红，红色越深，表示音符的力度越强。

除了画笔（Draw）工具外，还可以利用其他的特殊画笔工具画出一些特殊的力度效果。例如，使用 Parabola 画笔工具，可以画出曲线状的渐强和渐弱的力度效果，如图 3-32 所示。

(a) 渐强效果　　　　　　　　(b) 渐弱效果

图 3-32　用 Parabola 工具画出渐强和渐弱效果

用画笔工具可以对音符的力度进行局部性、片段性的修改，但如果要对整个段落、整个音轨或者整首乐曲的力度进行整体性的缩放时，就要选择 MIDI|Fuctions|Velocity 命

令来进行处理了。

打开 Velocity 设置窗口，可以看到在 Type 下拉框内有 3 种力度调整模式可选，如图 3-33 所示。

第一种模式——Add/Subtract：这是一种直接增减力度的方式，在 Amount 栏内输入一个需要的数值，正数表示增加力度，负数表示减小力度。例如，某个 MIDI 音轨的整体力度偏小，我们要将其提升，在 Amount 栏内输入 20，整个音轨的力度值即可在原有力度值的基础之上增加 20 个数值。

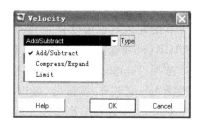

图 3-33　Velocity 设置窗口中的 3 种力度调整模式

第二种模式——Compress/Expand：这是一种按照比例来压缩或者拓展力度的方式，相对于第一种模式来说，此种模式的优点在于调整力度时，不改变整体力度的强弱比例，因此非常适合调整整首乐曲的力度。选择此种模式后，Ratio 栏内输入的数值小于 100% 时，整体力度将做压缩处理；大于 100% 时，整体力度将做拓展处理。

第三种模式——Limit：这是一种对力度值进行最高和最低限制的处理模式。例如，采用实时录入 MIDI 信息时，个别音符可能出现过于强或者过于弱的情况，这时只要选择 Limit 模式，并在 Upper（最高）和 Lower（最低）栏设定好自己认可的力度值，单击 OK 按钮后，那些过强或者过弱的音符就会变得"合群"了。

3.4.5　速度、节拍编辑

1. 变速度

乐曲中的速度变化必须在 Tempo Track 窗口中进行编辑，选择 Project 菜单中的 Tempo Track 命令，或是按 Ctrl+T 键，即可打开该窗口，窗口左侧的数字为速度值，中间是速度标尺线，如图 3-34 所示。

图 3-34　Tempo Track 窗口

在改变速度之前,必须激活工具栏中的 Activate Tempo Track 按钮(该按钮位于选择工具的左边),也可以在走带控制条上单击 TEMPO 按钮,使 FIXED(固定速度)变为 TRACK(可变速度)。否则速度标尺线呈灰白色,就无法进行速度变化操作。

选择 Tempo Track 窗工具栏中的画笔工具,就可以直接在窗口中改变速度标尺线,当激活 Snap(对齐)按钮后,可以在 Snap 下拉框中选择对齐精度,例如:1/1 就表示与整小节对齐,1/4 表示与小节的 1/4 拍位对齐。

使用画笔工具改变速度标尺线,有两种拐点模式可选——Jump(跳跃)和 Ramp(斜坡),通过 insert curve(插入拐点)下拉框进行切换。Jump 模式可以画出横平竖直的速度线,适合做速度的突然变化;Ramp 模式则可以画出缓慢变化的速度线,适合做速度的逐渐变化。试比较图 3-35(a)和图 3-35(b),前者为 Jump 模式的速度线,后者为 Ramp 模式的速度线。

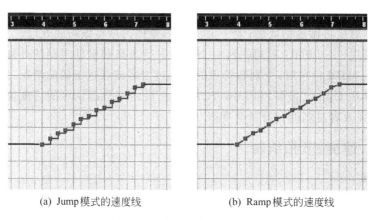

(a) Jump模式的速度线　　　　(b) Ramp模式的速度线

图 3-35　比较两种模式的速度线

如果要删除画笔工具画出的速度拐点,可以将鼠标模式切换为选择状态(Object Selection),框住速度拐点,按 Del 键即可。另外,当鼠标模式变为选择状态后,框住先前画出的速度拐点,然后在工具栏 curve 下拉框进行拐点模式切换,就可以使拐点模式发生改变。

除了用鼠标画出速度变化外,还可以采用实时录入的方法变换速度。在 Tempo Track 窗口的工具栏中,有一个 Tempo Recording 滑块,将播放指针移到乐曲的开始处,在播放乐曲的同时,用鼠标左右拖动 Tempo Recording 滑块,即可实时改变速度。图 3-36 所示的就是采用实时录入的方法做出的速度变化,可以看到速度拐点变化非常平滑、自然。

图 3-36　采用实时录入的方法做出的速度变化

2. 变节拍

节拍的变化也是在 Tempo Track 窗口中进行的,在工具栏中,有一个 time signature 的设置项,调节左边的小三角,可以改变拍号中分子的数值,右边

的小三角可以调节拍号中分母的数值。

下面举例说明变节拍的操作方法。如果一首乐曲开始是 4/4 拍,第 5 小节变为 3/4 拍,选择画笔工具,在第 5 小节的位置上单击,即可插入一个节拍,默认为 4/4 拍。这时将 time signature 左边的数值设为 3,即可看到第 5 小节已变成 3/4 拍了,如图 3-37 所示。

图 3-37　在第 5 小节处改变节拍

3.4.6　插入、删除小节

1. 插入小节

插入小节可以在主窗口中进行操作,首先要确定时间标尺的显示模式为 Bars+Beats,那么如何知道标尺栏是哪种显示模式呢? 在标尺栏单击鼠标右键,如果弹出的快捷菜单中第一项被选中(见图 3-38),即表示当前就是 Bars+Beats 模式。

例如,有一个 8 小节的乐段,要在第 4 小节之后插入两个新的小节。首先按住计算机键盘上的 Ctrl 键,单击第 5 小节的第一拍(为了定位准确,要将 Snap 按钮激活),这就是左定位(Left Locator)操作;然后按住计算机键盘上的 Alt 键,单击第 7 小节的第一拍,以进行右定位(Right Locator)操作。左、右定位完成之后,标尺栏即显示出所设定的标尺区域(灰蓝色条杠),这个区域就是要插入小节的范围,如图 3-39 所示。

图 3-38　标尺显示模式选择

图 3-39　设定左、右定位的区域

选择 Edit 菜单中的 Range 命令,在子菜单中选择 Insert Slience,即可在选定范围插入两个小节,如图 3-40 所示。

图 3-40　在选定范围插入两个小节

2. 删除小节

与插入小节一样,删除小节之前,也要使用左定位和右定位,设定好需要删除小节的

范围。然后选择 Edit|Range|Delete Time 命令，即可删除小节。图 3-41(a)所示的是未删除小节前的乐段，图 3-41(b)所示的是删除了两个小节之后的乐段，试比较两者的区别。

(a) 未删除小节前的乐段　　　　　　　　(b) 删除两个小节之后的乐段

图 3-41　比较删除两个小节前后的乐段

3.5　MIDI 控制器

在 MIDI 制作中，把音符的音高、时值录入正确，只是最基本的要求，如果想要更加细腻地表现音乐的丰富情感，还要有赖于诸如弯音、颤音、表情、触后等 MIDI 控制器的运用。

前面讲过，在键盘编辑窗口中，MIDI 音符的下方，就是 MIDI 控制器编辑区域，其默认显示为 Velocity(力度)控制。如果要将其更改为其他的控制器，可以在左侧的下拉框中选择，如图 3-42 所示。

除了在键盘编辑窗中对单个的 MIDI 控制器进行编辑外，Cubase/Nuendo 软件还允许在该窗口中同时编辑多种控制器，通过单击前一个控制器下方的加号按钮，就可增加一个控制器，这时只要在新增加的控制器下拉框中选择想要的控制器类型即可。如果要将控制器收起来，单击减号按钮即可。在图 3-43 中，键盘编辑窗的下方同时显示了 Velocity(力度)、Modulation(颤音)、Pitchbend(弯音)、Expression(表情)4 个控制器。

图 3-42　选择 MIDI 控制器

图 3-43　同时显示 4 个控制器

Cubase/Nuendo 软件的键盘编辑窗还有一个很实用的功能：单击窗口左下角的小三角按钮，在弹出的菜单中选择 Show Used Controller 命令(见图 3-44)，就可以显示作品中所有使用过的控制器信息。这个功能对于分析和研究他人的 MIDI 作品，是非常有用的。

要编辑 MIDI 控制器,用画笔工具绘制即可。在图 3-45 中,窗口下方犹如山峰状的图形,就是用画笔工具绘制的颤音控制器信息。

图 3-44　选择 Show Used Controllers 命令　　图 3-45　用画笔工具绘制的颤音控制器信息

除了画笔工具,还可以根据情况的需要,选择其他的特殊笔工具,来绘制 MIDI 控制器信息。单击工具栏中 Line 上的小三角,即可弹出其他笔工具的选择菜单,如图 3-46 所示。

需要注意的是,如果激活了 Snap 按钮,控制器的精度就取决于 quantize 下拉框中所选择的量化精度。

图 3-46　选择其他特殊笔工具

3.6　MIDI 转换音频

在 MIDI 制作中,如果使用外部的硬件音源,要实现 MIDI 转换音频,就必须采用实时录入的办法,将 MIDI 音轨一轨一轨地录入,才能得到分轨的音频文件。而使用 VSTi 插件音源,转换过程就变得简单多了。加载 VSTi 插件音源后,工程中会自动生成 VSTi 音频通道,通过软件和音频卡内部的运算和处理,使其转换为真正的音频音轨,在进行混音处理之后,得到立体声音乐成品。

要将加载了 VSTi 插件音源的 MIDI 音轨转换为音频,首先要设定该音轨的左右定位;否则无法进行转换操作。在这里我们再复习一下左右定位的设置方法:按住 Ctrl 键,在标尺栏单击开始小节的位置,设定左定位(Left Locator);按住 Alt 键,在标尺栏单击结束小节的位置,设置右定位(Right Locator)。左、右定位完成之后,标尺栏即显示出所设定的标尺区域,这个区域就是要转换的小节范围。

设置好 MIDI 音轨的左右定位后,激活该音轨的 Solo 按钮,使其处于独奏状态,就可以单独将这一音轨转换为音频。注意,有多个 MIDI 音轨的乐曲,如果单个音轨的 Solo 按钮未被激活,则会将所有音轨一起转换为音频。

选择 File 菜单中的 Export 命令,在其子菜单中选择 Audio Mixdown,这时弹出一个

设置窗口,如图 3-47 所示。

图 3-47　Audio Mixdown 设置窗口

在 Audio Mixdown 设置窗口中,Look in 项设置的是音频文件的导出路径,在 File name 中为文件命名。在 File of type(文件类型)下拉框中,可以进行文件格式的选择,通常情况下选择 Wave File(.wav),即波形文件。还有 Coding、Attributes、Outputs 这三项,一般情况下保持软件默认状态即可。下面比较重要的就是 Channels(声道)、Resolution(bit 精度)、Sample Rate(采样率)和 Import to(导入到)这几项。

在 Channels(声道)选项中,有 Mono(单声道)、Stereo Split(立体声分离)等声道形式可供选择,在没有特殊要求的情况下,选择 Stereo Interleaved,即常规的立体声状态。

Resolution 和 Sample Rate 设置的是音频文件的比特精度和采样率,如果最终的成品要达到 CD 的品质,就要将 Resolution 设为 16bit,Sample Rate 设为 44.100kHz。

再就是 Import to 的设置,选中 Pool 复选框,表示导出的音频文件将自动导入到工程文件的素材池中;选中 Audio Track 复选框,则表示导出后的音频文件将自动作为一条新的音频轨出现在工程文件中。需要说明的是,Audio Track 复选框不可以单独选择,如果选择此项,Pool 复选框也将同时被选择。

Audio Mixdown 窗口设置好后,单击 Save 按钮,弹出 Export Audio 进度条(如图 3-48 所示),不需要多久时间,即可将 MIDI 音轨转换为音频音轨。如果选择了 Audio Track 复选框,在工程主窗口中可以看到由 MIDI 导出的音频音轨,如图 3-49 所示。

图 3-48　Export Audio 进度条

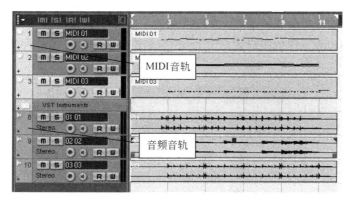

图 3-49　由 MIDI 导出的音频音轨

随着 VST 虚拟技术的不断完善，以及 ASIO 音频驱动的大力发展，在 MIDI 制作中，也可以省去 MIDI 转换音频这一道工序，直接对 VSTi 插件音源的音频输出通道做效果处理，最终完成音频缩混工作。这种 MIDI 和音频操作一体化的概念，是计算机音乐制作的新方法、新思路。关于这点，我们在后面讲解调音台时，会做一些简要介绍。

3.7　音频编辑及处理

在 Cubase/Nuendo 软件中，MIDI 和音频的编辑与处理有许多相同的地方，比如前面介绍了 MIDI 的常规编辑命令（复制、剪切、移动、切割、粘合、滑移等），同样适用于音频的操作，因此在这里不再做具体讲解。下面介绍一些专门针对音频的基本编辑和处理方法。

3.7.1　音量调整

音频音量大小的调整有多种方法，首先介绍主窗口的操作。选中音频事件块后，会看到在中间的位置，有一个蓝色的小方块，如图 3-50 所示，这个就是音量控制点，通过鼠标上下拖动该控制点，就可以快速地改变音频波形的大小，从而实现音量的整体变化。

在进行音量调节时，如果激活工具栏中的 Show Event Infoline 按钮，就可以打开事件信息栏（见图 3-51），在这里能够方便地查看包括

图 3-50　音量控制点

音量处理分贝(dB)值在内的多种事件信息。

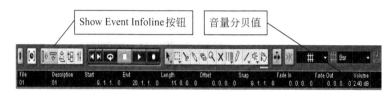

图 3-51 事件信息栏

选择 Audio|Precess|Gain 命令，打开增益调整对话框（如图 3-52 所示），可以将音频按照设定的幅度进行提升或者衰减，取值范围为 －50～＋20dB。例如，要将音频的音量做提升处理，在 Gain 下拉框中设定好分贝值后，单击 Preview 按钮进行试听，满意后单击 Process 按钮即可。

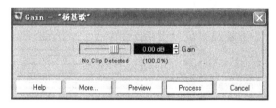

图 3-52 增益调整对话框

当音频的音量过小时，可以利用标准化处理使音频达到最大音量电平。选择 Audio|Precess|Normalize 命令，即打开标准化处理对话框（见图 3-53），其操作方法与增益调整对话框相似。一般情况下，对音频做标准化处理，要使其音量能够达到 0dB，因此，如果一段音频的音量值已经达到 0dB，即使做标准化处理也不能再提升音量了。

图 3-53 标准化处理对话框

图 3-54 为音频事件块做淡入和淡出

3.7.2 淡入淡出

淡入(Fade In)和淡出(Fade Out)就是通过对音量的调整，得到由小渐大（淡入），或是由大渐小（淡出）的音响效果，是一种很常用的音频编辑手段。

从图 3-50 中我们看到，在音频事件块的两端，还有两个蓝色的控制点，左边的是淡入控制点，右边的是淡出控制点，用鼠标拖动，就可以方便地做出音频事件块的淡入和淡出效果。做淡入、淡出操作时，事件信息栏会显示淡入淡出的量值，如图 3-54 所示。

当两个音频事件块重叠在一起时，通过 Audio 菜单中的 Crossfade 命令，就可以做出音频之间的交叉淡化（见图 3-55）。

图 3-55　音频之间的交叉淡化

为两段重叠的音频做交叉淡化,可使前面的音频自然、平滑地过渡到后面的音频,交叉淡化的快捷键是 X。

选择 Audio 菜单中的 Open Fade Editor 命令,打开淡化编辑窗口,可以对淡入淡出的曲线进行编辑。图 3-56 所示的就是淡化编辑窗口,其中有 8 种预置的曲线、3 种拐点模式可供用户直接调用。

图 3-56　淡化编辑窗口

淡化编辑窗口不仅可以编辑淡入、淡出的曲线,也可以对交叉淡化进行编辑。

3.7.3　音频测速和变速

在 Cubase/Nuendo 软件中,可以通过测速命令,得知音频素材的速度。操作方法如下:

选中要测速的音频素材,选择 Project 菜单中的 Beat Calculator 命令,弹出如图 3-57 所示的对话框。

在该对话框中,BPM 栏中所显示的数值为软件自动测出的音频速度值,这个数值也许不够准确,一般还需要进一步的手动测速。单击 Tap Tempo 按钮,弹出如图 3-58 所示的对话框,然后播放音乐,并跟随音乐的节奏在该对话框上方的方框内单击鼠标或是按空格键(即用鼠标或者空格键跟随音乐节奏打拍子),这时会看到下面的小方框内即显示出击拍的速率。建议击拍的时间长一些,这样有利于软件计算的准确性。单击 OK 按钮,回到 Beat Calculator 对话框中,这时 BPM 栏显示的数值就是一个相对准确的速度值了。

音频测速的主要目的,是为了方便 Loop 音频素材与音乐速度的统一处理。

图 3-57　Beat Calculator 对话框

图 3-58　Tap Tempo 对话框

在 Cubase/Nuendo 软件中，音频也可以像 MIDI 那样进行自由变速，具体方法如下：

（1）在主窗口双击音频事件块，即可打开 Sample Editor 窗口，找到工具栏中的 Musical Mode 按钮，如图 3-59 所示。

图 3-59　Sample Editor 窗口中的 Musical Mode 按钮

（2）激活 Musical Mode 按钮后，随即弹出如图 3-60 所示的对话框，要求输入音频的速度值。如果不知道音频的速度值，保持默认值或者随意填入均可，因为这里所填入的数值只是一个参考量，是用来作为速度变化的参照。

（3）单击 OK 按钮后，按 Ctrl+T 键，打开速度编辑窗，用画笔工具画出速度的变化。然后播放音频，就可以听到音频的速度已经起变化了。

如果播放时音频没有变速，回到主窗口中，单击音频音轨中的小时钟按钮，使其转变为小音符形状，即转换为音乐模式，如图 3-61 所示。这样重新播放时，音频变速就会生效。

图 3-60　要求输入音频速度值的对话框

图 3-61　音乐模式按钮

3.7.4　音频移调

音频素材既可以变速，还可以做移调处理。有两种方法可以实现音频移调。

（1）在主窗口选中要移调的音频事件块后，在事件信息栏中的 Transpose 中直接输入要移调的数值，按 Enter 键后即可对音频进行移调。移调的数值以半音为单位，1 就表示一个半音，正数表示向上移调，负数表示向下移调。例如，要将音频素材移低大二度，需在 Transpose 中输入 -2，如图 3-62 所示。

图 3-62　将音频素材移低大二度

（2）选中音频素材后，选择 Audio|Precess|Pitch Shift 命令，弹出如图 3-63 所示的对话框。

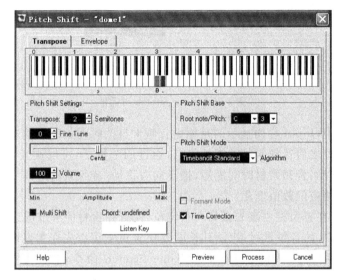

图 3-63　Pitch Shift 对话框

在该对话框中的 Transpose 选项卡内，有一个键盘，红色琴键表示当前的原始音高，蓝色琴键表示移调后的音高。例如，我们要将一段音频移高纯四度，将蓝色琴键移动到 F 键位处，然后单击 Preview 按钮进行试听，满意后单击 Process 按钮即可移调。

注意，当 Time Correction 项被选中时，才能使音频"变调不变速"。

3.7.5　时间伸缩

时间伸缩是指在不改变音频素材音高的前提下，拉伸或者缩短音频的时间长度。有两种方法可以对音频进行时间伸缩处理。

（1）在主窗口中，可以看到 Object Seletion 鼠标工具上有一个小三角符号，将其切换到 Sizing Applies Time Stretch 模式，如图 3-64 所示。

图 3-64　鼠标工具中的 Sizing Applies Time Stretch 模式

选中一个音频事件块，可以看到鼠标变成了左右箭头状，还带有一个钟表图案。用鼠标拖动音频事件块两端的控制点，拉伸或者缩短其长度，即可对音频进行时间伸缩处理。

（2）选中音频素材后，选择 Audio|Precess|Time Stretch 命令，弹出如图 3-65 所示的

对话框。

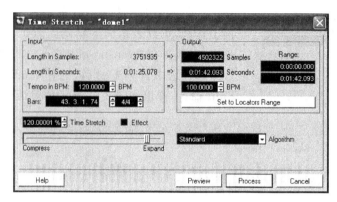

图 3-65　Time Stretch 对话框

在该对话框中,Input 栏内显示的是原始音频素材的时间长度等信息,Output 栏内显示的时间伸缩处理之后音频素材的相关信息,通过调节推子,可以改变音频素材的长度,例如,推子向左移动,音频素材时间缩短,推子向右移动,音频素材时间变长,同时 Output 栏中也会显示出相应的数值变化。

另外,还可以在标尺栏中事先做好左右定位,使音频素材能够准确达到设定范围的长度。例如,一段 55s 的音频素材,想让其长度改变为 60s,可以先在主窗口中设定 60s 长度的左右定位,然后选择 Audio | Precess | Time Stretch 命令,在对话框中单击 Set to Locators Range 按钮,即可使音频素材达到预先设定的长度。

3.7.6　EQ 调整

EQ(Equalizer),即均衡器,是一种极为常用的音频处理工具,通过对音频各个频段信号进行消减和增强,从而达到修正、补偿音频特性,控制频响比例,美化声音的效果。EQ 实际上是一种独立的音频效果器,在 Cubase/Nuendo 软件中,设计者考虑到 EQ 的高使用率,将其特意固化在音轨通道和调音台中,以方便用户的使用。

下面就以 Cubase/Nuendo 软件中音轨通道中的均衡器为例进行讲解。激活音频轨中的 Edit Channel Settings 按钮(即 e 按钮),进入音轨通道设置窗口,就可以看到软件自带的四段均衡器,如图 3-66 所示。

该均衡器分为上下两部分,上面是频率均衡曲线显示窗,下面是旋钮参数调节区域。单击频率均衡曲线显示窗下各个频段的电源按钮,即可激活各频段的调节点。左右拖动调节点,可以调节频率控制范围,上下拖动调节点,可以对该频段进行增益或衰减调节。

均衡器中间有 4 个大旋钮,其作用和拖动调节点是一样的:外圈旋钮调节的是频率控制范围,内圈是频段增益或衰减的调节。

在均衡器的最底下,还有四个小旋钮,用来调节频段的宽窄程度,如果将最左边和最右边的旋钮推到最大值时,分别表示高通滤波和低通滤波,如图 3-67 所示。

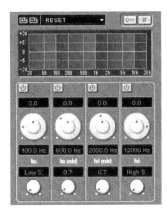
图 3-66 四段均衡器

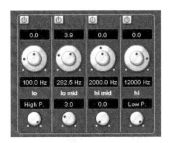
图 3-67 高通滤波和低通滤波

除了均衡曲线和旋钮调节以外，还可以直接在参数数值框内输入设定的数值，来进行频率调节。

3.8 音频效果器

3.8.1 音频效果器简介

这里所讲的音频效果器，实际上是指软件（或插件）形式的音频效果器。使用音频效果器的目的，就是为了给声音进行修饰和美化，有时，利用音频效果器，还可以制造出特殊的音响效果。

在 Cubase/Nuendo 软件中，可以调用 VST 和 DX 两种格式的插件效果器，这也是当今最为流行、种类最多的软件效果器。Cubase/Nuendo 软件中也自带了一些插件效果器，如果要使用更多、更丰富的第三方效果器插件，则需要另外购买并安装在计算机中。

VST 和 DX 格式效果器的优势在于能够以极低的延迟对声音进行实时处理，因此需要音频卡的驱动支持才能达到最佳的工作状态。

3.8.2 插入效果器

插入效果器是一种效果器的使用方式，其工作原理是：效果器以串联的形式，连接在音频的输入输出通道上，音频信号全部通过效果器处理之后输出。

通过音轨侧边栏的 Insert 设置面板、音轨通道设置窗口以及调音台，均可以进行插入效果器的操作，下面就以 Insert 设置面板为例进行讲解。

选中一条音频轨，在侧边栏单击 Insert 项，即可展开插入效果器设置面板，可以看到其中最多可以加载 8 中插入效果器。单击空白的下拉框，弹出所有安装在计算机中的 VST 和 DX 插件效果器列表，选择其中一个，即可加载效果器（见图 3-68），这时整条音轨都将被该效果器所处理。

在每个所加载的效果器左上角，都有 3 个按钮，左边是开关，可以打开或关闭效果器。中间的是效果器旁通按钮，也就是暂时不使用效果器，用来对比加载效果器前后的对比。

单击右边 e 按钮,可以打开效果器设置窗口(见图 3-69),进行详细设置。

图 3-68　加载插入效果器

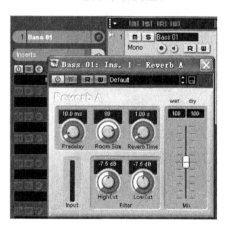

图 3-69　打开效果器设置窗口

如果要取消已加载的效果器,在效果器下拉框中的列表中选择 No Effect 即可。

3.8.3　发送效果器

发送效果器是效果器使用的另外一种形式,其工作原理是:建立一条效果通道,并加载效果器,然后将多个音轨的声音都发送到这条效果通道,经由效果通道中的效果器处理之后,直接发送到总输出。

首先,在主窗口中建立一条效果通道:在音轨栏单击鼠标右键,在弹出的菜单选项中选择 Add FX Channel Track,这时会再弹出一个效果通道设置对话框,如图 3-70 所示。

在效果器通道设置对话框中的 Plugin 下拉框中选择一个效果器,通常情况下,我们选择混响效果器,因为几乎每条音轨都需要用到混响效果器,这样建立一个带混响器的效果通道,将其他音轨的声音都发送到这条音轨进行处理,就可以有效减轻计算机 CPU 处理器的负担。

效果通道建立好后,选中一条音频轨,单击侧边栏中的 Sends,即可展开发送效果器面板,在下拉框列表中会看到前面所添加的效果通道的名称。选中该效果通道,并打开效果器按钮,然后用鼠标左右推动蓝色滑块,即可调节效果信号的发送量,如图 3-71 所示。使用发送效果器,每个音轨的效果发送量都可以单独调节,这点读者一定要搞清楚。

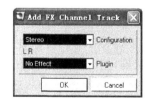

图 3-70　效果通道设置对话框

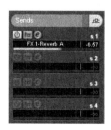

图 3-71　发送效果器

插入效果器和发送效果器并没有孰好孰坏之分，而是要根据具体情况有选择地使用。例如，有多个音轨使用同一种效果器，这时选择发送效果器的方式就比较适合。而如果要对某一个音轨做音色、特效或动态等方面的调整，就可以直接使用插入效果器。

3.9 混音

混音，简单地说就是将多个音轨进行必要的编辑和处理后，输出为一个音频文件，这个过程就称做混音。混音步骤做好了，最终的音频文件就会具有层次感、空间感、动态感等良好的音响品质。

3.9.1 调音台

混音工作的核心就是调音台，因此首先要熟悉调音台的基本操作。

单击工具栏中的 Open Track Mixer 按钮，或按 F3 快捷键，即可打开调音台，如图 3-72 所示。

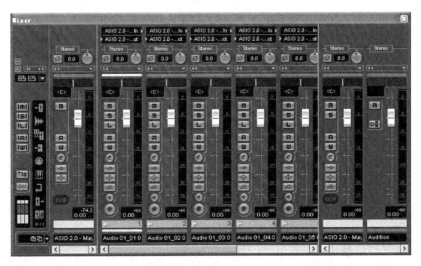

图 3-72 调音台总界面

调音台从左至右大致分为 4 个部分：界面切换控制部分、出入通道部分、各种通道部分、总输出通道部分。

在混音中，有时并不需要显示那么多的通道内容，可以将那些不用的音轨通道隐藏起来，以使调音台界面变得简单明了。在界面切换控制部分中，共有 9 种不同类型的音轨通道按钮（见图 3-73），它们自上到下分别为：音频输入通道、音频通道、编组通道、Rewire 通道、MIDI 通道、VST 乐器通道、FX 通道、输出通道、设置可隐藏通道等。可以通过激活或关闭不同通道按钮，来实现调音台中通道的显示界面。

前面已提及使用 VSTi 插件音源时，会自动添加相应的

图 3-73 9 种不同类型的音轨通道按钮

VST 乐器音频通道,在混音时,可以关闭 MIDI 通道(单击 MIDI 通道按钮使其变为橘红色),只在调音台中显示 VST 乐器通道,如图 3-74 所示,然后在这些通道上进行效果处理,处理方法与音频通道完全一样。

在调音台中,可以方便地进行音轨音量、相位等参数的调节,如图 3-75 所示。

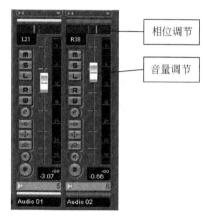

图 3-74　在调音台中只显示 VST 乐器通道　　　　图 3-75　音量及相位调节

如果要对音轨进行更多的编辑处理,单击相应音轨中的 e 按钮,即可进入通道设置窗口,如图 3-76 所示。在此窗口中可以进行均衡调节,使用插入效果器、发送效果器等多项工作。

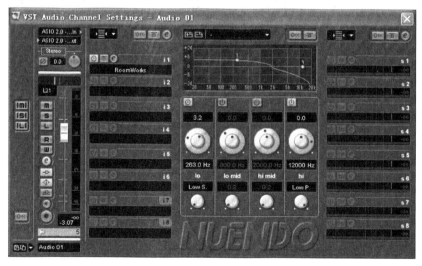

图 3-76　通道设置窗口

在调音台中,每条音轨中的 M、S、R、W 按钮分别表示的意思是静音、独奏、读取、写入,关于读取和写入按钮的作用,我们将在"自动化处理"一节中做详细讲述。

在混音工作中,经常会用到通道编组,即把多条通道的音量推子进行编组,移动其中

一个,其他通道的音量推子会跟着一起移动。通道编组的方法是:按住 Ctrl 键的同时选中多条音轨,然后在任意一条通道中单击鼠标右键,在弹出的菜单中选择 Link Channels 命令,即可实现通道编组。要取消通道编组,在右键菜单中选择 Unlink Channels 命令即可。

3.9.2 混音基本步骤

为使混音工作有条不紊地进行,必须了解混音的基本步骤。一般情况下,混音工作应该包括以下几个基本步骤:音量调节、相位调节、均衡调节、使用效果器、总线处理等,下面分别作一简要介绍。

1. 音量调节

通过调整音轨之间的音量比例,使整体的音响主次分明,声部与声部之间的音响关系融洽、合理。

音量调节包含两方面的意思,即音量推子调节和增益调节,通过音量推子,可以对各轨间的音量比例做初步调整。而增益调节是一种对音频输入到调音台时的音量调节方式,实际上是对原始声音信号的调节。调节方法是:按住 Shift 键,用鼠标推动旋钮进行调节,或是按住 Alt 键,然后用鼠标在出现的推子上进行数值调节,如图 3-77 所示。

2. 相位调节

相位调节,就是让各个音轨具有不同的方位感,目的是使音响具有明显的空间层次,使声部之间更具平衡感。

通过鼠标移动蓝色竖条来调节音频信号的左右方位,相位取值范围是 -100~100,0 表示居中,R 表示极右,L 表示极左。除了用鼠标调节外,也可以直接在相位显示框内输入一个方位值。

在立体声通道中,还可以选择不同的相位显示方式。在相位竖条的位置单击鼠标右键,可一看到相位显示方式菜单(见图 3-78),软件默认的是 Stereo Balance Panner,在此种模式下,左右声道只能向某个方向同时移动。当选择 Stereo Dual Panner 或 Stereo Combined Panner 模式时,则可以制作出更为宽广的立体声效果。

图 3-77 增益调节

图 3-78 相位显示方式菜单

3. 均衡调节

均衡调节的目的是进一步美化、修饰声音，使其更加细腻和饱满。

在为音频通道做均衡调节时，既可以使用软件自带的均衡器，也可以使用第三方的插件均衡器。下面仍以 Cubase/Nuendo 软件自带的四段均衡器为例进行讲解。

单击调音台音轨通道栏中的 e 按钮，进入通道设置窗口，在此窗口中可以看到均衡器，关于它的使用方法，前面章节已做过介绍，这里不再赘述。除了在此处进行均衡调节以外，Cubase/Nuendo 软件还设计了其他的均衡调节方式。

在调音台中，单击左下角的调音台拓展按钮（见图 3-79），即可展开有更多参数可调节的调音台拓展部分。

在调音台拓展部分的左侧按钮中，有三种均衡器显示模式按钮，在它们之间切换，即可得到不同显示模式的均衡器，如图 3-80 所示。根据具体情况灵活选择均衡器的调节方式，在有效提高工作效率的同时，也使工作变得更有趣味。

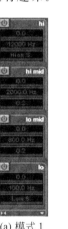 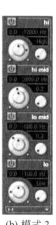

(a) 模式 1　　(b) 模式 2　　(c) 模式 3

图 3-79　调音台拓展按钮　　　　图 3-80　三种均衡器显示模式

在混音过程中，并不是什么音轨都需要均衡调节，这一点要特别注意。另外，六段、八段、十段等均衡器也比较常见，因为有更多的频率控制点，所以可以获得更为细致的调整空间。但必须注意的是，不能用频段的多少去衡量均衡器的好坏，而要视具体情况来选择使用。

4. 使用效果器

音频效果器种类繁多，功能各不相同。在效果器的使用上，并不是越多越好，而是要根据具体情况合理使用，目的只有一个，就是使音响效果更加完美。

在调音台中，插入效果器和发送效果器均在通道设置窗口中（单击 e 按钮即可打开该窗口），其中左边是 8 轨插入效果器加载栏，右边是 8 轨发送效果器加载栏。注意，在插入效果器加载栏，前 6 个效果器是在均衡器之前执行，后两个是在均衡器之后执行，且是在推子进行音量调节后被执行。

在一般情况下，作为插入效果处理的有动态、延迟、镶边、失真等效果器，在众多动态处理器中，Cubase/Nuendo 自带的 Dynamics，是一款很实用的动态类效果器（如图 3-81

所示),它实际上是 Compressor、Auto Gate 和 Limiter 三合一效果器,在默认状态下,三个效果器的路由模式为 2-1-3。通过动态处理,可以使声音听起来更加饱满、圆润。

通常情况下,发送效果器主要使用的就是混响类效果器。在使用发送效果器前,别忘记要先添加一个 FX 音轨。调音台添加 FX 音轨的方法是:在调音台任意位置单击声部右键,在弹出的菜单中选择 Add Track|FX Channel 命令,随即弹出效果器通道设置对话框,在 Plugin 下拉框中选择一个效果器即可。FX 音轨加载后,在各个通道的发送效果器加载栏选择这个 FX 音轨,即可将音频信号发送至 FX 音轨进行处理。

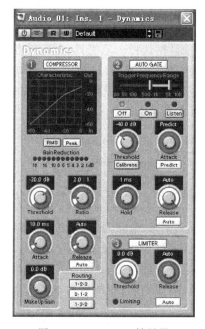

图 3-81 Dynamics 效果器

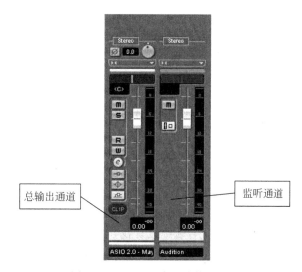

图 3-82 Nuendo 中的总输出通道

5. 总线处理

当各个音频通道的效果处理完成之后,最后要做的就是总线处理。所谓总线处理,就是指在调音台总输出通道上所做的效果处理,常用的效果器有立体声拓展、多段动态、抖动处理、压限等。

在 Cubase 中,总输出通道位于调音台的最右侧,在 Nuendo 中为右侧第二个,最右侧是监听通道,如图 3-82 所示。除了不能使用发送效果器外,总输出通道也可以进行音量、相位、使用插入效果器、均衡调节等操作,具体操作方式也同普通音频通道一样。对混音工作而言,总输出通道是声音流程的最后一道"关卡",因此总线处理工作也不能马虎对待。

3.10 自动化处理

自动化(Automation)处理是混音中常用的一种操作手段,利用 Cubase/Nuendo 软件强大的自动化功能,可以对音量、相位、均衡、效果器等参数进行实时的调节,从而使乐曲

具有更加丰富细腻的情感变化。自动化处理有两种操作方法：画笔操作和录入操作，下面分别加以介绍。

3.10.1 画笔操作

画笔操作只能在工程的主窗口中进行。在音轨的左下角，有一个小加号，单击它，就可以弹出一条 Automation Track（自动化音轨），软件默认的参数为 Volume（音量）。单击音量音轨左下角的小加号，又可以弹出另外一条自动化音轨（Mute），继续往下打开小加号，就会弹出更多的其他参数的自动化音轨。如果想一次性打开多个自动化音轨，在音轨栏单击鼠标右键，选择菜单中的 Show Automation 命令即可。

下面就以音量音轨为例，介绍画笔操作的方法。在工具栏选择画笔工具，在音量音轨中进行绘制，单击一次，就会写入一个控制点，这时音轨中的读取按钮（R 按钮）被自动激活。按住鼠标不动，可以连续画出音量控制曲线，如图 3-83 所示。音量控制参数画完后，如果要试听效果，必须确保音轨的读取键处于激活状态（即显示为绿色）。

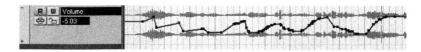

图 3-83 用画笔绘制音量控制曲线

要删除音量控制参数，将画笔工具切换为选择工具，框住要删除的对象，按 Del 键即可。除了用画笔工具绘制自动化参数外，工具栏中的线性工具也可以派上用场。注意，用画笔工具进行操作时，所画出的控制点的精度取决于量化设置的精度。

如果在自动化音轨中没有找到想要的控制参数，可以在自动化音轨的名称下拉框中选择 More，在弹出的 Add Parameter（增加参数）对话框（见图 3-84）中选择需要的参数后，单击 OK 按钮即可。

3.10.2 录入操作

录入操作必须在调音台中进行，其工作原理是：在播放音乐的同时，激活相应音轨中的写入按钮（W 按钮），然后用鼠标操控推子、旋钮等，这些操作动作以及参数变化即被录入下来，并保存在自动建立的自动化音轨中。再次播放时，激活读取按钮，就可以听到刚才所实时录入的参数变化。调音台音轨中的读取和写入按钮，如图 3-85 所示。

下面以相位调节为例，介绍调音台自动化录入操作。

激活某个音轨中的写入按钮（W 按钮变为红色）后，开始播放音乐，同时用鼠标拖动音轨的相位竖条左右移动。录入完毕后，激活该音轨的读取按钮（R 按钮变为绿色），再次播放音乐，可以

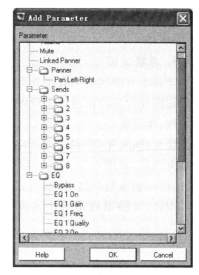

图 3-84 Add Parameter 对话框

看到相位竖条自动左右移动,前面的操作动作被实时回放了出来。回到主窗口中,会发现刚才进行操作的音频轨下方,多出了一轨自动化音轨,其名称为 Panner(相位),前面录入的自动化参数也显示在其中,如图 3-86 所示。

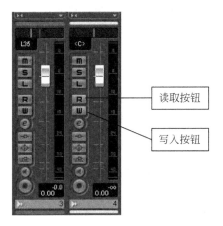

图 3-85　调音台音轨中的读取和写入按钮　　　　图 3-86　相位音轨

画笔操作和录入操作可以说各有千秋,画笔操作的优势体现在静态情况下的细微控制;而录入操作是基于调音台的实时操控,两者结合使用,才能做出完美的音乐作品来。

3.11　导出混音

当混音工作完成之后,最后要做的工作就是导出混音(Audio Mixdown),即将多个音轨导成立体声或环绕声音频文件,当然我们最常用的还是立体声音频文件,主流格式包括 WAVE、MP3、WMA 等。音频文件一旦被导出,即可脱离音乐制作软件而独立存在,也就是说用任何的媒体播放器软件都能进行播放。

关于 Audio Mixdown 命令,3.6 节中已做了初步介绍,主要目的是让读者掌握 MIDI 音轨转换为音频音轨的方法,是计算机音乐制作的中间环节,而非终极目标。这里所讲的导出混音,已经是计算机音乐制作的最后一道工序了,同样要用到 Audio Mixdown 这个命令,因此前面章节介绍过的相关内容,将不再重复讲述。

导出混音之前,一定要记得设定好左右定位,否则无法导出音频。左右定位还有一个更为便捷的操作,就是选定工程中一个最为完整的音频事件块(即从头到尾都有的一个音轨),然后按快捷键 P,即可以此音频事件块为标准确定左右定位。对于音轨较多的工程文件,导出混音前一定要仔细检查是否有音轨处于静音或独奏状态,以避免出现不能完整导出声部的情况。

一切准备就绪后,选择 File|Export|Audio Mixdown 命令,弹出 Audio Mixdown 设置窗口,在 File name 栏为文件命名,并在 Files of type 下拉框中选择要导出的文件类型。如果要将混音导为 WAV 文件,则需要设置好 Channels(声道类型)、Resolution(bit 精度)、Sample Rate(采样率)等项内容,各个设置项的含义请参照 3.6 节。

如果要将混音导为 MP3 文件,在 Files of type 下拉框中选择 MPEG Layer 3 File(.mp3),

这时会看到 Audio Mixdown 设置窗口下方的设置项和 WAV 文件有所不同，如图 3-87 所示。

在 MP3 文件的设置项中，Attributes（属性）下拉框中设置的是所导出文件的比特率，比特率越低，文件容量越小，音质也就越差。Quality（质量）下拉框中设置的是压缩算法的深度，例如选择 Highest 模式，压缩过程较慢，音质相对比较好。各项参数设置好后，单击 Save 按钮，弹出如图 3-88 所示的对话框，可以输入标题、艺术家、专辑名称等相关的文件属性信息，并在导出的文件属性中显示这些内容。

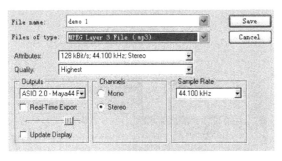
图 3-87　MP3 文件设置项

图 3-88　MP3 文件属性对话框

除了 MP3 文件外，WMA 文件也是最为常见的媒体音频格式之一。在 Audio Mixdown 设置窗口中的 Files of type 下拉框中选择 Windows Media Audio File(.wma)，其文件设置项主要就是 Attributes（如图 3-89 所示），具体含义与 MP3 文件相同。

单击 Save 按钮，弹出 WMA 文件属性对话框，如图 3-90 所示。

图 3-89　WMA 文件设置项

图 3-90　WMA 文件属性对话框

在 Audio Mixdown 窗口设置完毕后，单击 Save 按钮，弹出 Export Audio 进度条，不需要多久，一个立体声的音频文件即被导出。如果有 CD（光盘）的制作需要，记住要将混音导出为不带任何压缩的 WAV 格式文件，并借助刻录软件将其刻录出来。

习题

1. 使用插件音源，制作一首 MIDI 乐曲。
2. 将 MIDI 音轨转换为音频音轨，并作混音处理。
3. 将混音分别导出为 WAV、MP3、WMA 格式的立体声音频文件。

第 4 章 作曲基础知识

4.1 旋律写作知识

4.1.1 旋律的定义及一般特征

旋律是强弱、快慢制约下的,音的高低、长短运动所形成的线条。其中,高低、长短是旋律的基本属性,强弱、快慢是旋律的辅助属性,前者决定着旋律的基本形态,而后者则在一定程度上影响着旋律的基本表现含义。旋律作为音乐表现的第一要素,事实上是一个包含了节奏、力度、速度等要素的综合体。所以,要掌握旋律的基本特征,除了要了解音的高低、长短、强弱、快慢的一般特性之外,更重要的是要了解这四个因素共同作用下旋律所具有的表现意义,唯有如此,才有可能把握好旋律写作的真谛。

1. 音高低运动的基本形态

音的高低运动可以从三个方面来进行探讨。

1) 音程关系

音运动过程所产生的音程关系分为同音反复、级进和跳进三种。一般来说,音乐表现中感情的起伏度与音程的距离成正比例关系,距离越大,起伏度就越高。如同样是抒情性的表达,图 4-1(a)和图 4-1(b)所示的两首歌曲的主题句就有明显的区别。

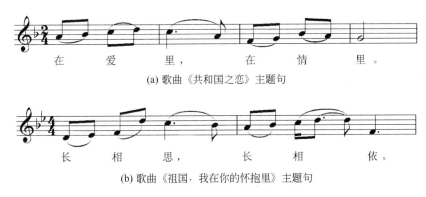

(a) 歌曲《共和国之恋》主题句

(b) 歌曲《祖国,我在你的怀抱里》主题句

图 4-1 对比两首歌曲的主题句

图 4-1(a)所示的是刘为光作曲的歌曲《共和国之恋》的主题句,以级进进行为主,旋律平缓、舒展,音乐表现上是一种叙述性的抒情方式,显得比较内在、沉稳。图 4-1(b)所示的是康澎作曲的歌曲《祖国,我在你的怀抱里》的主题句,采取的是级进与跳进相结合的方式,旋律起伏较大,音乐表现上是一种抒发性的抒情方式,显得比较外在、张扬。此外,在轻快的乐曲中,跳进也比级进更为活跃,如图 4-2 所示。

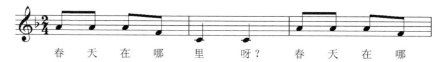

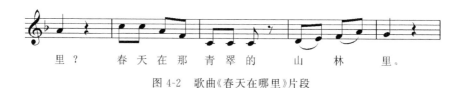

图 4-2　歌曲《春天在哪里》片段

图 4-2 所示的潘振声作曲的歌曲《春天在哪里》的片段。前六小节以跳进进行为主,音乐活泼、跳跃,后两小节以级进进行为主,音乐变得比较流畅,前后明显有所区别。同音反复由于两音之间不产生距离,其表现上的意义很大程度取决于其他因素的作用。

2) 进行方向

音的进行方向分为水平进行、上行和下行三种。水平进行只有同音反复一种形式,因此,脱离其他因素探讨其表现作用并没有多少实质性的意义。而上行与下行则不同,不管是级进或跳进,上行与下行都带有明显的倾向性。一般来说,上行意味着紧张度的增加和情绪的高涨,下行意味着紧张度的减弱和情绪的低落。如在谷建芬作曲的《那就是我》这首歌中,同样是"那就是我"这句歌词,由于旋律上下行的不同而获得了截然相反的效果,如图 4-3(a)和图 4-3(b)所示。

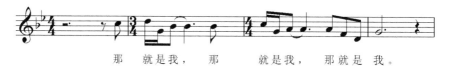

(a) 歌曲《那就是我》第一段结束句

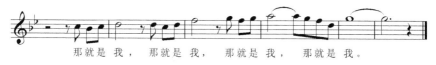

(b) 歌曲《那就是我》中段结束句

图 4-3　旋律不同产生截然相反的效果

图 4-3(a)所示的是这首歌第一段的结束句,旋律逐步下行,落在位于中低音区的主音上,音乐舒缓、深情。图 4-3(b)所示的是这首歌中段的结束句,也是全曲的高潮之处,旋

律逐步上行,推向全曲最高点,就像是发自内心的声声呼唤,十分感人。

3) 进行方式

音的高低运动肯定会构成一个上下起伏的波浪式线条,在这个过程中,可根据起伏的大小分为以级进为基础的环绕式小波浪、以三、四、五度跳进为基础的中波浪和以六度以上跳进为基础的大波浪三种基本类型:

以级进为基础的环绕式小波浪型,如图 4-4 所示的侯德健《龙的传人》的片段。

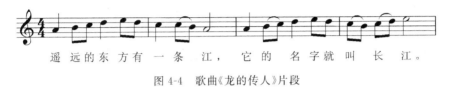

图 4-4 歌曲《龙的传人》片段

以三、四、五度跳进为基础的中波浪型,请看图 4-5 所示的徐沛东作曲的歌曲《我像雪花天上来》片段。

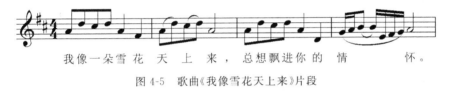

图 4-5 歌曲《我像雪花天上来》片段

以六度以上跳进为基础的大波浪型,请看图 4-6 所示的刘为光作曲的歌曲《共和国之恋》片段。

图 4-6 歌曲《共和国之恋》片段

音的高低运动正是在以上三种基本类型相互结合的基础之上,衍生出无限多样的进行方式。

2. 音长短运动的基本形态

音的长短运动构成了节奏。节奏在音乐表现中扮演着一个非常重要的角色,这是因为节奏与现实生活有着极其密切的关系,人们的行进步伐、喜庆喧闹、驱马狂奔等,都可以在节奏的律动中找到直接的对应。所以,节奏的把握准确与否,是旋律写作成败的关键。

节奏的形态千变万化,极其多样,但通过一些基本节奏型的分析,仍可掌握其一般表现规律。常用的基本节奏型有以下几种:

1) 均分节奏型

均分节奏型如图 4-7 所示。

图 4-7　均分节奏型

均分节奏的均衡律动使其具有平稳、流畅的特点,是旋律进行中出现概率最高的节奏型,在于其他节奏型交错出现时,能起到一种平衡的作用。如图 4-8 所示的钟立民作曲的歌曲《鼓浪屿之波》片段以及图 4-9 所示的高晓松的歌曲《同桌的你》片段。

图 4-8　歌曲《鼓浪屿之波》片段

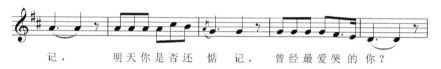

图 4-9　歌曲《同桌的你》片段

2) 前 8 后 16 和前 16 后 8 节奏型

前 8 后 16 和前 16 后 8 节奏型如图 4-10(a)和图 4-10(b)所示。

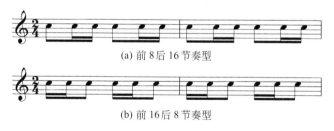

图 4-10　两种节奏型

前 8 后 16 和前 16 后 8 节奏型都具有动力性较强的特点,这是由于前后不对称所产生的不稳定感造成的,所以这种节奏常用于富于动感和比较轻快流畅的音乐之中。如图 4-11 所示的藏族民歌《北京有个金太阳》片段和图 4-12 所示的施光南作曲的歌曲《假如你要认识我》片段。

3) 附点节奏型

附点节奏型如图 4-13 所示。

附点节奏型由于长短比值的加大(3∶1)带来了不平衡感的加大,使其更富于动力性。

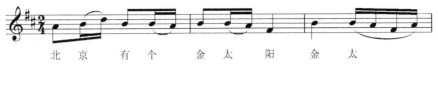

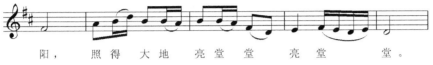

图 4-11 藏族民歌《北京有个金太阳》片段

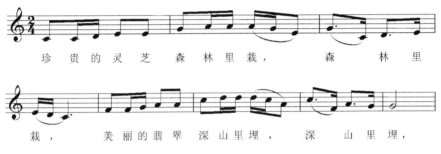

图 4-12 歌曲《假如你要认识我》片段

图 4-13 附点节奏型

这种节奏的连续运用会获得一种特殊的跳跃感,典型的例子如捷克作曲家德沃夏克的《幽默曲》(见图 4-14)。

图 4-14 德沃夏克《幽默曲》片段

但附点节奏型更多的是与其他节奏型,尤其是均分节奏型相结合,构成一种动与静交错组合的节奏形态,如图 4-15 所示。

图 4-15 歌曲《一二三四歌》片段

4)切分节奏型

切分节奏型如图 4-16 所示。

图 4-16 切分节奏型

切分节奏型打破了正常的强弱关系,因此具有更大的不稳定性,同时也更富于动感。如图 4-6 所示的《共和国之恋》第 2、3 小节连续切分进行,增强了旋律的推动力,强化了歌词的语感,使音乐更为感人。切分节奏型是通俗歌曲写法运用得较多的一种节奏型,图 4-17 所示的是陈小奇《涛声依旧》片段。

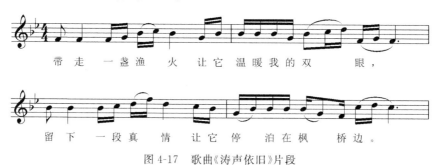

图 4-17 歌曲《涛声依旧》片段

此外,小切分节奏与均分节奏的组合具有鲜明的维吾尔族音乐特点,舞蹈性很强如图 4-18 所示。

图 4-18 歌曲《伟大的北京》片段

5) 弱起节奏型

弱起节奏型如图 4-19 所示。

图 4-19 弱起节奏型

弱起节奏型先抑后扬的特点使其具有较强的推动力,尤其是在进行曲风格的歌曲中使用小附点弱起节奏,动力性更强。图 4-20 所示的是李劫夫《我们走在大路上》片段。

弱起节奏型在抒情性歌曲中也比较常见,特别是在一些比较深沉、内在的音乐表达中,弱起节奏型的运用很有感染力。图 4-21 所示的是朱践耳作曲的歌曲《清晰的记忆》片段。

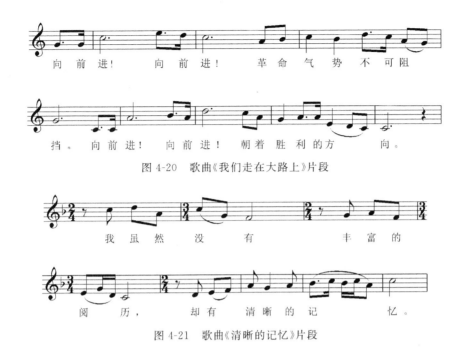

图 4-20 歌曲《我们走在大路上》片段

图 4-21 歌曲《清晰的记忆》片段

6）连音节奏型

连音节奏型如图 4-22 所示。

图 4-22 连音节奏型

连音节奏型是将音值进行特殊划分所形成的节奏型，各种连音节奏型中以三连音的应用最常见。连音节奏型由于对均分各个音的强调而获得一种"颗粒式"的节奏感，这种感觉有时被作为推向高潮的一种有效手段。图 4-23 所示的是徐沛东的《共产党员》一曲的片段。

图 4-23 歌曲《共产党员》片段

3. 强弱对旋律的制约与影响

强弱对旋律的制约和影响主要表现在拍子的变换和强弱记号标记两个方面。

1) 拍子

拍子分为单拍子、复拍子、混合拍子、散拍子四种基本类型。

单拍子是指每小节有两拍和三拍的拍子,常用的有 2/4、3/4、3/8 等拍子。单拍子的特点是只有强拍和弱拍,因此常用于强弱分明、明快流畅的进行曲,如图 4-24 所示。

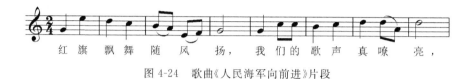

图 4-24　歌曲《人民海军向前进》片段

图 4-25 所示的是少儿歌曲《小松树》片段。

图 4-25　少儿歌曲《小松树》片段

图 4-26 所示的是谷建芬作曲的歌曲《春之歌》的片段,这是一首圆舞曲风格的作品。

图 4-26　歌曲《春之歌》片段

复拍子由相同的单拍子组合而成,常用的有 4/4、6/8 等拍子。复拍子由于次强拍的出现而减弱了其强弱律动的力度,因此比较适合于宽广、抒情的音乐表达。图 4-27 所示的是王世光作曲的歌曲《长江之歌》片段和图 4-28 所示的印青作曲的歌曲《望月》片段,都是很恰当地运用了复拍子的典型例子。

图 4-27　歌曲《长江之歌》片段

图 4-28　歌曲《望月》片段

混合拍子由单位拍相同的不同的单拍子组合而成,常用的有 5/4、7/8 等拍子。相对来说,混合拍子比单拍子和复拍子用的要少,但如果运用得当,会取得意想不到的效果,如郑秋枫作曲的歌曲《帕米尔,我的家乡多么美》(见图 4-29)。

图 4-29　歌曲《帕米尔,我的家乡多么美》片段

散拍子是由演唱、演奏者自主处理强弱关系的自由拍子,多用于戏曲音乐和独奏曲中。歌曲写作中较少使用散拍子,偶尔出现也主要是用在前奏中,如曹俊山作曲的歌曲《颂歌一曲唱韶山》的开头部分(见图 4-30)。

图 4-30　歌曲《颂歌一曲唱韶山》片段

2) 强弱记号

通过强弱记号的标记是表达强弱处理最直接的方式,可以细微地反映出音乐力度上的变化,特别是旋律的高潮处,力度的加强几乎是必不可少的手段。谷建芬《那就是我》一曲中高潮的处理,在旋律不断上行的过程中,除了标记一个 f 的力度记号之外,在几个关键的点上还加了强音记号,把整个高潮的情绪渲染的非常充分,如图 4-5(b)所示。

4. 快慢对旋律的制约与影响

速度与人的生理、心理有着直接的关系,如一个人心平气和时,他的呼吸和心跳是均匀平缓的。而在激烈运动或受到惊吓的时候,呼吸和心跳就会加速,甚至心脏的跳动会进入一种"狂跳"的状态,这些都说明,速度与人的感知关系非常密切。一般来说,快速总是与热烈、欢乐、活泼、轻盈、激动、紧张等表情术语有关,而中、慢速则常常与抒情、委婉、倾诉、赞颂、深沉、哀伤等表情术语联系在一起。因此,把握好旋律的速度,是准确表现音乐情绪的一个重要前提。

4.1.2　主题写作

起到确定一首乐曲或一个音乐段落基本风格和基本情绪的作用的音乐片段,称为音乐主题。音乐主题通常出现在一首乐曲或一个音乐段落的开头部分,长度为一个乐句、一个乐节或一个乐汇,以乐句作为音乐主题最为常见。一首乐曲可以只有一个主题,也可以

拥有多个主题,除了结构比较短小的乐曲,大多数乐曲都有多个主题。

写作一个音乐主题时,通常要考虑情绪、风格、体裁、演唱演奏形式、调式调性等方面的因素,下面分别加以细述。

1. 表达什么情绪

音乐情绪由诸多因素所决定,其中,旋律形态占有主导的地位。在写作主题旋律时,要从旋律高低、长短运动的表情特性,强弱、快慢对情绪表达的影响等方面多加考虑。特别是在歌曲写作中,要充分理解歌词的内涵,体会其中的韵律感,力求做到表达准确和富于感染力。

2. 写成什么风格

音乐风格主要体现在地方风格、民族风格和时代风格三个方面。在聆听某些歌曲的时候,为什么能让人明显感觉得到具有某个地方或某个民族的风格?这种感觉由诸多因素造成,但主要是旋律的调式和特性旋法在起作用。如士心作曲的歌曲《我们是黄河泰山》(见图4-31)一曲的主题采用的是河南豫剧的特性音调,具有鲜明的地方风格特征。

图 4-31　歌曲《我们是黄河泰山》片段

1991年,全国第四届少数民族运动会在广西南宁举行,当时要征集一首会歌,最后是乔羽作词、徐沛东作曲的《爱我中华》入选。这首歌曲主题句的旋律具有典型的壮族民歌风格,如图4-32所示。

图 4-32　歌曲《爱我中华》主题句

这首歌曲的主题采用壮族民歌素材具有双重的含义:一是点出了主办地广西;二是突出了少数民族的主题。考虑到这是一次55个少数民族的盛会,作曲家在歌曲的后半加入了部分西南少数民族风格的音乐素材,使得歌曲变化更加丰富,同时也更具个性和时代感,加上"爱我中华"这个鲜明的主题,使这首歌曲远远超出了会歌的含义,最终成为广为传唱、经久不衰、歌唱民族团结的代表性作品。

要体现风格,熟悉各种地方和各个民族的音乐是非常必要的。同时,还要熟悉不同时代的音乐作品所具有的特征。只有在这个基础之上,才有可能写出具有鲜明风格的音乐主题。

3. 采用什么体裁

音乐体裁指的是音乐作品的种类与样式,音乐体裁由于分类角度不同而有所不同。从表现的角度来看,歌曲常用的体裁有进行曲、抒情歌曲、颂歌、圆舞曲、叙事歌曲、劳动歌曲、少儿歌曲等,不同的体裁具有不同的特征,如进行曲的步伐分明、抒情歌曲的委婉柔

美、颂歌的宽广大气、圆舞曲的轻快飘逸、叙事歌曲的娓娓道来、劳动歌曲的铿锵有力、少儿歌曲的活泼天真,这些都需要好好把握,下笔前考虑清楚,尽量做到定位准确。

4. 选择什么调式调性

调式是音的基本组织形式,若干个音根据一定的音程关系组合在一起,其中以某个音作为主音,这就是调式。调性是调式类别+主音音高,如 C 大调,C 表示主音音高位置,大调表示调式类别是大调式,这就是调性。常用的调式有大调式、小调式和五声调式,大调式由于主音上方的大三度以及主三和弦为大三和弦,总体音响色彩感觉洪亮、明朗;小调式由于主音上方的小三度以及主三和弦为小三和弦,总体音响色彩感觉柔和、暗淡。宫、商、角、徵、羽五种五声调式中,宫、徵调式的音响色彩倾向于大调式,羽、商、角调式的音响色彩倾向于小调式,原因与大小调式相同。试比较图 4-33(a)和图 4-33(b)所示的两首歌曲的主题句。

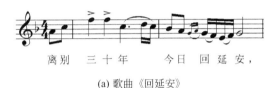

(a) 歌曲《回延安》

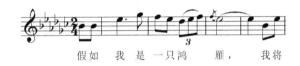

(b) 歌曲《送上我心头的思念》

图 4-33 两首歌曲的主题句

这两个主题在节奏、音高进行方式、速度等方面都比较接近,也都属于抒情歌曲的体裁,但由于所用调式不同,在情绪上有着明显的区别。彦克作曲的歌曲《回延安》(见图 4-33(a))采用的是大调式,一开始主和弦作弱起分解和弦上行跳进,音响色彩明朗,具有一股阳刚之气,开阔、豪迈之中又透出一种无限感慨之情。施万春作曲的歌曲《送上我心头的思念》(见图 4-33(b))一开始同样是主和弦作弱起分解和弦上行跳进,但由于采用的是小调式,音响色彩变得柔和,这样的调式色彩准确地表达了人们对周恩来总理无限思念的情感。

5. 运用什么演唱演奏方式

演唱演奏方式要考虑三个层面的问题。

1) 写给什么人演唱或用什么乐器演奏

如果是写一首歌曲,那就得考虑演唱者是男声还是女声?是高音、中音或低音?是专业演员还是普通群众等问题。为什么?因为不同的对象有不同的音域和不同的演唱技巧。如女高音的音域是 c^1-a^2,群众歌曲、少儿歌曲的音域是 c^1-f^2,如果写一首群众歌曲,最高音用到 a^2,那显然唱不上去。又如同样是女高音,优秀的最高可以唱到 c^3,而一般的只能控制在 a^2 之内。可见,事先确定写给什么人演唱或用什么乐器演奏很有必要。

2) 用什么形式演唱(奏)

以人声演唱为例,有独唱、齐唱、重唱、合唱等形式,不同的形式有不同的演唱特点,了解这些特点并掌握其写作方法,是歌曲写作的基本功之一。

3) 采用什么唱法

目前通行将演唱方法分为民族唱法、通俗唱法和美声唱法三种类型。这三种唱法各自有其演唱特点,这些特点有时候直接反映在旋律的形态和词曲的结合上,如民族唱法的一字多音,通俗唱法的切分节奏,美声唱法的三连音等,都是能体现这些唱法特点的基本形态,越多把握这些形态,就越能掌握不同唱法的写作特点,这些都要求创作者下工夫去研究。

4.1.3 旋律发展手法

主题确定之后,接下来就是如何将其作进一步的发展。旋律的发展手法多种多样,下面是常用的一些手法。

1. 重复

重复是旋律发展中使用得较多的一种手法,主要分为严格重复与变化重复两种类型。如冼星海的《保卫黄河》(见图 4-34)。

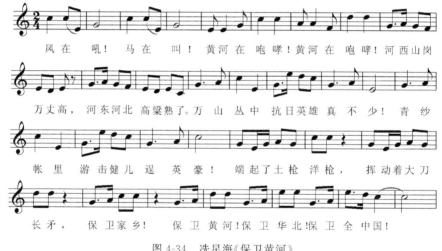

图 4-34　冼星海《保卫黄河》

《保卫黄河》整个发展过程以重复手法为主,其中第 1、2 小节与第 3、4 小节之间为严格重复;第 9、10 小节与第 11、12 小节之间,第 13~17 与第 18~22 小节之间,第 23、24 小节与第 25、26 小节之间为变化重复;从第 27 小节开始,以乐汇为基本单位,采取音程扩张的变化重复手法,将旋律推向高潮并结束全曲。

2. 模进

模进,是指节奏相同的音乐片段互为音程移位的关系,如果每个音都按照同样的音程移位,叫做严格模进。如果有个别音不按照同样的音程移位,叫做非严格模进;冼星海《保卫黄河》第 5、6 小节与第 7、8 小节之间即为非严格模进关系。图 4-35 所示的是一个严格

模进的典型例子。

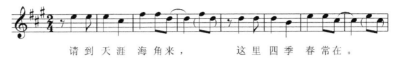

图 4-35　歌曲《请到天涯海角来》片段

图 4-35 所示的是徐东蔚作曲的歌曲《请到天涯海角来》片段,主题句与后续的发展句形成严格的二度模进关系,以切分节奏为特点,旋律发展流畅、连贯,非常富于动感。

3. 节奏重复

节奏重复常与严格重复、变化重复、模进、呼应等手法结合在一起,但有时候作为独立的发展手法使用,却会取得意想不到的效果。如张丕基作曲的歌曲《乡恋》(见图 4-36)。

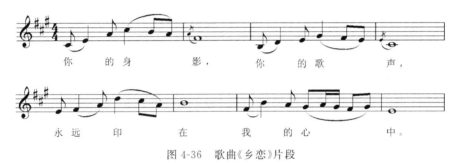

图 4-36　歌曲《乡恋》片段

《乡恋》的主题是一个只有两小节的乐节,特征是切分节奏与分解和弦式上行跳进相结合,在随后的发展中,这个乐节保留原有节奏重复了三次,旋律有所变化。连续四次出现的切分节奏在旋律不断变化的基础上并不显得单调,而是强化了这个节奏型的特点,这一点恰恰是《乡恋》这首歌曲能给人留下深刻印象的主要原因。

4. 承接

承接是按照原有情绪继续发展,不出现明显的转折和对比,但也不重复原有材料。承接常常用在构成起、承、转、合关系的四句式乐段中的第二句,如李海鹰作曲的歌曲《过河》(见图 4-37)。

图 4-37　歌曲《过河》片段

上例是构成起、承、转、合关系的四句式乐段,第二句承接第一句继续发展,不重复第一句的材料,第三句节奏有所变化,出现明显的对比和转折,第四句又回到原有的情绪

上来。

5. 呼应

呼应的前提条件是构成呼应关系的两个部分必须是对称的,而且旋律通常为非重复关系。大多数情况下,歌词本身就具有一定的呼应关系。如刘青作曲的歌曲《人间第一情》(见图 4-38)。

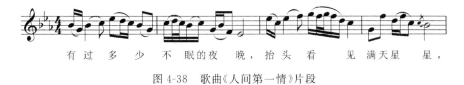

图 4-38　歌曲《人间第一情》片段

《人间第一情》的主题句非常委婉动听,第二句开头的两拍与主题句的开头保持了节奏重复与模进的关系,接下来旋律与节奏都有所变化,但保留了原来旋律运动的大致轮廓,前后形成明显的呼应关系。

6. 分解与综合

分解与综合在结构比例上形成 1+1+2 的关系,其特点是前半部分具有二分性,后半部分融合在一起不可分。这种手法的运用通常有两种情况:第一种情况是歌词本身具有这样的结构特点,词曲同步进行,如刘为光作曲的歌曲《共和国之恋》就是这样的例子(见图 4-39)。

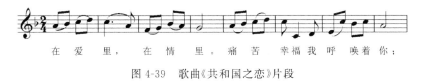

图 4-39　歌曲《共和国之恋》片段

第二种情况是歌词本身不具有二分性,但旋律处理成分解与综合的关系,词曲不同步。如刘青作曲的歌曲《我不想说再见》(见图 4-40)。

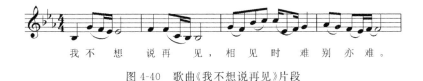

图 4-40　歌曲《我不想说再见》片段

前面所举的朱践耳的《清晰的记忆》一曲也属于分解与综合的第二种情况。

7. 音程扩张与收缩

以一个音或若干个音为支撑点,通过音程的扩张与收缩向前运动,也是旋律发展的一种有效手法。如陈翔宇作曲的歌曲《笑脸》(见图 4-41)。

《笑脸》以一个弱起节奏型作为支撑,通过音程的收缩与扩张进行不断的发展,形成一个很有特点的旋律线条,准确地表现了歌词中那种略带诙谐的情绪。

8. 衍生

衍生是在原有部分材料的基础上派生出不同旋律的一种发展手法,原有部分材料可

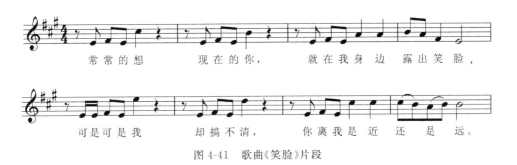

图 4-41　歌曲《笑脸》片段

以是原形,也可以是变形,但一般不是开头部分。也就是说,发展句与主题句的开头为非重复关系。如苏越、曲异作曲的歌曲《热血颂》(见图 4-42)。

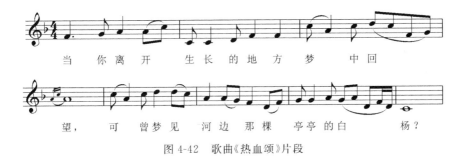

图 4-42　歌曲《热血颂》片段

《热血颂》的第二句一开始采用了主题句第 3 小节的部分材料,然后以此为基础进行发展,后面的旋律虽然有所改变,但由于保留了原有的五声性旋律特征,旋律发展得顺畅、自然,风格统一。

9. 对比

对比是产生明显转折的一种发展手法,歌曲很少用在主题句之后,通常用在形成对比关系的段与段之间,有时候也用在四句式乐段的第三句,起到转折的作用。下面举两个例子,分别说明这两种情况,第一个例子是戚建波作曲的歌曲《祖国万岁》(见图 4-43)。

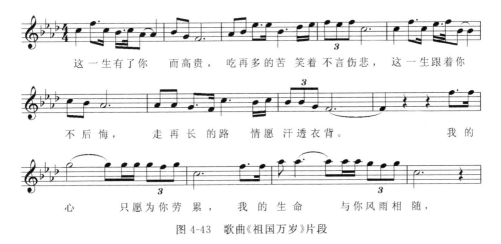

图 4-43　歌曲《祖国万岁》片段

《祖国万岁》前 8 小节是 A 段，这是一个每句 2 小节的二分性四句式乐段，上下两片为变化重复关系。这四个乐句都是从强拍开始，节奏比较沉稳，具有叙述性的特点。从第 9 小节最后一拍开始的 B 段与 A 段形成强烈的对比，小符点弱起节奏具有很强的动力感，加上高音区的同音反复，营造出一种呐喊般的感觉。B 段的第一句与第二句采用了节奏重复与音程扩张相结合的发展手法，一步步将旋律推向全曲最高潮，效果非常强烈。

印青作曲的歌曲《永远跟党走》的 A 段也是一个四句式的乐段，但在第三句出现了明显的对比与转折(见图 4-44)。

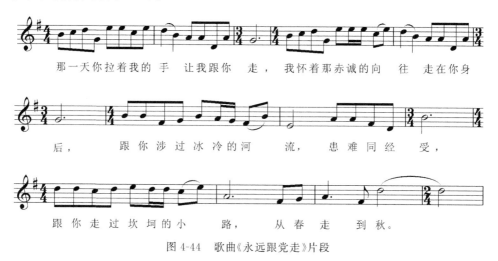

图 4-44　歌曲《永远跟党走》片段

《永远跟党走》A 段的第一、二句是重复句，两句都落在 G 大调的主音上，大调式的感觉非常稳定。第三句突然运行到小调的旋法上，整个乐句小调式的感觉非常明显，第四句通过非严格模进的手法再转回到大调上来。这种通过调式交替来取得对比的发展手法，在四句式乐段中常可见到，如王酩的《难忘今宵》也属于这种写法。

4.2　曲式结构

4.2.1　曲式的类型与基本结构特征

音乐的结构与文学作品的结构有些相似，都是以"段"作为能够表达相对独立意思的基本单位。音乐结构的"段"根据陈述功能的不同分为乐段、段落等类型，正是这些具有不同功能的"段"的各种组合，构成了下面各种类型的曲式结构。

1. 乐段与一段曲式

音乐结构中能够表达独立或相对独立乐思的基本单位叫做乐段或一段曲式，这样的单位如果只是作为乐曲的一个部分，通常称为乐段；如果作为乐曲的全部，通常称为一段曲式。

乐段具有以下特征：

- 呈示一个完整或相对完整的乐思；
- 包含若干个乐句，常见的是两句式与四句式的乐段；

- 有一个明确的终止,大多数情况下是以完全终止结束一个乐段。乐段一般不短于单拍子的8小节,在慢速度、复拍子的前提下,有可能4小节构成一个乐段。

乐段内部还可划分出乐句、乐节、乐汇三个不同层次的结构成分,乐句的长度以4小节为多见,乐节的长度一般为2小节左右,乐汇的长度为1小节,通常占有一个节拍重音。结构成分的划分一般以材料的重复、对比、句末长音、休止符、终止式呼应、歌词等为依据。

2. 二段曲式

二段曲式由开头为非重复关系的两段构成,其基本图式是A+B。二段曲式的第一段是一个乐段,第二段可能是一个乐段,也有可能是一个相当于乐段的结构。二段曲式分为两种基本类型:

1) 再现二段曲式

第二段的后半部分原样或变化再现第一段部分材料的二段曲式,称为再现二段曲式。再现二段曲式第二段的前半部分叫做中句,这个部分的形成有两种可能:一是采用第一段的材料发展而成;二是采用对比的新材料。相对于前后而言,中句部分具有不稳定的特征。因此,通常把再现二段曲式的第二段称为相当于乐段的结构。

2) 无再现二段曲式

第二段由新材料或第一段材料发展所构成的二段曲式,称为无再现二段曲式。无再现二段曲式根据第二段采用材料的不同又分为两种类型:采用新材料写成的称为并列型无再现二段曲式;由第一段材料发展而成的称为引申型无再现二段曲式。无再现二段曲式的第二段通常也是一个乐段。

3. 三段曲式

三段曲式由形成三部性关系(再现关系)或并列关系的三个段组成,三段曲式分为再现三段曲式与没有再现的三段曲式两种类型。

1) 再现三段曲式

再现三段曲式由形成三部性关系的三个段组成,基本图式为A+B+A。第一段是一个乐段,第二段可能是一个乐段,也有可能是一个相当于乐段的段落,第三段是第一段原样或变化再现。再现三段曲式的第二段叫做中段,中段根据所用材料的不同分为三种基本类型:

(1) 采用第一段材料发展而成的称为展开型中段,这种类型的中段中的大部分都采用转调、模进等非稳定型陈述方式,结束时常常停在为再现做准备的属和声上,具有这样特征的展开型中段也被称为相当于乐段的段落。

(2) 采用新材料的称为对比型中段,这种类型的中段通常是一个乐段。

(3) 第一段材料的发展与新材料各占一半,且明显分为两个段落的,称为综合型中段。

此外,还有一种中段长度只有一个乐句的特殊类型中段。

2) 没有再现的三段曲式

没有再现的三段曲式由形成并列关系的三个乐段组成,基本图式为A+B+C。没有再现的三段曲式由于缺少第三段的再现,在保证整体结构对比与统一的平衡方面难度要大一些,这也是没有再现的三段曲式的应用远比再现三段曲式少得多的主要原因。相对

来说,歌曲中没有再现的三段曲式的应用要比器乐曲多一些,包括一些优秀歌曲也采用了没有再现的三段曲式。

4. 三部曲式

三部曲式由形成三部性关系的三个部分组成,三个部分分别叫做首部、中部和再现部,基本图式为 A＋B＋A。构成三部曲式的三个部分通常都是大于乐段的二段曲式或三段曲式,特殊情况下,至少要有一个部分为二段曲式或三段曲式才能称为三部曲式。三部曲式的分类以中部为依据,中部的基本类型有以下两种:

1) 呈示型中部(三声中部)

由乐段、二段曲式、三段曲式等明确的曲式构成的中部,称为呈示型中部。呈示型中部的特征是结构明确、段落分明,中部本身具有相对的独立性。三部曲式的中部大多数都是呈示型中部。

2) 展开型中部(插部)

由一个或若干个展开性段落(相当于乐段的段落)构成的中部,称为展开型中部。展开型中部的特征是结构内部段落界限不够分明,形不成一个明确的曲式,结束处常常呈开放性状态。展开型中部的三部曲式在实际作品中并不多见。

三部曲式属于大型曲式,主要应用在器乐曲,歌曲中很少见。三部曲式既可作为独立乐曲的曲式结构,也可作为大型套曲的一个乐章。

5. 回旋曲式

主要部分出现三次或三次以上,其间插入不同的部分,这样构成的曲式称为回旋曲式。重复出现的主要部分叫做叠部(主部),插入的不同部分叫做插部。回旋曲式的基本图式是 $A+B+A^1+C+A^2$,依次的名称为叠部、插部一、叠部第一次再现、插部二、叠部第二次再现。回旋曲式可以超过五个部分,但最后必须以叠部作为结束部分。回旋曲式分为两种基本类型:每个部分都是以段为基本结构的,称为小型回旋曲式;每个部分都是二段、三段曲式或至少有一个部分(通常是叠部)是二段、三段曲式的,称为典型回旋曲式。

回旋曲式常与舞曲、谐谑曲等体裁相结合,应用在较为轻快的乐曲或乐章中。回旋曲式在歌曲中的应用以小型回旋曲式为主,如冼星海的《到敌人后方去》就是一个典型的例子。

6. 变奏曲式

以一个或两个结构单位为发展基础,其后进行变奏式重复所构成的曲式,称为变奏曲式。变奏曲式的基本图式是 $A+A^1+A^2+A^3+A^4+A^5+\cdots$。以一个结构单位为基础的变奏曲式分为固定低音变奏、固定旋律变奏、严格变奏和自由变奏四种类型;以两个结构单位为基础的变奏曲式称为双主题变奏。作为发展基础的结构单位有乐句、乐段、二段曲式和三段曲式,其中乐段和二段曲式较为常用。

变奏曲式常用的变奏手法有加花、改变织体、改变节奏、改变调式调性、增加变化半音、简化等。严格变奏和自由变奏是变奏曲式主要的两种类型,这两种类型具有不同的结构特征。

1) 严格变奏

在变奏的过程中保留原有旋律轮廓、保留原有和声框架、保留原有曲式结构,具有这

样特征的变奏曲式称为严格变奏。严格变奏是古典主义音乐时期常用的曲式结构类型，莫扎特、贝多芬等著名作曲家的作品中都有较多运用严格变奏写成的经典作品。

2）自由变奏

在变奏的过程中引进更多的新因素，根据表现内容的需要可以改变原有曲式结构，不一定保留原有和声框架，甚至难以分辨原有旋律轮廓，这些都是自由变奏所具有的特征。自由变奏是浪漫主义音乐时期对严格变奏进行变革的结果，符合浪漫主义音乐表现重于形式的观点，同时也为作曲家在运用变奏曲式进行创作时提供了更大的想象空间。

7. 奏鸣曲式

奏鸣曲式是一种较为复杂的大型曲式，通常由形成三部性关系的三个部分组成。一般情况下，奏鸣曲式必须满足以下基本结构原则。

1）三部性原则

奏鸣曲式由呈示部、展开部、再现部三个部分构成，这三个部分形成 A+B+A 的三部性关系，绝大部分的奏鸣曲式都拥有这三个部分，只有极少的"省略展开部的奏鸣曲式"才是由呈示部和再现部两个部分构成。

2）双主题并置原则

奏鸣曲式中音乐形象的呈示主要通过主部主题与副部主题来实现，主部主题富于活力，以轻快、动感为特征，常用于热情、激动的表达；副部主题富于歌唱性，以平稳、舒缓为特征，常用于抒情、倾诉性的表达。主部主题与副部主题作为不同音乐形象的表达，在呈示部与再现部中均要求并置出现。

3）调性对比和调性服从原则

奏鸣曲式要求主部主题与副部主题在呈示部出现时必须在不同的调上，主部确定的调性为主调。经过展开部的发展后，要求副部主题在再现部中必须服从回到主调，这就是调性对比和调性服从原则。主部主题与副部主题在呈示部出现时的调性安排有以下规律：如果主部是大调式，副部通常转到其属调；如果主部是小调式，副部通常转到其关系大调。

奏鸣曲式可以作为独立乐曲的曲式结构，也可以作为奏鸣套曲中的一个乐章。相比之下，奏鸣曲式作为奏鸣套曲中的一个乐章的概率远远高于前者。所谓奏鸣套曲，是指若干个乐章组合在一起，其中至少有一个乐章（通常是第一乐章）为奏鸣曲式的结构。奏鸣套曲因其表现和形式的多样性而被广泛应用于交响曲、协奏曲、室内乐等不同体裁的大型乐曲之中。

4.2.2 常用小型曲式结构模型分析与写作练习

三段曲式以内的各种结构类型统称为小型曲式，歌曲写作主要以小型曲式为主。通过各种结构模型的分析，首先建立起对这些曲式结构的感性认识，然后以这些结构模型为蓝本进行模仿写作，可以帮助学习者较快地找到创作的感觉，并从中体会到完成一首作品的乐趣，从而增强进一步学习的信心。

1. 乐段

乐段的种类很多，但使用得最多的还是二句类和四句类的乐段，其中，器乐曲以二句类的为多见，歌曲以四句类的为多见。以下是一些常见的结构模型。

1) 重复关系的二句式乐段

两个乐句之间重复关系的确定以开头为准,大多数情况下,两个乐句之间为同头变尾的变化重复关系,重复与变化的比例由创作者控制,开头重复部分的长度通常不短于一小节。

图 4-45 所示的是胡积英作曲的歌曲《月亮走,我也走》的片段,是一个比较典型的重复关系的二句类乐段,两句前半部分的旋律完全一样,后半句的节奏相同,但旋律不同,两句之间形成了一种同头变尾的对应关系。

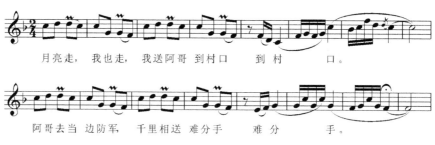

图 4-45　歌曲《月亮走,我也走》片段

在进行重复关系二句类乐段的写作练习时,首先选择一首两句为一段的歌词,然后写 4、5 个不同的方案,第一个两句保留基本旋律,只改变结束音,接下来逐步增加变化的比例,最后一个只保留第一小节为重复或变化重复的关系。通过这种练习来体会重复与变化比例改变后有何不同,同时逐步锻炼和提高自己发展旋律的能力。

2) 非重复关系的二句式乐段

两句为非重复关系的乐段无论在器乐曲或创作歌曲中都不常见,倒是在比较短小的民歌中,出现的概率还要高一些,如四川民歌《太阳出来喜洋洋》(见图 4-46)。

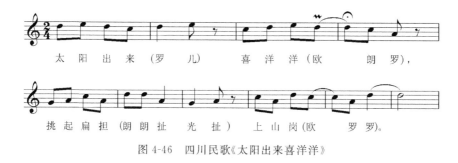

图 4-46　四川民歌《太阳出来喜洋洋》

这是一个非方整性的二句类乐段,第二句采用承接的手法沿着第一句的情绪继续发展,两句之间虽然不重复,但由于没有出现具有转折性的因素,听起来还是比较统一。

非重复关系的二句类乐段的写作练习可以在上述重复关系二句类乐段原有第一句的基础上进行,在第一句不改变的前提下,运用承接、呼应、衍生、对比等不同手法,写出不同的第二句,要求两句之间一定要衔接得自然、顺畅。

3) 二分性四句式乐段

二分性四句式乐段是指一、三句为重复关系,四个乐句分为上下两片所组成的乐段。

这种类型的四句式乐段运用得相当普遍,如戚建波作曲的歌曲《儿行千里》(见图4-47)。

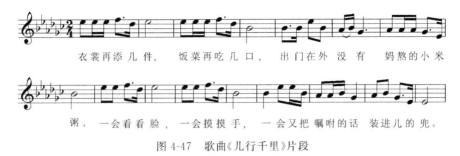

图 4-47 歌曲《儿行千里》片段

上例四个乐句构成 $a+b+a^1+b^1$ 的关系,这样的布局很常见,如苏越的《血染的风采》,A、B 两段都是这样的结构布局。此外,四句关系为 $a+b+a^1+c$ 的布局也很普遍。二分性四句式乐段的普遍运用,与词作家的创作也有关系,很多时候歌词本身就已经形成了这样的结构关系,作曲家往往就是顺势而为,按照词曲同步来处理而已。由于这样结构的歌词很多,做二分性四句式乐段的写作练习时,首先要考虑选用形成这种关系的歌词,然后按照 $a+b+a^1+b^1$ 和 $a+b+a^1+c$ 的模式来进行写作。

4)起、承、转、合四句式乐段

起、承、转、合四句式乐段一般具有以下的布局:第一句作为起句出现后,第二句通常采用承接或变化重复的手法,保持原有情绪继续发展;第三句出现明显的转折,较为多见的是节奏或调式产生变化;第四句作为合句,要求回到原有的基本情绪,大多数情况是将已经改变的节奏或调式又拉回原有状态,旋律没有明显的再现,少数情况下有可能再现一、二句的部分材料。

图 4-48 所示的是李昕作曲的歌曲《好日子》的 A 段,是一个典型的起、承、转、合四句式乐段,第二句的开头采用模进的手法承接第一句的情绪继续发展,第三句节奏产生明显的变化,增加了小附点音符,节奏变得更加紧凑和活跃,而且最后一个音落在宫音上,调式色彩也有所变化,第四句开头回到主题句一开始同音反复的进行方式,最后结束在羽调式的主音上,取得一种前后的呼应与统一。起、承、转、合四句式乐段写作练习的关键是写好第三句的转折,通过节奏、调式等方面的变化做出几个不同的方案,然后选择一个较好的

图 4-48 歌曲《好日子》片段

方案,接下去把合句写好。

5) 并列四句式乐段

四个乐句为并列关系,其中第三句没有明显的转折,这样的乐段称为并列四句式乐段。并列四句式乐段在歌曲中也比较常见,如谷建芬作曲的歌曲《那就是我》的 A 段(见图 4-49)。

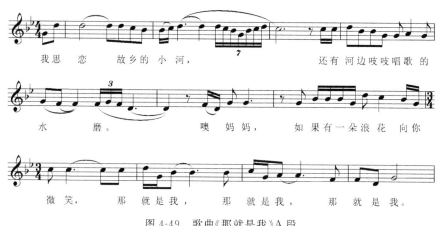

图 4-49 歌曲《那就是我》A 段

上例是一个 3+3+2+3 的非方整性四句式乐段,四个乐句为并列关系,第三句没有明显的转折,四句的节奏与歌词结合得十分紧密,就像说话一般娓娓道来,自然而流畅。并列四句式乐段写作练习时注意的是四个乐句之间的连贯性,在没有材料重复和再现的情况下,连贯性显得特别重要。

2. 二段曲式

二段曲式是在歌曲中使用得最多的曲式结构类型,尤其是并列型无再现二段曲式,在所有歌曲中出现的概率最高。造成这种结果的原因非常复杂,其中之一是由于二段曲式这种结构形式比较能满足"叙述+抒发"的审美定势思维,人们总是习惯在说个什么事之后再感叹一番,大多数二段曲式也是按照这样的模式来发展:A 段作为呈示阶段以叙述为主,旋律控制在中低音区,B 段作为发展对比阶段以抒发为主,出现新主题并推向高潮,然后结束全曲。词作家似乎是二段曲式制造过程中的"始作俑"者,因为大多数歌词都写成了 A、B 两段的模式。

1) 再现二段曲式

再现二段曲式在写作练习时要注意两个问题:第一个问题是写作中句时除了要考虑好用什么材料之外,还要考虑中句的长度,中句的长度通常是第一段的一半,假如第一段有四句,那么中句一般也有两句,此外,中句常常是全曲高潮之所在,注意观察优秀的作品如何处理;第二个问题是再现句可以是原样再现,也可以是变化再现,有时候甚至可以是变化很大的再现,要学会做各种尝试。图 4-50 所示的是一个再现二段曲式的典型例子。

图 4-50 所示的是孟卫东作曲的歌曲《同一首歌》,A 段是一个起、承、转、合的四句式乐段,每句四小节。B 段的前两句是采用新材料的并置型中句,这两句同时也是全曲的高潮。再现句也有两句,第一句保留了主题句大部分的材料,第二句是第一句的承接发展,

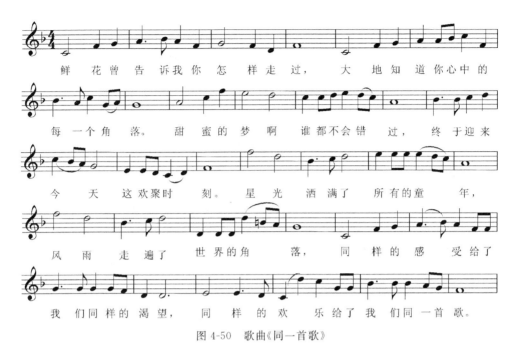

图 4-50 歌曲《同一首歌》

最后结束在主音上。

2) 并列型无再现二段曲式

并列型无再现二段曲式写作练习的重点是要处理好 A、B 两段主题的对比程度,以及高潮点的把握,较多见的情况是新主题出来时就推上高潮,如前面提到的歌曲《祖国万岁》(见图 4-43),但也有部分是将高潮安排在靠近结束处,主要是根据歌词表达的需要来决定。

图 4-51 所示的是谷建芬作曲的歌曲《歌声与微笑》,A、B 两段都是重复关系的二句类

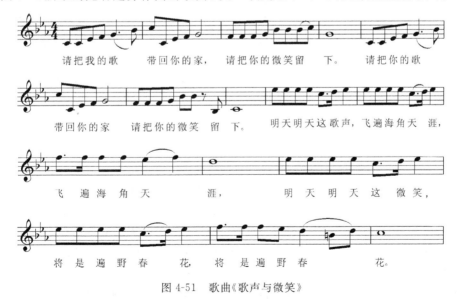

图 4-51 歌曲《歌声与微笑》

乐段,写法虽然简洁,但却非常有效果,是一首经久不衰的优秀歌曲。歌曲的 A 段节奏平稳、旋律流畅,音区控制在中低音区运行,调式以五声调式为主,给人一种亲切、热情的感觉。B 段一开始就让人感到耳目一新,同音反复加级进小附点的进行活泼跳跃,十分新颖,调式转换到和声小调,音区持续在高音区运行,气氛变得欢快、热烈,与 A 段形成了鲜明的对比。

3) 引申型无再现二段曲式

引申型无再现二段曲式是指第二段保留了第一段的部分特征,但又没有明显的再现的一种结构类型。这种类型的结构在器乐曲中出现的概率要比歌曲多一些,主要原因是歌曲写作由于受歌词的局限,展开型的写法要比器乐曲难度更大。不过,也有运用这种结构写出很优秀的作品的成功例子,如高晓松的作品《同桌的你》(见图 4-52)。

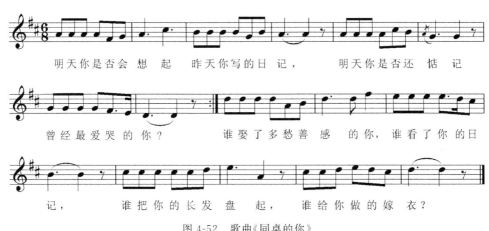

图 4-52 歌曲《同桌的你》

《同桌的你》A、B 两段都是二句式乐段,A 段两句开头为变化重复关系,B 段为模进关系。A、B 两段的开头也是非严格的模进关系。纵观全曲,以两小节为单位的乐节共有八个,每个开头都是同音反复的关系,但大部分都不在同一高度上重复,这种高度保持又有所变化的写法,形成了《同桌的你》这首歌曲与众不同的特质,堪称校园歌曲的经典。

3. 三段曲式

三段曲式在歌曲写作中的运用虽然总量比二段曲式少,但仍然是采用得较为普遍的结构类型,其中再现三段曲式又更加多见一些。

1) 对比型中段的再现三段曲式

这是三段曲式在歌曲写作中较常用的一种结构类型,做写作练习时要注意解决好中段对比主题与前后两端的关系,要求做到对比中保持内在的统一,避免写成两首歌的感觉。内在的统一性可通过保持原有调式、某种节奏型或个别特性旋法等方法来获得。

创作于 1986 年的《东方之珠》(见图 4-53)也许是罗大佑的歌曲中被传唱得最广的一首,凡是与香港有关的大型歌会,几乎都可以听得到这首歌,无论从哪个角度看,这都是一首非常优秀的歌曲。这首歌曲是一个典型的对比型中段的再现三段曲式,A 段是一个同头变尾的复乐段,再现段原样再现了这个复乐段的第二段。中段采用对比的写法,一开始保留了原来弱起的节奏并作下属和弦的上行跳进,带有明显的下属方向离调色彩,回到主和弦分解跳

进后出现的三连音环绕着属音的连续进行是中段的一个突出特点,也是全曲中给人留下较深印象的一个亮点。尽管中段的旋律改变较大,但仔细分析就会发现 A、B 段的开头事实上是一种离调模进的关系,只不过由于节奏的改变不容易看出来,这就是一种内在的联系。此外,中段始终运行在大调式的旋律中,这也在一定程度上保证了前后风格的统一。

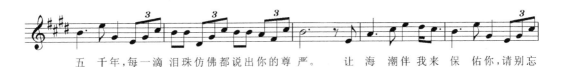

图 4-53 歌曲《东方之珠》

2) 展开型中段的再现三段曲式

展开型中段的再现三段曲式是在器乐曲中运用得较多的一种结构类型,而在歌曲中则比较少见,谷建芬的《那就是我》算是一个比较典型的例子。这首歌曲的 A 段在前面并列四句式乐段中已作介绍,下面看看中段如何展开(见图 4-54)。

这个中段也是一个四句式乐段,第一、二句为变化重复关系,材料来自 A 段第一句和第二句材料的混合,开头的八度大跳是原来 A 段开头的音程扩张,第三句开头是原来第三句的高八度重复,但随后旋律有所变化,第四句是原来第四句的反向进行,不断推向高潮。通过以上比较可以看出,整个中段与原来有着密切的联系,但又不是原来的重复。这种写法,是保持全曲高度统一性的前提下,又追求有所变化的一种有效的处理方法。

3) 没有再现的三段曲式

没有再现的三段曲式在器乐曲中比较少见,但在歌曲中却是一种比较常见的结构类型。这种现象的产生与歌词创作有着比较密切的关系,因为有时候歌词本身的结构就是

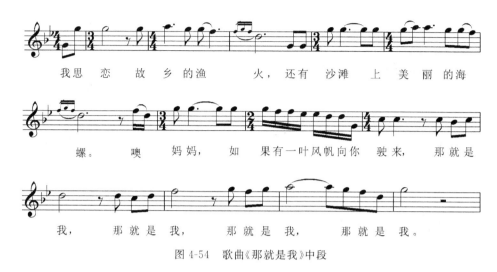

图 4-54　歌曲《那就是我》中段

三段并列的关系,作曲家大多数情况下就按着这样的结构写下来了。其实,只要处理好三段之间对比与统一的关系,采用没有再现的三段曲式同样可以写出很好的作品,如徐沛东作曲的歌曲《共产党员》(见图 4-55)。

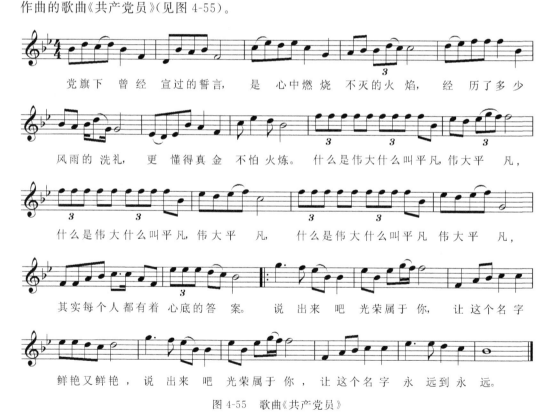

图 4-55　歌曲《共产党员》

《共产党员》这首歌曲 A、B、C 三段对比鲜明,每一段都有自己独具个性的主题,但听起来却觉得层次分明,整体感很强。这首歌曲的结构非常方整,每段四句,每句两小节。通过对比每段的主题句会发现,尽管这三个主题的节奏形态差异较大,但分解和弦式跳进

进行却是它们的共同点,而且 B、C 两段主题句的落音处还保留了几乎相同的同音反复式进行。正是这些"同质"点保证了 A、B、C 三个段内在的统一性。可见,善于在变化中保持共同点是处理这类并列结构的有效手段。

4.3 和声与复调的运用

和声与复调,是多声部音乐写作中的两种主要手法。这两种手法相互对应,又相互关联、相互支撑,共同构筑起丰富多彩、千变万化的多声部音乐形态。学好和声与复调的基本理论,并能在音乐创作实践中灵活运用,是一位作曲者必须具备的专业能力。

4.3.1 和声运用的基本原则

和声是主调音乐基本的创作技法,是多声部音乐写作的基础。在讲述之前,先阐明主调音乐这个概念。一个主要的旋律声部,辅之以若干衬托性声部,这种多声部织体形式,即称为主调音乐。主调音乐的特点就是主旋律始终处于最突出和被强调的位置,而其他声部只是陪衬和烘托。主调音乐写作技法的基础就是和声学,它是研究多声部音乐中音的纵向结合关系及和弦横向运动的逻辑与规律的一门学科。

在主调音乐创作中,音乐形象的塑造、音乐内容的表达、音乐风格特点的形成、音乐结构的建立等多个方面,都与和声的运用密切相关。下面从宏观的角度,谈谈和声运用中的一些基本原则和技巧,这些也可以作为衡量和声写作优与劣的标准。在这里需要说明的是,出于实用角度的考虑,以下所介绍的和声知识,均为西洋传统大小调和声体系的内容,近现代、五声性等和声技法,不在讲述之列。

1. 和声的功能逻辑

和声的功能包含两层意思,一是指和声序进中的各个和弦在调试中稳定与不稳定状态,二是指和弦运动时的倾向性。和声所具有的功能作用把调试中各个和弦彼此关联成一个整体,并且围绕一个调性中心,有逻辑地向前发展。图 4-56(a)所示的谱例,和声的功能逻辑清晰自然,而图 4-56(b)则相反,和声的功能逻辑是混乱的。

(a) 例 1

(b) 例 2

图 4-56 和声功能逻辑谱例

2. 和声的色彩搭配

"色彩"一词,是对视觉感受的表达,而"和声的色彩"这个概念,实际上是借用了视觉方面感受来形容听觉方面的感受,广义地理解,和声的色彩是指不同形态的和弦以及不同结合形式的和声进行所产生的音响效果。对于学习音乐的人来说,关于和声色彩的认知和体验,最初是在《乐理》与《视唱练耳》这些基础课程的学习中获得的,比如人们常说的大三和弦明亮、小三和弦柔和、增三和弦向外扩张、减三和弦向内收敛等,就是对和弦所具有的音响效果色彩的表达。除了以上从和弦性质出发所进行的描述外,和声的色彩,还体现在其他方面,如和弦的纵向结构、横向运动、音区、织体等。在主调音乐创作中,对和声色彩的着力渲染与合理搭配,也是和声运用技巧的一个重要方面。

图 4-57 所示的是柴可夫斯基的舞剧《天鹅湖》片段,和声进行所形成的色彩对比,加上优美的旋律,营造出了无比迷人的音乐意境。

图 4-57　柴可夫斯基《天鹅湖》片段

3. 和声的张弛对比

在音乐创作中,乐思的呈示、发展与结束,情绪的起伏与转折等,都要通过具体的手段和技法来实现。根据每个和弦所具有的紧张度,来设计和声运动的张弛对比,是乐思发展和调节音乐情绪的重要手段之一。我们知道,和弦中所包含的音程的协和程度,是造成一个和弦紧张程度的最直接原因。以图 4-58 所示的乐谱为例,在钢琴上弹奏后,就可以明确地感受到每个和弦不同的紧张度。

图 4-58　和弦紧张程度的对照

在主调风格音乐的创作中,要根据主旋律的发展线索和起伏走向,恰当地运用好和声的张弛对比原则,才能使音乐具有层次感,从而符合音乐内容表现的需要。在一般情况下,旋律由低向高或者由弱到强进行时,和声的张弛也要相应配合旋律的发展,即由松弛到紧张;反之亦然。和声张弛度的运用原则,除了一般常用的由松弛到紧张或由紧张到松弛这种渐强渐弱式的处理方式外,还有另外一种表现手法,即采用突强或突弱处理,以表现具有强烈戏剧性的音乐情绪。

图 4-59 所示乐谱为柴可夫斯基《悲怆交响乐》副部主题片段,旋律呈现下行走向,为配合这种"叹息"式的旋律进行,在和声上采取了"一张一弛"的处理手法,旋律与和声相得

益彰，使得这段音乐具有很强的艺术感染力。

图 4-59　柴可夫斯基《悲怆交响乐》副部主题片段

4. 和声的节奏运动

节奏是音乐重要的构成要素之一，它不仅仅体现在旋律中，在主调音乐中，和声进行时各个和弦时值长短的比率以及和弦更换的频率，也体现出一种节奏的运动。从乐曲内容、乐思发展以及音乐情绪表达的需要出发，设计出长短变化、宽紧交替、张弛有序、犹如格律诗般抑扬顿挫的和声节奏，也是主调音乐写作中的一个关键环节。

图 4-60 所示为德沃夏克《自新大陆》交响曲第二乐章主题片段，和声节奏设计得自然贴切，与音乐情绪十分吻合。

图 4-60　德沃夏克《自新大陆》交响曲第二乐章主题片段

下面将图 4-60 所示的乐谱片段中的和声节奏，用简化的图式表示出来，如图 4-61 所示。

图 4-61　《自新大陆》第二乐章主题的和声节奏简化图式

4.3.2　和声的配置

为旋律配置和声，是和声学习的中心环节。这个学习环节及过程，必须包含两个方面的训练内容：一是要扎扎实实地学好和声基础理论知识；二是要有大量的编配实践。两者相辅相成，缺一不可。

和声配置的思维依据在于旋律所提供的和声内涵,因此在配和声前先要将旋律分析和理解透彻,也就是说要做好准备工作。步骤大致如下:明确旋律的调式调性;明确乐段、乐句结构及终止式;分析出旋律中和弦音及和弦外音等要素,设计出大致的和声框架。为讲述的方便,现将常用的和弦划分为四种类型,并通过具体的谱例,来说明和声配置的方法以及实际运用中的一些技巧。

1. 正、副三和弦

大、小调式中的正、副三和弦是和声配置中最基本、最常用的和声语汇。在每个大、小调式中,有三个正三和弦(Ⅰ、Ⅳ、Ⅴ级),四个副三和弦(Ⅱ、Ⅲ、Ⅵ、Ⅶ)。大调中的正三和弦为大三和弦性质,而小调中的正三和弦为小三和弦性质。在为旋律配置和弦时,要注意以下几个原则:开始及结尾要用主和弦,以明确和巩固调式调性;以正三和弦为主,副三和弦为辅,并要注意它们之间的色彩搭配及对比;要注意和声进行的逻辑以及终止式的设计,以使乐段、乐句等结构层次清晰明了。

图 4-62 所示的是日本歌曲《愉快的梦》的乐谱,请注意正、副三和弦以及终止式和弦的运用。

图 4-62　日本歌曲《愉快的梦》

2. 自然七和弦

自然调式内有三个常用的七和弦,分别是 $Ⅱ_7$、$Ⅴ_7$ 及 $Ⅶ_7$。我们知道,所有的七和弦都是不协和和弦,都具有一定的紧张度。以小七、大小七、半减七、减七这四种常用的七和弦来说,其紧张度由弱到强的排序为:小七—大小七—半减七—减七。如果跟调式结合起来,七和弦的性质会随着调式调性的不同而有所区别。以 $Ⅶ_7$ 和弦为例,在自然大调中为半减七的和弦属性,而在和声大、小调中就是减七和弦的属性。不同性质的七和弦,其音响效果也是各不相同的,因此在配置七和弦时,需将它们各自的紧张度和在不同调式中的性质考虑进去。

在 II_7、V_7 及 VII_7 三个和弦当中，最常用的是 V_7，即属七和弦。属七和弦的使用原则是：原位属七和弦多用于乐曲的终止式中，转位的属七和弦多用于乐曲的中间部位，并且要根据其倾向性解决到主和弦（有时也可解决到 VI 和弦）。

从和声功能来划分，II_7 和弦属于下属功能组，一般解决到 V 级和弦。如果解决到 V_7 和弦，即形成所谓的"七和弦连环"进行。有时 II_7 和弦也可进行到主功能组和弦。在终止式中，II_7 和弦接终止四六和弦，是一种常用的进行。

VII_7 作为属功能组的和弦之一，其解决方法及用法与 V_7 和弦基本一致。差别在于 VII_7 和弦音响效果更为尖锐，因此运用没有 V_7 和弦那样普遍，可作为调配因素恰当使用，切不可滥用。

图 4-63 所示为俄罗斯民歌《三套车》的乐谱，请留意第 2、3、6、7 小节中七和弦的使用。

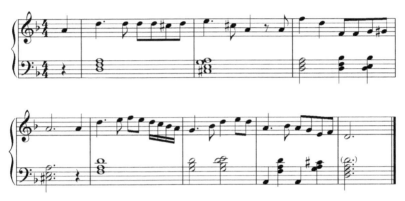

图 4-63　俄罗斯民歌《三套车》

3. 副属和弦

将调试中主和弦以外的其他级数和弦（增减三和弦除外）当作临时主和弦，这个临时主和弦的属功能和弦，即称为副属和弦。副属和弦到临时主和弦的进行，称为离调进行。副属和弦的引入，使调性中加入了对比的因素，从而使和声的色彩更为丰富。为增加和弦的紧张度及倾向性，副属和弦多使用七和弦的形式。

图 4-64（a）所示的谱例为 C 大调中的副属和弦，图 4-64（b）所示的谱例为 a 小调

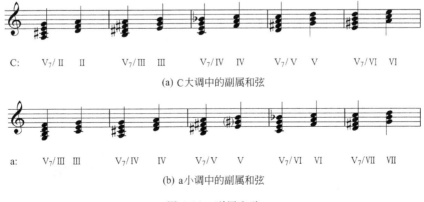

图 4-64　副属和弦

中的副属和弦,在每个小节中,前面的是副属和弦,后面是它的临时主和弦,也就是说副属和弦需解决到它的临时主和弦,请注意这些副属和弦的标记以及其中的变化音。

图 4-65 所示的是美国电影《音乐之声》中的插曲 *Do Re Mi* 的乐谱片段,该片段中,使用了三个副属和弦($V_7/Ⅳ$、V_7/V、$V_7/Ⅵ$),并形成了离调模进的进行。

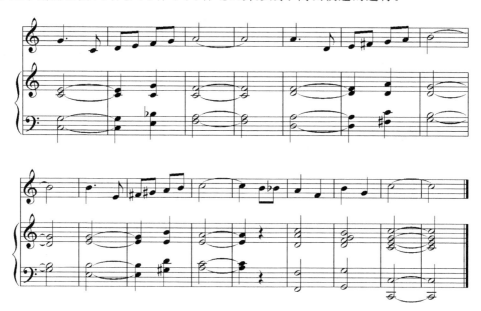

图 4-65　歌曲 *Do Re Mi* 乐谱片段

4. 交替变和弦

在大调式及小调式中,出现了其同主音调式中的和弦,这种包含变化音的和弦,称为交替变和弦。同主音调式交替变和弦的运用,使得大小调式的和声相互渗透,进一步拓展了调式的范围,丰富了和声色彩。

在大调式中,最常用的交替变和弦为 bⅢ、bⅥ 及 bⅦ,图 4-66(a)所示的就是 C 大调中三个常用的交替变和弦。

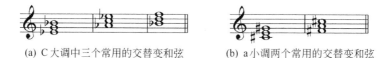

(a) C大调中三个常用的交替变和弦　　　(b) a小调两个常用的交替变和弦

图 4-66　交替变和弦

小调中的常用交替变和弦为 $^\#Ⅲ$ 和 $^\#Ⅵ$,以 a 小调为例,图 4-66(b)所示的就是中两个常用的交替变和弦。

下面以王酩作曲的《难忘今宵》为例,说明交替变和弦的用法。

图 4-67 所示的谱例中,在长音上分别运用了 bⅢ、bⅦ 两个交替变和弦,获得了和弦及调式色彩的变化,给人耳目一新的感觉。

图 4-67 王酩《难忘今宵》乐谱片段

4.3.3 复调的基本类型及其运用

复调是与主调相对应的概念,是多声部音乐写作重要的技术手段之一。若干相对独立的旋律相互结合,并通过旋律之间的对比、交织与呼应来表达乐思,这种各自具有独立旋律意义的多声部音乐,即为复调音乐,它的技术理论法则被称为"对位法"。

从声部结合的关系上,复调音乐有单对位和复对位之分。如果复调音乐中的各声部只按照一种方式结合,声部间不再作其他方式的组合,这种就属于单对位写法。复对位是指各个声部按照第一种方式结合之后,再按照其他方式(如纵向置换、横向挪移、纵横交错置换等)重新组合,而且各声部间还能保持良好的对位关系,这种写作方式就称做复对位。复对位中实用价值最大的当属纵向八度复对位,即声部作原位结合后,再按照八度音程关系上下互相置换位置。

图 4-68(a)所示为歌曲《同一首歌》的乐谱片段,主旋律由上方的独唱声部唱出,下方的二部合唱与之形成对位关系,可称为原型对位。在图 4-68(b)中,独唱声部与合唱声部的旋律进行了置换,形成了复对位的写法。

从织体形态上,可将复调音乐分为两种类型:对比复调和模仿复调,下面分别阐述这两类复调手法的特点及其运用。

1. 对比复调

结合在一起的不同旋律声部,如果在音调、节奏等方面相互对比,即构成对比复调的写法。请看图 4-69 所示的谱例。

为旋律配写对比声部时,首先要突出声部间节奏方面的对比因素。节奏的对比原则可以简要地概括为一句话:"简繁搭配、动静结合、疏密相间"。除了节奏方面的对比外,旋律音调、声部进行方向、句逗、声部运动形态、演奏法等其他方面都有对比的诸多可能性。在运用对比式复调手法时,一方面要充分调动各种对比因素,使得各个声部保持良好的独立性;另一方面也要考虑到声部间纵向的结合关系,使它们形成一个有机的整体,这是复调写作的难点,也正是复调写作的乐趣之所在。

对比式复调在塑造音乐形象方面,还有一个主调音乐手法无法比拟的优势,即同时表现多个音乐形象。最著名的例子就是鲍罗丁的交响音画《在中亚细亚草原上》,在这部作

图 4-68 歌曲《同一首歌》中的两个片段

图 4-69 对比复调

品的后面,运用了对比复调手法(见图 4-70),将两个音乐形象加以重叠,表现了俄罗斯军队和东方商队在广袤无垠的中亚细亚草原上相遇并从容行进的生动画面。

图 4-70 交响音画《在中亚细亚草原上》片段

2. 模仿复调

当一个旋律声部出现后,其他的声部以不同的精确程度来重现开始声部的旋律,即构成模仿复调的写法。一般习惯将先开始的旋律称为起句,其他声部后出现的模仿旋律称为"应句"。图 4-71 所示的谱例就是一个模仿复调的例子。

图 4-71 模仿复调

运用模仿手法时,要检查是否具备以下三个模仿条件:一是起句和应句要置于不同的声部中;二是起句和应句要有音程距离;三是起句和应句要有时间距离。

按照模仿的规模来划分,可以将模仿手法分为两种:卡农式模仿和局部模仿。卡农式模仿是指应句连续不断地严格模仿起句,运用此种手法创作的复调乐曲即称为卡农曲。局部模仿也称做简单模仿,是指应句只模仿起句中的部分旋律。卡农式模仿和简单模仿在具体运用时,并没有孰高孰低之分,要视音乐表现的需要而定,切不可生搬硬套。图 4-72 所示的是一个局部模仿的例子,下声部在句末处模仿着上声部的部分旋律音调,虽说是局部模仿,但有着鲜明的模仿效果。如果使用卡农式模仿手法来处理这段音乐,那得到的结果只能是差强人意了。

如果从音调、节奏等形态来划分,可将模仿分为原形模仿和变形模仿两种。当应句以同样的节奏和音调模仿起句时,就称为原形模仿。从模仿的音程距离来说,原形模仿以八度、四度和五度最为常见。如果应句将起句的音调、节奏在方向上或时值上作变化重复,就称做变形模仿。变形模仿又分为倒影模仿、扩大模仿、缩小模仿、逆行模仿、节奏模仿五

图 4-72　局部模仿的谱例

种类型。在创作实践中,原形模仿的模仿效果清晰明了,故实用价值很大,而变形模仿的效果就不如原形模仿那样清晰可辨,在运用时要慎重。

模仿复调的写作,也要遵循前面所讲到的对比复调的写作原则,即在处理好声部间横向运动关系的同时,也要兼顾声部纵向结合的音响逻辑,这样所写出来的多声部织体才能形成一个协调统一的整体。

4.4　配器常识

配器也称做配器法,是作曲专业重要的技术课程之一。一般来说,作曲学习者要在掌握了和声、复调与曲式的基础知识之后,方能进入配器的学习。配器法由乐器法和配器法两方面的内容所组成,乐器法着重讲述乐队中各种乐器的构造、发音原理、乐器特性、演奏技法等内容;配器法是对各种乐器之间配合运用的技术法则等方面内容的论述。由于本书主要讲述的是如何以计算机为工具进行作曲学习,关于乐器法方面的知识,会放在第5章中加以适当介绍,因此在这里对乐器法不做阐述,而是将重点放在对配器法方面知识的介绍。

4.4.1　乐队音响的表现要素

学习配器法,首先要了解乐队音响的各种表现要素,如音色、音质、力度、音区、密度、厚度及和声排列等,下面分别加以说明。

音色是乐队音响中最为重要的表现因素。在配器法中,从音色的运用方面,可将乐队音色划分为三种类型:单一音色、统一音色及混合音色。单独运用的某种乐器音色称为单一音色;同类(同组)乐器组合而成的音色称为统一音色,如由小提琴+大提琴的组合方式,就属于这种类型;由不同组别的乐器组合而成的音色称为混合音色,如圆号+中提琴的组合方式,就属于这一类型。

从乐器的制作材料和发音特点等方面,可将乐器的音质分为软性音质和硬性音质两

种,如长笛、单簧管、圆号、笙、二胡等,就属于软性音质乐器。而双簧管、大管、小号、板胡、唢呐等乐器,就属于硬性音质乐器。在配器中,将不同音质和音色的乐器加以组合,可以形成色彩各异的混合音色,这对丰富音乐的表现力无疑是非常有用的。

在配器中,力度对于音乐表现力的作用是显而易见的。乐队中的每件乐器在不同的力度条件下,其音量、音色、音质和表现力都会有所不同。所以了解乐器间力度的比例关系,才可准确把握乐器的组合及编配方式,从而使乐队整体音响得以平衡。

通常情况下,我们习惯将乐器分为高音区、中音区和低音区三个音区段,在每个音区段,乐器的音色、音质以及演奏难易度等会有所不同,音乐表现力也会不同。有效利用乐器的音区属性及表现特征,对于乐器的选择及组合具有十分重要的意义。

密度包含两个方面的意思,一是指乐队的织体形态;二是指每个乐器音色以及它们的结合所产生的音响缜密度,以西洋管弦乐队为例,铜管组的音响密度最大,弦乐组次之,木管组最弱。

乐队的音响厚度与音域有关,音域越宽广,音响厚度越大,音域窄音响厚度就会变薄。在配器中,音响厚度的加强,是通过声部八度叠加和八度拓展来实现的。

和声排列的形态直接关系到乐队的音响效果。关于和声的排列,要注意两个方面,一是和声排列要与泛音原理相符合,即常说的"上密下疏中不空"原则。请对比图 4-73(a)和图 4-73(b)所示的谱例,前者和声排列良好,后者低声部排列过密,而中声部和高声部又过疏,因此效果欠佳。

(a) 和声排列良好

(b) 和声排列欠佳

图 4-73 和声排列良好与欠佳的谱例

在乐队写作中,和声排列的另一个方面,是指三种不同的和弦结合方式,即顺置法、交置法和夹置法。

图 4-74 所示的为顺置法的谱例,和弦是按照总谱中乐器的自然排列顺序层叠起来的。这种写法的特点是音色层次分明,音响自然。

图 4-74　顺置法的谱例

图 4-75 所示的为交置法的谱例,交置排列法就是不同的乐器以交错的方式分配和弦。这种写法的特点是不同乐器的音色相互交融,和弦的整体音色能够取得平衡。

图 4-75　交置法的谱例

图 4-76 所示的为夹置法的谱例,内声部的乐器音色被两个相同的外声部乐器音色夹在中间,形如"夹心饼干"。这种写法强调外声部音色,使外声部音色占主导地位,整体音响不如顺置法和交置法那样平衡。

图 4-76　夹置法的谱例

综上所述,在配器时需要根据音乐表达,全面综合地考虑各种乐队音响表现要素的运用。这是准确表达乐思的关键,也是评判配器优劣的标准。

4.4.2 配器的基本法则

在配器法中,有许多根据实践经验总结出来的共性的技术法则,对于初学者或乐队配器经验不多的人而言,在写作过程中牢记并运用这些法则,是避免走弯路的明智之举。配器法则涉及面很广,不可能一一尽数。下面是从配器写作的宏观方面以及从实用性角度出发,概括总结出来的一些最基本的法则。

1. 乐队织体层次的配器法则

乐队织体是由各个声部以及各种要素所组成的,我们习惯从声部的结构关系上,将乐队织体形态划分为三个层次:旋律层、和声层及低音层。这样的划分,有助于在配器中对乐队整体层次感的把握。乐队织体层次的配器法则是——各个层次既要彼此依赖,又要相互对比。如果不注意各个声部层次之间的这种既依赖,又对比的关系,写出的音乐在音响上必然是主次不分,或是主次颠倒,混沌一片。

2. 旋律声部的配器法则

旋律是音乐中最重要的表现因素,因此在配器中,旋律的配器方法也至关重要。在乐队写作中,主旋律声部的音色一定要做到鲜明、准确,也就是说,要根据音乐的风格、情绪、形象及意境等因素来恰如其分地选择主旋律的音色,可以是单一音色,也可以是统一音色,或者混合音色。如果选用统一音色或者混合音色,还要考虑采用什么样的结合方式,如同度结合、八度结合等。在有副旋律的乐曲中,主、副旋律间的音色对比,也要考虑清楚。

关于旋律声部的配器,还要懂得"音色预留"的原则。音色预留,就是后面旋律片段所要使用的某种音色,在前面的段落中尽可能地不用或少用。这样在旋律音色进行转换时,才能使人耳目一新,以达到良好的艺术效果。

3. 和声声部的配器法则

和声声部的配器法则在前面已提到了一些,如"上密下疏中不空"的原则,三种和弦配置法(顺置法、交置法和夹置法)以及各自的音响特点等。下面再补充说明一些有关和声声部的配器法则。

在西洋管弦乐队中,弦乐组、铜管组各自的音色比较统一,在演奏和声时一般都能取得满意的效果。但是木管组就不尽然了,木管组各种乐器音色差别大,音色受音区的音响较大,因此在配置和声时,以下两点非常重要:一是和弦音响要平衡,方法是各个和弦音要配置相同数量的乐器;二是要按乐器正常音区排列和弦,不要颠倒使用。

在为混合编制的乐队(如管弦+民乐)配器时,还要注意下面方面:个性鲜明、音响比较突出的特性乐器最好不要参加和声的配置;在长音和弦中,不要让西洋乐器与民族乐器共同组成和声,在演奏短促有力的和弦时才可以考虑此种结合方式;在乐队全奏时,要避免让西洋乐器和民族乐器共同构成完整的和声,而是应该分别配置,即让民族乐器自己构成完整和声,让西洋乐器自己构成完整和声。需要提醒的是,关于混合乐队的配器,由于乐器编制的可能性很多,所以实际情况也要复杂得多,配器者一定要根据艺术实践不断探索和总结,而不能过多依赖书本上的知识。

4. 低音声部的配器法则

低音声部是配器中一个独立的层次，也是整个乐队的音响基础。在低音声部的配器时，首先要选择好乐器（音色）及其组合方式。在众多的低音乐器中，大提琴和低音提琴最为常用，无论是西洋乐队、民族乐队，还是电声乐队，大提琴和低音提琴都可以很好地发挥其作为低音声部的作用。下面着重介绍有关大提琴和低音提琴的配器法则。

在低音声部写作中，八度式低音运用非常广泛，具体方法是：大提琴和低音提琴以相隔八度的音程距离作齐奏，这种写法可使低音声部深沉厚重，音质更为结实饱满。大提琴与低音提琴的八度式低音还有另外一种点线式写法，即大提琴拉奏（arco），低音提琴拨奏（pizz）。这种写法比较适用于节奏明快的乐曲中。大提琴和低音提琴奏低音时，其他低音乐器也可以进行加强，如木管组中的大管与弦乐组的低音声部的重叠式写法，在配器中是很常用的。

低音声部作为外声部之一，其音响上的显著地位是显而易见的。它不仅是和声的低音声部，起到"点"的作用，以横向的观点来说，又起到了"线"的作用，因此，正确认知和发挥低音声部这种"点"和"线"的辩证作用，是配器中的重要法则之一。

5. 音色交接的配器法则

在乐队写作中，旋律或声部织体常常需要不断地变换乐器和音色，这就要用到音色交接的技术。音色交接是乐队写作的特点之一，也是音乐表现的需要，主要有两种手法：重叠式和分离式。

重叠式手法就是前一乐器所奏的最后一个音与后一乐器的开始音相互重叠，即首尾相接，这种手法可使乐思的转换连贯自然，给人一气呵成之感。分离式手法就是乐器的转换不需要任何衔接和过渡，音色是对峙的。这种手法强调乐句间的对比，效果鲜明，有突兀之感，因此在运用时要慎重，要分清场合，以恰当而有分寸为宜。

6. 持续音的配器法则

持续音是乐队织体中的一个重要因素，是配器写作中的重要环节之一。通俗地说，持续音有如钢琴的延音踏板，运用得当，可以避免乐队音响过于干涩，从而使得乐队整体的音响效果丰满而浓郁。

持续音的写法多种多样，从横向来看，可以是长音式的、音型式的；从纵向来说，可以是单音、音程或者和弦。持续音可用于高音区、低音区或中音区，有时甚至是两个音区的同时应用。在为持续音声部选择音色时，要考虑选择那些融合性较强的乐器音色，可以是单一音色，也可以是混合音色。

7. 乐队音响平衡的配器法则

无论是西洋管弦乐队，还是民族管弦乐队，每个乐器组都有各自不同的音响特征。在配器法的学习中，必须了解各乐器组之间的音量比例，才能处理好整个乐队的音响平衡关系。下面先介绍西洋管弦乐队各乐器组之间的音量关系。

在 mf 的力度下，弦乐组、木管组及铜管组的音量基本相等。

在 p 和 mp 的力度下，一支木管乐器相当于一个弦乐声部；在 f 的力度下，两只木管乐器相当于一个弦乐声部或一支圆号；在 f 和 ff 的力度下，铜管组的音量要大于弦乐组

和木管组的音量。

与西洋管弦乐队相比,民族管弦乐队在编制、性能、音量等方面的稳定性相对弱一些,目前一些条件较好的专业民族管弦乐队,使用经过革新和改良的乐器,乐器组间的音量比例相对有章可循,下面就以这种乐队为例进行介绍。

在 f 和 ff 的力度下,打击乐组音量最大,其次是吹管乐组,再其次是拉弦组,音量相对最弱的是弹拨乐组。

在 mf 的力度下,拉弦组、弹拨组和吹管组(唢呐除外)的音量大致相等;在 mp 以下的力度中,拉弦组和弹拨组的音量大致相等。

民族管弦乐队中的打击乐在强奏时音量占绝对优势,但是弱奏时却能和任何乐器相配合。

需要注意的是,无论是西洋乐队还是民乐队,各乐器组之间的音量比例关系并不是绝对的,必须结合各个声部所处的音区位置以及力度条件,来全盘考虑乐队音响的平衡问题。

8. 乐队音响增长与收缩的配器法则

在管弦乐队作品的写作中,经常会用到乐队音响增长与收缩的配器手法,这种手法可以使乐队音响具有很大的动态效果,以体现出管弦乐队独特的艺术魅力。

乐队音响增长与收缩的手法,可归纳为两种:乐器递增与递减、音区扩展与收缩。下面分别加以介绍。

当乐队音响增长时,乐器递增的次序为:弦乐——木管——圆号——铜管——打击乐;当乐队音响收缩时,乐器递减的次序为:打击乐——铜管——圆号——木管——弦乐。

除乐器递增与递减外,音乐织体所处音区的扩展与收缩,也可以造成乐队音响的增长与收缩。音区的扩展与收缩有三种形式:一是向两端双向的扩展与收缩;二是向下方的扩展与收缩;三是向上方的扩展与收缩。在这里需要说明的是,音区向两端扩展时,要避免"中空"现象,即中间音区出现的音响空白,这时就要在中空部位填补声部,以使乐队整体的音响效果达到饱满的状态。

9. 乐队齐奏与全奏的配器法则

齐奏是指多个乐器同时演奏同一旋律,有全体乐队齐奏和部分乐器齐奏两种形式。全奏(tutti)也是指全体乐器进行演奏,但织体形态可能是多样和各异的。全奏并不是说乐队中的每一件乐器都要参与演奏,只要是绝大多数乐器同时发响,即构成全奏。

乐队齐奏或全奏,一般都会伴随着强力度,在配器时必须将这种力度条件下的乐队音响平衡性考虑周到,尤其是和弦式的乐队全奏写法,更要注意和弦的分配和配置方式。以西洋管弦乐队为例,和弦式乐队全奏常用以下的处理手法:将铜管乐器分配于和声音域中的中、低部位,再将木管组的和弦至于铜管组的音区之上(大管可重复铜管组的低音声部),至于弦乐组,在配置上就比较灵活,可以覆盖整个和声的音区,也可以部分重复其中的和声声部,或者只重复外声部。这种配置的优点是整个乐队的音响丰满、缜密而具有力度。

总体来说，乐队齐奏与全奏具有大气、饱满的音响效果，但在使用时要把握住"火候"，切不可随意滥用。只有根据音乐表现的需要恰到好处、恰如其分地运用，才能发挥出此种手法所特有的艺术感染力。

习题

1. 运用本章所讲的旋律写作知识，写作单旋律器乐曲和歌曲各一首。
2. 运用本章所讲的曲式、和声以及复调知识，写作一首钢琴曲。
3. 将舒曼的钢琴作品《梦幻曲》改编为双管制的西洋管弦乐作品。

第 5 章 音源音色的特性与运用

5.1 管弦乐类音色的特性与运用

管弦乐类音色包括西洋管弦乐队各种乐器的音色,西洋管弦乐队通常分为弦乐、木管、铜管、打击乐与色彩性乐器四个乐器组。乐队中的各种乐器根据编制又可分为常规编制乐器和非常规编制乐器两种类型。

1. 常规编制乐器
- 弦乐组:小提琴、中提琴、大提琴、低音提琴;
- 木管组:长笛、双簧管、单簧管、大管;
- 铜管组:圆号、小号、长号、大号;
- 打击乐与色彩性乐器组:(有固定音高)定音鼓,(无固定音高)小鼓、大鼓、钹,(色彩乐器)竖琴。

2. 非常规编制乐器
- 木管组:短笛、英国管、萨克斯管等;
- 打击乐与色彩乐器组:(有固定音高)木琴、钟琴,(无固定音高)锣、三角铁、铃鼓、响板,(色彩乐器)钢琴、钢片琴。

管弦乐类音色具有个性突出、融合度高、适应性广、表现力丰富等特点。在长期的音乐历史发展过程中,许多著名作曲家留下了大量的管弦乐队作品,在掌握了各乐器组音色的基本特性之后,这些作品就是进一步学习管弦乐类音色如何运用的最好教材,值得深入了解和研究。

5.1.1 弦乐组音色的特性与运用

弦乐组是管弦乐队中最富表现力的乐器组。弦乐组的音色具有纯净、明亮、柔和的特点,发音比较接近人声,因此常常被作为抒情性和歌唱性旋律的主奏乐器。弦乐组的乐器发音统一,整体性好,与其他乐器组有着良好的融合性,所以也是一个常用的伴奏乐器组。弦乐组还可以通过各种不同演奏技巧的运用来获得更为丰富的音色效果,从而大大拓展了其使用的范围。

1. 小提琴

小提琴(violin)具有音色美、音域宽、力度可控性好、演奏技巧丰富等特点,能适应各种表现内容的需要,在管弦乐队中具有相当重要的地位。

1) 小提琴的音域

小提琴四根琴弦的空弦定音由低到高分别为 g—d^1—a^1—e^2,音域从小字组的 g 至小字四组的 c^4,如图 5-1 所示。

2) 小提琴的音区划分(见图 5-2)和音色特点

图 5-1 小提琴的音域　　　　　　图 5-2 小提琴的音区划分

小提琴低音区的音色丰满、厚实;中音区的音色甜美、柔和;高音区的音色清澈、明朗。

3) 小提琴的运用

小提琴是管弦乐队中担任旋律声部最多的一件乐器,尤其是富于歌唱性和抒情性的旋律更为如此,这是由于小提琴的音色与人声的歌唱比较接近,在抒发情感上具有很强的感染力,因此,许多优美动听、如歌如泣的旋律都交给小提琴来演奏。此外,小提琴技巧丰富的特点使其在演奏轻快跳跃的旋律上也能得心应手。除了旋律声部的演奏任务,小提琴也常与其他弦乐器结合在一起,共同作为伴奏声部。

2. 中提琴

中提琴(viola)是弦乐组的中音乐器,音色柔和但又不乏个性,演奏技巧与小提琴相近,但灵活性不如小提琴,在管弦乐队中主要充当"绿叶"的角色。

1) 中提琴的音域

中提琴的记谱以中音谱表为主,四根琴弦的空弦定音由低到高分别为 c—g—d^1—a^1,音域从小字组的 c 至小字三组的 c^3,如图 5-3 所示。

图 5-3 中提琴的音域　　　　　　图 5-4 中提琴的音区划分

2) 中提琴的音区划分(见图 5-4)和音色特点

中提琴低音区的音色浓厚、深沉;中音区的音色饱满、略带鼻音;高音区的音色柔美,但在靠近极高音处音色显得干枯,缺乏共鸣。

3) 中提琴的运用

中提琴更多是作为中音声部填充的伴奏乐器来使用,但偶尔担任独奏乐器却可获得令人意想不到的效果,中提琴中音区略带鼻音的音色在表现特定性格方面具有其独特的魅力。

3. 大提琴

大提琴(cello)是一件性能优良的低音乐器,其音色宽厚、深沉、华丽,既善于演奏各种抒情如歌的旋律,又是低音声部不可或缺的重要支撑,因此,大提琴是管弦乐队中非常活跃的一名成员。

1) 大提琴的音域

大提琴四根琴弦的空弦定音由低到高分别为 C—G—d—a,刚好比中提琴低一个八度,音域从大字组的 C 至小字二组的 c^2,如图 5-5 所示。

图 5-5　大提琴的音域　　　　图 5-6　大提琴的音区划分

2) 大提琴的音区划分(见图 5-6)和音色特点

大提琴低音区的音色厚重、低沉;中音区的音色柔和、圆润;高音区的音色响亮、华丽,非常适合演奏宽广如歌的旋律。

3) 大提琴的运用

大提琴常与低音提琴结合在一起构成低音声部,但在较轻柔的音乐中,大提琴也常单独承担低音声部的演奏任务。偶尔大提琴也会与中提琴、小提琴结合共同作为伴奏声部。演奏深沉和富于歌唱性的旋律是大提琴的拿手好戏,除了在主调式织体中担任主奏乐器之外,大提琴还常与其他乐器作复调式的配合,其中最常见的是大提琴与小提琴对答式的对比二声部结合。

4. 低音提琴

低音提琴(contrabass)是管弦乐队重要的低音乐器,巨大的体积使其具有很好的共鸣,无论是拉奏或拨奏都可以获得良好的音响效果,能够从低音上为整个管弦乐队提供强有力的支撑。

1) 低音提琴的音域

低音提琴按纯四度定弦,四根琴弦的空弦定音由低到高分别为 E—A—d—g,实际发音比记谱低一个八度,音域从大字组的 E 至小字一组的 a^1,如图 5-7 所示。

2) 低音提琴的音区划分(见图 5-8)和音色特点

低音提琴低音区的音色低沉,发音偏软;中音区的音色厚实、清晰;高音区的音色柔和、发音偏弱。

3) 低音提琴的运用

低音提琴的主要职责是演奏低音,与大提琴作高低八度的结合是较为常见的一种低

图 5-7　低音提琴的音域

图 5-8　低音提琴的音区划分

音写法。由于低音提琴发音比较迟缓,所以不适合演奏速度较快和音符较密的低音声部。为了某种特殊音乐表现的需要,低音提琴有时候也会担任旋律声部的演奏任务。

5. 弦乐组的其他音色

弦乐组通过不同演奏技巧的运用,还可以获得多种具有特色的音色效果,其中较为常用的是弦乐震音与弦乐拨奏。

1) 弦乐震音(tremolo strings)

震音是连续、快速发音所获得的一种声音效果,弦乐震音主要分为碎弓震音和手指震音两种形式。

(1) 碎弓震音:由弦乐器分弓快速演奏单音或双音产生,记谱如图 5-9 所示。

碎弓震音主要起到烘托音乐气氛的作用,高音区的弱奏可以营造出一种宁静、神秘的氛围,而中低音区的强奏则显得激动、兴奋,是制造紧张气氛的有效手段。

(2) 手指震音:由两个音快速交替发音产生,记谱如图 5-10 所示。

手指震音的发音效果与颤音相似,但持续时间通常不如颤音长。与碎弓震音相比,手指震音的音响效果要柔和、暗淡一些,更适合于烘托一种朦胧和飘忽不定的气氛。

图 5-9　碎弓震音

图 5-10　手指震音

2) 弦乐拨奏

拨奏是通过手指拨动琴弦来发音的一种演奏方法,标记为 pizzicato,简写的标记为 Pizz。拨奏可以拨单音,也可以拨双音或和弦。拨奏的音色特点是发音短促、轻巧,音量较小。在音乐表现上,拨奏主要应用在轻快、活泼的音乐片段之中,运用得当,可以获得一种具有个性的特殊音响效果。使用拨奏需要注意的是速度不宜过快,音区不宜过高,此外,织体也不宜过于复杂。

5.1.2　木管组音色的特性与运用

木管组在管弦乐队中以色彩丰富著称,木管组四件常用乐器的音色除了各具特性之外,相互的组合又可得出不同的复合音色,为管弦乐队的音色调度提供了多种多样的可能性。木管组乐器能以独奏或合奏的形式胜任各种类型的旋律声部,此外,木管组乐器还在演奏方法的灵活性和技巧的多样性方面占有一定的优势,可以快速、顺畅地奏出各种音阶、琶音和经过句。

1. 长笛

长笛(flute)音色总的特点是柔和、明亮,具有较好的融合性。在木管组中,长笛是使用频率较高的乐器,无论是旋律和伴奏都能很好地胜任。长笛良好的融合性使其能有更多的机会与别的乐器一起共同演奏旋律,如与双簧管、单簧管、小提琴等乐器的结合都较为常见。

1) 长笛的音域

长笛是 C 调乐器,按实际音高记谱,音域从小字一组的 c^1 至小字四组的 c^4,如图 5-11 所示。

图 5-11　长笛的音域　　　　图 5-12　长笛的音区划分

2) 长笛的音区划分(见图 5-12)和音色特点

长笛的音域分为四个音区,低音区的音色深沉、偏暗,发音较迟钝;中音区的音色柔和、甜美,适合演奏委婉、恬静的旋律;高音区的音色明快、亮丽,适合演奏高亢、悠长的旋律;a^3—c^4 为极高音区,这个区段发音尖锐、紧张,一般只用于强力度的全奏。

3) 长笛的运用

长笛常以单一音色或混合音色的形式演奏旋律,可根据其不同音区的表现特点灵活加以运用。长笛与其他木管乐器结合构成和弦可获得良好的音响效果,是伴奏声部一种比较常见的写法。此外,长笛还经常担任快速的经过句、半音阶、颤音等需要一定技巧的演奏任务。

2. 双簧管

双簧管(oboe)的音色优美、亮丽,个性突出,尤其擅长演奏具有田园风格的抒情旋律。双簧管在演奏的灵活性方面稍逊于长笛和单簧管,因而不适合演奏过快的乐句。尽管音色个性较强,但与其他木管乐器结合构成和弦仍能获得较好的音响效果。

1) 双簧管的音域

双簧管也是 C 调乐器,音域从小字组的 $^\flat b$ 到小字三组的 f^3,如图 5-13 所示。

2) 双簧管的音区划分(见图 5-14)和音色特点

双簧管低音区的音色丰满、粗涩,适合强奏;中音区的音色甜美、圆润,适合演奏田园、牧歌般的旋律;高音区的音色明朗、清脆,适合演奏慢速、气息悠长的旋律;e^3—f^3 为极高音区,乐队很少使用。

图 5-13　双簧管的音域　　　　图 5-14　双簧管的音区划分

3）双簧管的运用

在管弦乐队中，演奏描述田园风光的旋律几乎成为双簧管的专利，除此之外，双簧管也常与其他木管乐器一起作为和声背景。虽然双簧管不适合演奏过快的乐句，但在演奏琶音和各种音型化的乐句方面还是能做到得心应手。

3. 单簧管

单簧管（clarinet）的音色独特、迷人，不同音区有较大差异。演奏上的灵活性与长笛相当，可以轻松地演奏各种音阶、琶音和快速的经过句。此外，单簧管力度的可控性很好，可根据音乐表现的需要将力度从极弱到极强进行变化，是一件适应性很强的木管乐器。

1）单簧管的音域

单簧管属移调乐器，常用的是 bB 调和 A 调单簧管，bB 调单簧管发音比记谱低大二度，记谱音域从小字组的 e 到小字三组的 a^3，如图 5-15 所示。

2）bB 单簧管的音区划分（见图 5-16）和音色特点

bB 单簧管低音区的音色浑厚、圆润，力度可控性好，被称为芦笛音色；中音区的音响柔弱、音色偏暗；高音区的音色清脆、明亮，适合演奏抒情、宽广的旋律；d^3 以上为极高音区，音响尖锐刺耳，很少使用。

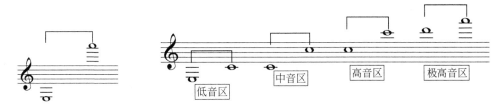

图 5-15　bB 调单簧管的音域　　　　图 5-16　bB 调单簧管的音区划分

3）单簧管的运用

富于个性的音色，以及大幅度变化的力度控制，使单簧管在演奏旋律方面具有很好的适应性。作为伴奏乐器使用时，单簧管的音色也能与其他乐器较好地融合在一起。而演奏分解和弦式的流动音型和华彩性的经过句，更是单簧管的拿手绝活，可见单簧管是木管组中名副其实的"多面手"。

4. 大管

大管（bassoon）是木管组的低音乐器，音色浑厚、优美而富有个性。大管与双簧管同属于硬质音色，音响的融合度虽然稍逊于长笛与单簧管这类软质音色，但大管略带喉音的音色效果，以及富于弹性的断音奏法，却能给人留下深刻的印象。至于其在低音声部上的表现，可以用厚实而不失灵活来加以形容。

1）大管的音域

大管也是 C 调乐器，采用低音谱表或次中音谱表记谱，音域从大字一组的 bB_1 到小字二组的 d^2，如图 5-17 所示。

2）大管的音区划分（见图 5-18）和音色特点

大管低音区的音色坚实、浑厚；中音区的音色柔和、偏暗；高音区的音色优美、富有个性；b^1 以上为极高音区，乐队较少使用。

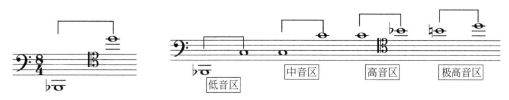

图 5-17　大管的音域　　　　　图 5-18　大管的音区划分

3) 大管的运用

演奏低音声部是大管的主要任务,无论是持续的长音或跳跃的断音都可以完成得非常出色。大管还经常与大提琴演奏同样的低音声部,这两件乐器结合在一起,可以获得 1+1 大于 2 的效果。大管富有个性的音色也经常被用来演奏旋律,特别是与断音奏法相结合,可以取得意想不到的特殊效果。

5.1.3　铜管组音色的特性与运用

铜管组在管弦乐队中被称为力度型乐器组。铜管组乐器发音洪亮,具有强大的震撼力,是乐队强奏和推向高潮必不可少的"武器"。铜管组的音色明朗、厚实,整体融合性很好,因此,整个乐器组结合在一起声音很"抱团",强奏时就像攒起的拳头打出去一样,相当有威力。铜管组乐器有着良好的力度可控性,所以也常常被作为伴奏乐器使用,特别是由圆号构成的和声背景,几乎适用于管弦乐队的任何乐器。

1. 圆号

圆号(french horn)的音色柔和、圆润,具有极好的融合性,是不同乐器组之间很好的"桥梁"。圆号同时也是一件表现力丰富的旋律乐器,在演奏悠长、抒情的旋律时,往往可以展示出其所具有的迷人色彩与独特魅力。

1) 圆号的音域

圆号是移调乐器,常用的是 F 调圆号。圆号的记谱高、低音谱表有所不同,采用高音谱表记谱时实际发音比记谱低纯五度,而采用低音谱表时实际发音则比记谱高纯四度。圆号的实际发音音域从大字一组的 B_1 到小字二组的 f^2,记谱音域从大字一组的 $^\#F_1$ 到小字三组的 c^3,如图 5-19 所示。

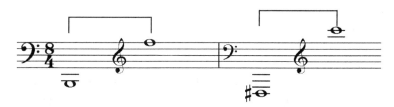

图 5-19　圆号的实际音域及圆号的记谱音域

2) 圆号的音区划分(见图 5-20)和音色特点

圆号低音区的音色比较暗,尤其是最低的几个音发音含糊,很少使用;中音区的音色柔美、圆润,力度控制好,是最常用的音区;高音区的发音较紧张,一般只用于强奏。

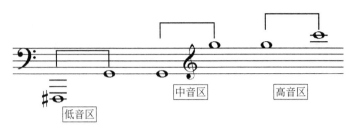

图 5-20　圆号的音区划分(记谱音高)

3) 圆号的运用

圆号无论是演奏旋律或作为和声伴奏都能获得很好的效果,所以在管弦乐队中使用率相当高。圆号除了擅长演奏各种富于歌唱性的旋律,还常常被用来作为号角声或山谷的回音,圆号圆润的音色可以营造出一种空旷的音响效果。三支或四支圆号构成的和声融合度非常好,是乐队和声背景常见的形式,此外,圆号也常与其他管乐器结合在一起,共同构成伴奏声部。

2. 小号

小号(trumpet)发音洪亮,音色辉煌、雄壮,富于穿透力,是铜管组主要的旋律乐器。小号的演奏技巧灵活,可以吹奏快速的吐音,能胜任较复杂的旋律和经过句。加上弱音器的小号可获得一种特殊的音色效果,常被用来作为远方的号角或表现反面的人物形象。

1) 小号的音域

小号是移调乐器,常用的是bB调小号,发音比记谱低大二度,记谱音域从小字组的$^\#$f到小字三组的c^3,如图 5-21 所示。

2) 小号的音区划分(见图 5-22)和音色特点

小号低音区的音色有一定特点,弱奏效果较好;中音区的音色辉煌、雄壮,力度可控性好,是小号的最佳音区;高音区音色嘹亮,但只适合强奏。

图 5-21　小号的记谱音域　　　　　　图 5-22　小号的音区划分(记谱音高)

3) 小号的运用

小号是铜管组主要的旋律乐器,具有威武、雄壮、辉煌等表现性质的旋律几乎都少不了小号的参与。在乐队全奏推向高潮时,小号富于穿透力的音色会表现得非常突出,在这个阶段一定要充分发挥这件乐器的威力和作用。小号与其他铜管乐能很好地结合,共同担任伴奏声部,但要注意力度上的平衡。小号加弱音器如果运用得当,常常可以取得意想不到的特殊效果。

3. 长号

长号(trombone)的音色丰满厚实,音响宏大,强奏时有一种咄咄逼人的震慑感。长

号在铜管组中主要是作为低音乐器,其地位相当于木管组的大管和弦乐组的大提琴,但在制造宏大的音响和庄严的气氛方面,长号则比其他乐器组的"同行"显得更为优秀。

1) 长号的音域

长号按实际音高记谱,音域从大字组的 E 到小字一组的 $^bb^1$,如图 5-23 所示。

2) 长号的音区划分(见图 5-24)和音色特点

长号低音区的音色厚重,强奏具有一定的震憾力;中音区音色壮丽、辉煌,是长号最富表现力的音区;高音区音色明亮,适合强奏。

图 5-23　长号的音域　　　　　图 5-24　长号的音区划分

3) 长号的运用

长号的主要任务是演奏低音声部,其宏大的音响是乐队低音声部强有力的支撑。长号与其他铜管乐器结合构成和声伴奏声部,可以获得丰满厚实的音响。长号辉煌有力的音响演奏具有波澜壮阔和凯旋般气质的旋律时也会获得很好的效果。

4. 大号

大号(tuba)发音浑厚,音色浓重,是管弦乐队重要的低音乐器。大号在铜管组中的作用相当于弦乐组的低音提琴,以担任低音声部为主,这两件乐器厚重的音响是整个乐队低音声部的重要支撑。

1) 大号的音域

乐队常用的是 C 调大号,按实际音高记谱,常用音域从大字一组的 G_1 到小字组的 b,如图5-25 所示。

2) 大号的音区划分(见图 5-26)和音色特点

大号低音区的音色低沉,吹奏时气息消耗大,因此发音较弱;中音区音色厚实、丰满,是大号发音比较好的音区;高音区发音洪亮,有庄重感。

图 5-25　大号的音域　　　　　图 5-26　大号的音区划分

3) 大号的运用

大号主要用于低音声部,特别是在乐队全奏时,更需要大号厚重的音响作为基础。大号担任旋律声部演奏任务的机会不多,但为了某种特殊的需要偶尔露面也会有不俗的表现。

5.1.4 打击乐及色彩性乐器组音色的特性与运用

打击乐及色彩性乐器组在管弦乐队中主要起到烘托气氛和点缀色彩的作用。打击乐器种类众多,一般分为有固定音高和无固定音高两类,在实际运用时既可纯粹演奏无固定音高的节奏组合,也可以演奏有固定音高进行的旋律、低音等,应用范围比较广泛。色彩乐器在管弦乐队中使用得较多的是竖琴、钢琴,这些乐器音响色彩透明、亮丽,恰当的使用可以增加乐队的色彩,这一点在乐队处于非全奏状态时更为明显。

1. 定音鼓

定音鼓(timpani)是管弦乐队主要的打击乐器,在烘托气氛和配合乐队音响增长或消退时起到十分重要的作用。定音鼓的音色深沉、厚实,力度强弱对比大,无论是强奏与弱奏都可以获得很好的音响效果,因此,在音乐表现力方面具有较广的适应性。

1) 定音鼓的音域

在管弦乐队中,定音鼓的数量一般为 3 个或 4 个,并分为大、中、小三种型号。定音鼓采用低音谱表记谱,实际发音比记谱低一个八度,音域为大字组的 F 到小字组的 f,如图 5-27 所示。

图 5-27 定音鼓的音域

2) 定音鼓的运用

定音鼓在演奏方法上分为单击和滚击两种,一般强调节奏时采用单击,烘托气氛时采用滚击,这两种演奏法都可以很好地控制力度,能根据音乐表现的需要做出各种力度变化。定音鼓主要有以下几种用法。

(1) 节奏型低音:定音鼓单击重复其他乐器组低音声部的节奏型,起到加强低音声部的作用。

(2) 持续型低音:定音鼓以滚击的形式演奏低音持续音,这种状态的低音以弱奏为多见,主要起到烘托气氛的作用。

(3) 音响增长或消退的支持:定音鼓以滚击或单击的形式配合乐队音响的增长或消退,可以取得很好的效果,特别是在推向高潮时,定音鼓的加入几乎是必不可少的因素。

(4) 重音强调:定音鼓在节拍重音上的强奏,可以起到强调重音的作用。

2. 小军鼓

小军鼓(tamburo)也称为小鼓,属于无固定音高的打击乐器。小军鼓在管弦乐队中主要的作用是强调节奏和烘托气氛,特有的发音是小军鼓一大特色,加上与各种节奏型贯穿相结合,可以渲染出生动而又令人振奋的音响效果,这一点使其在乐队中具有不可替代的地位。

1) 小军鼓的演奏方法与音色特点

小军鼓的演奏方法分击奏(单击、双击和三击)和滚奏两种类型,击奏通常用于各种节

奏型的演奏,而滚奏主要用于气氛的烘托。小鼓的发音是由鼓皮与背面的钢簧一起震动而产生的,这种声音富有特色和具有很强的穿透力,能够非常生动地营造出行进的步伐、奔驰的骏马、紧张的战斗等具有视觉效果的场面。此外,小军鼓的滚奏在烘托气氛方面也有着独特的作用,其强弱鲜明的力度变化,常常可以制造出具有戏剧性的音响效果。

2) 小军鼓的运用

小军鼓主要通过节奏型的贯穿来衬托各种富有力度和节奏分明的旋律声部,从而获得类似雄壮的步伐、矫健的舞姿,以及急促的奔跑等效果。在乐队推向高潮时,小军鼓适时地加入也可以起到推进和加强的作用。总的来说,小军鼓是一件非常善于"造势"的打击乐器,运用得当,可以获得事半功倍的效果。

3. 竖琴

竖琴(harp)是管弦乐队必备的色彩性乐器。竖琴的音量不大,但音色柔和、优美,有一定的穿透力,在乐队处于较弱音量的状态时,竖琴的出现可以烘托出一种宁静、幽深的意境和气氛,在此背景下引出的旋律声部,常与抒情性或诗意化的表现内容有关。竖琴有时也在全奏中出现,这时主要是通过滑奏来获得一种共鸣的效果。

1) 竖琴的音域

竖琴的音域很宽,所以要采用大谱表记谱,音域从大字一组的 bC_1 到小字四组的 $^bg^4$,如图 5-28 所示。

2) 竖琴的音区划分(见图 5-29)和音色特点

竖琴低音区的音色偏暗,特别是靠近最低音区的几个音略微沙哑,较少使用;中音区音色甜美、柔和,是竖琴的最佳音区;高音区音色明亮,除了靠近最高音区的几个音发声较细弱之外,其他的都是常用音区。

图 5-28　竖琴的音域

图 5-29　竖琴的音区划分

3) 竖琴的运用

竖琴在管弦乐队中主要作为伴奏乐器使用,特别是分解和弦式的伴奏声部是竖琴最为擅长的演奏形式,一些波光粼粼的场景或田园诗般的意境常以此作为背景。此外,滑奏也是竖琴常用的手法,弱奏与强奏都可以获得很好的效果。由于竖琴的音量较弱,所以并不适合作为旋律乐器使用,只是在某种特殊表现需要时,才有可能看到由竖琴独奏的

片段。

4. 钢琴

钢琴（piano）不属于管弦乐队的常备乐器，但由于钢琴音域宽广，音色明亮，演奏技巧灵活多样，所以，在管弦乐队演奏的作品中也常可看到钢琴的身影。钢琴具有较大的音量，这一点使其并不仅仅局限于作为点缀和烘托气氛之用，而是有机会参与到旋律与低音声部的演奏之中，这是钢琴与竖琴这两件常用的色彩性乐器的区别之处。

1）钢琴的音域

钢琴的音域几乎包括了乐音体系的所有音，从最低音大字二组的 A_2 到最高音小字五组的 c^5，如图 5-30 所示。

2）钢琴的音区划分（见图 5-31）和音色特点

图 5-30 钢琴的音域

钢琴的低音区音色低沉、浑厚、共鸣好，但最低的三个音（大字二组）由于发音不够清晰而较少使用；中音区音色明朗、圆润，融合性好；高音区音色清脆、响亮、颗粒性好，但最高的几个音由于发音短促而较少使用。

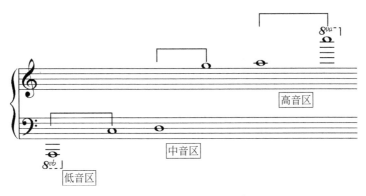

图 5-31 钢琴的音区划分

3）钢琴的运用

钢琴具有音量较大、力度可控性好，演奏技巧灵活多样等优点，在管弦乐队中的运用范围大致有以下几个方面。

（1）演奏伴奏声部：钢琴作为伴奏声部的形式十分多样，可以通过分解式、节奏式、烘托式等多种和声伴奏织体非常灵活地为旋律声部提供支持。

（2）演奏旋律声部：在管弦乐队中，钢琴偶尔也单独演奏旋律声部，但更多的时候是为了加强其他乐器而演奏旋律，这种结合主要是借助钢琴的音量和音色特点突出旋律声部。

（3）通过刮奏烘托气氛：钢琴刮奏的作用类似竖琴的滑奏，主要起到烘托气氛和制造特殊效果的作用，利用钢琴音量较大的优势，有时候大范围的刮奏可以获得较好的效果。

5.2 民乐类音色的特性与运用

民乐类音色包括民族管弦乐队各种乐器的音色。民族管弦乐队也可分为拉弦、吹管、弹拨、打击乐四个乐器组：
- 拉弦组：二胡、中胡、高胡、大革胡、低革胡、板胡、京胡；
- 吹管组：笛子、笙、唢呐、萧、管子、喉管、巴乌；
- 弹拨组：扬琴、琵琶、阮、筝、柳琴、月琴、三弦；
- 打击乐组：鼓类、板类、钹类、锣类。

民乐类音色普遍具有个性突出的特点，大部分乐器在实际运用中既可作为乐队的一员，同时也是很好的独奏乐器。由于民乐队的类型和组合非常多样与灵活，所以常规编制与非常规编制乐器之间的界线并不分明，如在京剧伴奏乐队中，京胡就是一件必不可少的重要乐器。因此，民乐类音色的运用要坚持"音乐风格与音色个性相吻合"的原则，力求做到准确、得当。

5.2.1 拉弦组音色的特性与运用

民族管弦乐队的拉弦组是以二胡为主的一组拉弦乐器。在常规民乐队的拉弦组中，二胡占有的数量最多，其次是中胡。由于历史的原因，民乐队的传统乐器中缺少类似西洋管弦乐队的大提琴和低音提琴这样的低音弦乐器，目前解决的方式有两种：一是采用综合二胡与大提琴特点改革而成的大革胡和低革胡；二是直接引用西洋管弦乐队的大提琴与低音提琴。拉弦组是民族管弦乐队音色最统一的一组乐器，既擅长于演奏抒情性的旋律，也能很好地完成伴奏的任务，是一个适应性较强的乐器组。

1．二胡

二胡（erhu）在民乐队中的地位和作用相当于西洋管弦乐队的小提琴，是拉弦组一件基础性的乐器。二胡的音色柔美，接近人声，加上演奏技巧灵活多样，因此能适应各种类型的旋律。二胡与其他拉弦乐器结合在一起，还可以构成较好的伴奏声部。

1）二胡的音域

二胡由于只有两根弦，所以音域受到一定的限制，合奏的音域从小字一组的 d^1 到小字三组的 d^3 两个八度，独奏时一般可扩展到小字三组的 a^3，如图 5-32 所示。

2）二胡的音区划分（见图 5-33）和音色特点

二胡的低音区声音厚实，音色偏暗；中音区声音柔美，音色明亮；高音区声音纤细，音色略干；极高音区声音发紧，音色尖细。总的来说，中低音区是二胡最好的音区，在这两个区段内，无论是合奏或独奏都可获得理想的声音效果。

图 5-32 二胡的音域

3）二胡的运用

（1）演奏旋律：二胡的音色柔美、圆润，非常适合演奏民族风格浓郁，富于歌唱性的旋律。此外，二胡灵活的技巧使其在演奏欢快流畅的旋律时也能做到得心应手。

（2）演奏伴奏声部：二胡的音色融合性较好，与其他拉弦乐器结合在一起可获得比

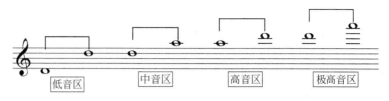

图 5-33 二胡的音区划分

较理想的和声效果,因此也常担任伴奏声部的演奏任务。

(3) 制造特殊演奏效果:通过二胡的滑奏、拨奏、跳弓等技巧,制造出类似鸟叫、骏马飞奔等特殊效果。

2. 中胡

中胡(zhonghu)比二胡稍大一些,演奏技巧与二胡基本一样,但灵活性不如二胡。中胡在民乐队中的地位和作用相当于西洋管弦乐队的中提琴,是拉弦组的中音乐器。

1) 中胡的常用音域与音色特点

中胡的常用音域较窄,只是从小字组的 g 到小字二组的 d^2(见图 5-34),中胡的音域还可以扩展到小字二组的 a^2 甚至更高,但 d^2 以上的音发音纤细,乐队合奏中已经很少使用。中胡的声音饱满,音色略带鼻音,在常用音域内各音发音良好。

图 5-34 中胡的常用音域

2) 中胡的运用

中胡主要担任伴奏声部的中声部,常与二胡、大革胡(或大提琴)共同组成完整的和弦烘托式伴奏织体。为了获得某种具有特色的效果,中胡有时候也会担任旋律的演奏任务。

3. 高胡

高胡(gaohu)原先只是广东音乐的主奏乐器,现在已被作为民乐队拉弦组的高音乐器。高胡的音色清亮,具有一定的穿透力,这在一定程度上弥补了拉弦组高音区音域的不足。

1) 高胡的常用音域与音色特点

高胡的常用音域从小字一组的 g^1 到小字三组的 a^3,虽然往上还可扩展到小字四组的 d^4,但这个区段的声音尖细,仅在独奏中才偶尔用到。在常用音域内,高胡的音色明亮清澈,高低端的差别并不明显。

2) 高胡的运用

高胡主要作为旋律乐器使用,无论是优美如歌,或是活泼跳跃的旋律,采用高胡来演奏都可获得良好的效果。由于高胡的音色穿透力较强,个性比较突出,所以较少用于伴奏声部。

5.2.2 吹管组音色的特性与运用

民族管弦乐队的吹管组乐器以笛子、笙、唢呐为主,这三件乐器在发音方法上分别代表着吹孔、簧片、哨子三种类型的吹管乐器。吹管组乐器的音色各具特点,个性突出,因此

有必要充分了解每件乐器的音色特性,力求做到"扬长避短"。

1. 笛子

笛子(dizi)的音色清脆明亮,具有丰富的表现力,民乐队常用的笛子有梆笛与曲笛之分,两者的音域有所不同,下面分别进行介绍:

1) 梆笛的音域

民乐队常用的是 G 调梆笛,音域从小字一组的 d^1 到小字三组的 g^3,如图 5-35 所示。

2) 梆笛的音区划分(见图 5-36)和音色特点

梆笛的低音区声音略显单薄,不宜强奏;中音区音色明亮,力度可控性好;高音区音色透明、响亮,富于光彩;极高音区发音尖锐刺耳,较少使用。

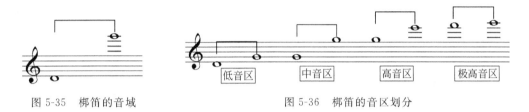

图 5-35　梆笛的音域　　　　图 5-36　梆笛的音区划分

3) 曲笛的音域

民乐队常用的是 D 调曲笛,音域从小字组的 a 到小字三组的 d^3,如图 5-37 所示。

4) 曲笛的音区划分(见图 5-38)和音色特点

曲笛的低音区音色圆润、纯厚;中音区柔和、甜美;高音区明亮、清脆;极高音区发音紧张,较少使用。

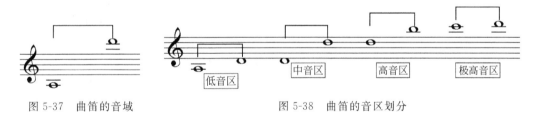

图 5-37　曲笛的音域　　　　图 5-38　曲笛的音区划分

5) 笛子的运用

笛子在民乐队中主要作为旋律乐器使用,由于笛子的演奏技巧灵活多样,因此适合各种表现情绪的旋律。有时候为了烘托活跃的气氛或制造紧张的效果,笛子也演奏一些快速的、固定音型式的伴奏声部。

2. 笙

笙(sheng)是民乐队中音色融合度较好的乐器,在音色调和功能方面类似西洋管弦乐队的圆号。笙的音色甜美、明亮,具有一种簧片发音的特质。笙的演奏技巧灵活多样,通过不同演奏技巧的运用,可以获得多种特殊的音色效果。

1) 笙的音域

笙的种类多样,在民乐队中常用的是高音笙和中音笙,高音笙的音域从小字一组的 a^1 到小字三组的 d^3,中音笙的音域比高音笙低一个八度,从小字组的 a 到小字二组的 d^2,

如图 5-39 所示。

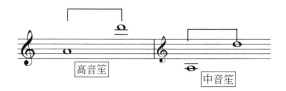

图 5-39　高音笙与中音笙的音域

2）笙的音区划分（见图 5-40）和音色特点

笙的低音区声音较软，音色甜美；中音区声音厚实，音色明亮；高音区声音较纤细，音色清脆。总的来说，笙不同音区音色区别度不是太大，各个音区均可获得较好的音色效果。

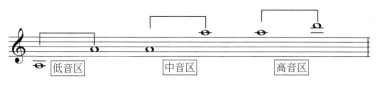

图 5-40　笙的音区划分

3）笙的运用

（1）演奏和声：担任和弦式烘托式伴奏声部是笙的主要任务，除了音色调和的作用之外，还可通过强奏来加厚乐队的音响，帮助乐队推向高潮。

（2）演奏旋律：利用笙所特有的音色效果，将一些轻柔、甜美的旋律交给笙来独奏，可以营造出一种朦胧、恬静的意境。因此，笙在民乐队中也常有演奏旋律的机会。

3. 唢呐

唢呐(suona)发音响亮，声音宏大，是民乐队强奏时必不可少的乐器。唢呐的音色具有较强的个性，不易与其他乐器融合，因此常常作为领奏乐器来使用。唢呐的演奏技巧灵活，能适应各种情绪的表达。

1）唢呐的音域

唢呐的种类也比较多，大致分为高音唢呐、中音唢呐和低音唢呐三种类型，在民乐队中常用的是高音唢呐和中音唢呐，高音唢呐的音域从小字一组的 a^1 到小字三组的 b^3，中音唢呐的音域从小字组的 a 到小字三组的 d^2，如图 5-41 所示。

图 5-41　高音唢呐与中音唢呐的音域

2）唢呐的音区划分（见图 5-42 和图 5-43）和音色特点

高音唢呐的低音区声音厚实,音色略暗;中音区声音刚劲,音色明亮;高音区声音尖细,发音紧张。

图 5-42 高音唢呐的音区划分

图 5-43 中音唢呐的音区划分

中音唢呐的低音区音色雄浑;中音区音色明亮、厚实;高音区略显单薄。

3) 唢呐的运用

唢呐是一件旋律乐器,在民乐队中以演奏旋律为主,无论是热烈欢快、威武雄壮,还是委婉抒情的旋律均能很好地胜任。偶尔唢呐也担任伴奏声部的演奏任务,但往往是在乐队全奏推向高潮时才有此可能。

5.2.3 弹拨组音色的特性与运用

民族管弦乐队的弹拨组乐器以琵琶、扬琴、古筝和阮为主,前三件乐器分别代表着弹拨乐器的三种基本类型。弹拨组的乐器数量众多,音色各具特点,在民乐队中占有重要的分量。

1. 琵琶

琵琶(pipa)的音色清脆明亮,演奏技巧复杂多样,表现力丰富,是弹拨组具有代表性的一件乐器,在民乐队中占有重要的地位。

1) 琵琶的音域

琵琶一般采用大谱表记谱,但有时也根据需要采用高音或低音谱表记谱,音域从大字组的 A 到小字三组的 f^3,如图 5-44 所示。

2) 琵琶的音区划分(见图 5-45)和音色特点

琵琶低音区的音色低沉、厚实;中音区的音色柔和、明亮,是琵琶最好的音区;高音区的音色清脆、结实;极高音区发音紧张,较少使用。

图 5-44 琵琶的音域

3) 琵琶的运用

(1) 演奏旋律:琵琶担任旋律声部的演奏适应面较广,合奏或独奏,强奏或弱奏都可

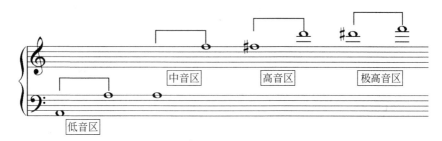

图 5-45 琵琶的音区划分

获得较好的效果。

(2) 担任伴奏声部:琵琶与弹拨组其他乐器结合在一起演奏节奏音型式的伴奏声部是民乐队伴奏声部的经典样式,特别是在轻快活泼的乐曲中运用得更为普遍。

2. 扬琴

扬琴(yangqin)的音色明亮通透,具有较好的共鸣。演奏技法灵活多样,富于个性,双击奏法可连续获得较好的同度、八度或其他度数的音程效果,这是其有别于其他弹拨乐器的独特之处。

1) 扬琴的音域

扬琴采用大谱表或高音谱表记谱,音域从大字组的 G 到小字三组的 g^3,跨越四个八度,如图 5-46 所示。

2) 扬琴的音区划分(见图 5-47)和音色特点

图 5-46 扬琴的音域

扬琴低音区的音色饱满、浑厚,余音较长;中音区的音色柔和、圆润;高音区的音色清脆、明亮;极高音区发音紧张、尖锐。

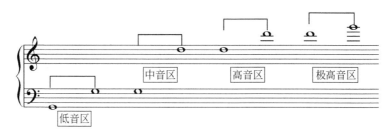

图 5-47 扬琴的音区划分

3) 扬琴的运用

(1) 演奏伴奏声部:扬琴常与弹拨组其他乐器结合在一起演奏节奏音型式的伴奏声部,有时也单独以分解和弦的形式为其他乐器作伴奏。

(2) 演奏旋律:扬琴在民乐队中也常作为旋律乐器使用,除了演奏主旋律,扬琴有时也担任副旋律的演奏任务。

3. 古筝

古筝(guzheng)按五声音阶排列定弦,音色柔美、明亮,演奏技法丰富多样,擅长于各

种音程与和弦的演奏,尤其是大幅度刮奏的效果为其他弹拨乐器所不能企及和比拟。

1) 古筝的音域

古筝与扬琴一样,也有四个八度的音域,通常采用大谱表记谱,音域从大字组的 D 到小字三组的 d^3,如图 5-48 所示。

图 5-48 古筝的音域

2) 古筝的音区划分(见图 5-49)与音色特点

古筝低音区的音色饱满、厚实;中音区的音色明亮、圆润;高音区的音色清脆、纤细。

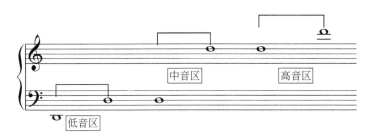

图 5-49 古筝的音区划分

3) 古筝的运用

古筝作为一件民族乐器,更多使用在独奏或重奏中,在民乐队中常被作为特殊性目的来使用,如制造气氛的刮奏、为特定乐器伴奏等,有时也与其他弹拨乐器共同演奏节奏音型式伴奏声部。

4. 阮

阮(ruan)的音色圆润、醇厚,是弹拨组中音色融合度较好的伴奏乐器。民乐队常用的是中阮和大阮,两者在音区上的衔接拉宽了阮的总音域。

1) 阮的音域

中阮和大阮的记谱比较灵活,可根据音区的不同分别采用低、中、高音谱表记谱,中阮的音域从大字组的 G 到小字三组的 c^3;大阮的音域从大字组的 C 到小字二组的 e^2,如图 5-50 所示。

图 5-50 阮的音域

2) 中阮的音区划分

中阮的音区划分如图 5-51 所示。

3) 大阮的音区划分

大阮的音区划分如图 5-52 所示。

图 5-51　中阮的音区划分

图 5-52　大阮的音区划分

4）阮的音色特点

阮的低音区音色低沉、浑厚；中音区圆润、柔美；高音区明亮、但极高音区发音比较紧张。

5）阮的运用

（1）中阮的运用。

中阮是民乐队中性能优良的中音乐器，主要作为伴奏乐器使用，与其他弹拨乐器或中胡结合在一起演奏伴奏声部可获得很好的效果。

（2）大阮的运用。

大阮是弹拨组的低音乐器，与大革胡等低音乐器一起共同担任民乐队的低音声部。

5.2.4　打击乐组音色的特性与运用

民族管弦乐队的打击乐组乐器种类繁多，而且极富民族特色，是渲染和烘托气氛必不可少的一组乐器。这些乐器根据材质大致可分为皮革、响铜和响板三大类，下面分别进行介绍。

1. 皮革类

皮革类打击乐器有数十种之多，民乐队常用的有大鼓、小鼓、板鼓等。

1）大鼓

大鼓的音色深沉、厚实，音响具有一定的震撼力，尤其是乐队强奏和推向高潮时，大鼓的滚奏是渲染气氛很好的手段，而且大鼓滚奏的力度可以在较大幅度范围内调节和控制，这就为不同音乐情绪的烘托提供了更多的可能性。

2）小鼓

小鼓的音色清脆、结实，富于弹性，也是民乐队渲染气氛的一件"利器"。小鼓的滚奏强时紧张热烈，弱时灵活轻巧，具有较强的表现力。

3）板鼓

板鼓是戏剧锣鼓必不可少的打击乐器。板鼓的音色坚实、短促，快速的强滚奏可以渲染出紧张、激烈的气氛，板鼓的鼓点在戏剧锣鼓中常常起到带领和指挥其他打击乐器的作用。

2．响铜类

响铜类打击乐器包括锣和钹两个种类的乐器，其共同特点是发音响亮，声音具有较强的穿透力。民乐队常用的响铜类乐器有大锣、小锣、大钹（大镲）、小钹（小镲）等。

1）大锣

大锣的音色低沉、洪亮，强奏可发出雷鸣般的音响。大锣的不同演奏方法和力度的变化可以烘托出不同的气氛，如震音奏法常用于紧张、急促的情绪渲染，而其不加止音的弱奏常常可以营造出一种幽深、空旷的意境。

2）小锣

小锣的音色清脆、响亮，具有较强的穿透力。小锣透亮的音色使其成为欢快、热烈的打击乐节奏组合中不可或缺的一名成员，此外，小锣单独"亮相"时，常与一些轻松、诙谐的音乐表现内容相关。

3）大钹（大镲）

大钹的音色与演奏方法和力度密切相关，两面钹对击（平击）强奏可获得一种辉煌、庄严的音响效果，而槌击强奏则如炸雷一般强烈，此外，还有闷击、磨击、边击等奏法，可发出各种各样的音响，能满足不同音乐表现的需要。

4）小钹（小镲）

小钹的音色明亮、清脆，在乐队中常与小锣结合在一起，用于轻快、热烈、喜悦等音乐情绪的表达。

3．响板类

响板类打击乐器在打击乐组中所占数量不多，常用的有木鱼、南梆子等。

1）木鱼

木鱼的音色清脆、结实，常与其他打击乐器组合成一定的节奏型，渲染轻快热烈的气氛。木鱼也可单独为旋律声部作伴奏，这种状态的声部组合通常给人一种清新、明快的感觉。木鱼还常用于模仿马蹄声，其力度的变化可营造出距离远近的空间感。

2）南梆子

南梆子的音色比木鱼稍微低沉一些，在乐队中的应用以强调节奏为主，而且常常是击在强拍上，起到一种突出节拍重音的作用。

5.3 电子类音色的特性与运用

电子类音色的音响效果丰富而奇妙，音色各异，种类繁多，表现力强大而丰富。与传统乐器的音色相比，电子类音色的可调节性更大一些，比如通过调整音色的包络、滤波、振荡器等参数，使音色特性得以改变，从而得到更符合音乐表现需要的音响效果。在大多数情况下，预置的电子音色，本身已经添加了丰富的效果器，如混响、延迟、颤音、声像、起释

时间、音色明暗度等,可以直接调用。

如果从电子音色在乐曲中所担当的角色来分类,可将其大致划分为旋律类音色、背景类音色、效果类音色和打击乐音色4种类型。此种划分方法可以帮助我们在选择音色时,能够有一个比较清晰的思路,从而快速、准确地选择并使用音色。

在乐曲编配中,可以将电子类音色与传统乐器音色共同使用,也可以完全使用电子类音色。需要注意的是,使用多种电子音色,整体音响的融合性、音乐运动中的层次感、清晰度等问题,都要做充分考虑。

在诸多的计算机音源中,德国 Steinberg 公司的 Hypersonic 插件音源,以其丰富的音色、出众的音质、强大的功能,赢得了众多音乐制作者的青睐,成为 VSTi 综合音源中的佼佼者。下面也将主要以此音源为例进行讲解。

5.3.1 旋律类音色的特性与运用

选用电子类音色担当旋律时,首先要明确这一点:并不是所有的音色都适合演奏旋律,因为有些电子音色就是为铺垫和音效而设计的。因此在使用前,要对每一个音色的特性有所了解,才可能达到"下笔如有神"的境界。也许有人会问:电子音色又不像传统乐器音色那样分组明确,音色种类多种多样,怎么去选择呢?其实目前的硬件音源及软件音源,在建立音色目录时,都会根据每个音色的特征进行分组,以方便使用者快速地查找和调用。例如 Hypersonic 音源中,要想选择一个合唱音色,在音色列表窗中找到 Vocal 音色组(见图 5-53),即可选择所需要的音色。

图 5-53　Hypersonic 音源中的 Vocal 音色组

鉴于电子音色种类繁多,不能一一举例的情况,下面以三类比较有代表性的音色——颗粒性音色、线条性音色及复合性音色为例进行讲解。

电子音色中的颗粒性音色,一般具有以下特征:音头(Attack time)明显,衰减时间(Decay time)、持续水平(Sustain level)以及释音时间(Release time)有一定的维持量,音

响较为饱满,清晰度及穿透力较好。适当辅以延音踏板(或 64 号控制器),能更加体现出此种音色的独特魅力。

图 5-54 所示的是颗粒性音色演奏旋律的谱例,选用了 Hypersonic 音源中的 Dyno chorus 音色,此音色与下面三个烘托声部既形成鲜明对比,在织体写法上又形成一个相互融合的整体。

图 5-54　颗粒性音色演奏旋律的谱例

电子音色中的线条性音色,其特点表现为发音持续、连贯,力度较均匀,擅长演奏抒情气息的音乐。如果适当地配以颤音调制轮(或 1 号控制器)、7 号控制器以及 11 号控制器等,就会产生更加生动和细腻的音响效果。

图 5-55 所示的是线条性音色演奏主旋律的谱例,音色选用的是 Hypersonic 音源中的 Gregorain waves。

在图 5-55 所示的谱例中,除了主旋律外,副旋律也选用的是线条性音色(Synth Strings),这两种音色虽说都具有连贯、绵长的发音,但在音色个性、音区、旋律气息等方面又形成一定对比,因此结合在一起时显得很协调、很融洽。

在电子音色中,一种音色中包括多种音色因子或音响元素,可称为复合性音色。这里所讲的复合性音色,与传统乐器法中"复合音色"的概念还有所不同,传统乐器法中"复合音色"是指不同乐器结合在一起所产生的乐队音色,而电子音色中的复合性音色单指一种音色。

电子音色中的复合性音色,在音色合成方式上非常灵活和多样。比如像下面的一些音色合成方式,就是电子音色所特有的:传统乐器音色与电子乐器音色的复合、颗粒性音色与线条性音色的复合、乐音与音效的复合、不同音高音色的复合等。

图 5-56 所示的就是一个复合性音色奏主旋律的谱例。该例中,主旋律由 Hypersonic 音源中的 Koto+Shamisen+Pad 音色担任,这个音色由 3 种音色元素构成,音头具有弹拨乐器坚硬、饱满的音色特征,紧跟其后的是一个绵长而柔美的音尾,这几种音色元素结合在一起,可谓刚柔相济,很有特点。除了主旋律外,该谱例中的和声声部也使用了 Hypersonic 音源中的一个复合音色 Sweeping Pad+Bells,该音色所示气息宽广、亮度适中、音响饱满而不张扬,因此能够很好地衬托出 Koto+Shamisen+Pad 音色。两个音色结合在一起,共同营造出一种浪漫迷人,且富于异国情调的音乐意境。

图 5-55　线条性音色演奏旋律的谱例

图 5-56　复合性音色演奏旋律的谱例

在使用传统乐器时,音区的运用有很大讲究,例如,每个乐器都有其最佳的表现音区,音区处理不好,音乐就会黯然失色。电子音色因为没有具体的乐器形制,相比而言音区的概念和限制就自由多了。图 5-57 所示的谱例中,合成贝司音色完全跳出了低音区,在中

高音区演奏旋律,这种"反其道而行之"的做法,却获得了一种别具一格的良好效果。

图 5-57　合成贝司演奏旋律的谱例

在选用电子音色做旋律时,要以清晰、突出、个性鲜明为原则。同时要考虑音乐的意境、情绪和风格等因素。在歌曲作品中,电子音色除了可以在前奏、间奏、尾奏中担当旋律外,还可以担当副旋律以及填充、呼应、经过性的旋律短句等。纯音乐作品中,主旋律可选用一、两种个性鲜明的电子音色来担当,音色种类及变换不可过多、过频,否则会给人造成松散、混乱的印象。

为旋律选择音色时,还可以将传统乐器音色与电子音色一起使用,比如将不同音色安排在不同的段落位置上;或一个演奏旋律,一个演奏副旋律;或是两种音色一起演奏旋律。这时,要注意把握好音色间对比、互补与融合的关系,整体音响要以自然、协调为准则。

5.3.2　背景类音色的特性与运用

在电子音色中,有很多音色是专为做背景而设计的,如 Hypersonic 音源中的 Soft Pad、Bright Pads、Moving Pads 中的许多音色。背景类音色所具有的"朦胧缥缈、似有似无"等音响特点,可以很好地软化过于生硬的电子乐器音色,使得音乐的整体音响更趋融合、稳定和丰满,这也正是此类音色运用的妙处之所在。下面选取 Hypersonic 音源中几个比较有特点的背景音色加以介绍。

(1) Mega Pad:发音悠远而绵长,音头略带滑音,后尾音音量均衡,声像稳定。此音色演奏传统的三和弦效果并不理想,但如果演奏高位叠置或非三度叠置的和弦时,却能表现出特别的意境,请看图 5-58 所示的谱例。

图 5-58　Mega Pad 音色应用的谱例

为了充分发挥该音色的背景和铺垫作用,和声进行中前后和弦的共同音应该保持住,这样才能使该声部保持气息贯通。

(2) Long Sweep:音头迟缓,发音绵长,气息宽广,音色有明暗变化,有少许声像摆动,犹如风声或是气流的蠕动。该音色整体音响虽然平稳悠长,但却静中有动,给人以动态感。使用该音色时应注意:音符时值要尽量地长,和弦变换不要太大,以使其音色中的每一个细节充分展示出来。

图 5-59 所示的是 Long Sweep 音色应用的谱例,在其背景的衬托之下,Tinker Bells

以其清脆、透亮的音质与之相配,充分展现了电子音色的独特魅力。

图 5-59　Long Sweep 音色应用的谱例

（3）Fat Analog Pad：发音绵长,力度均匀,声像平衡,音色明暗度适中。音高采用八度叠加的形式,兼有弦乐与管乐器的音色特点,因此音响较为浑厚。此音色做背景用时,低音及中音区效果好,越往高音区效果越差。

图 5-60 所示的是 Fat Analog Pad 音色应用的谱例,请注意音区的安排以及声部在运动中产生的旋律线条感。

图 5-60　Fat Analog Pad 音色应用的谱例

（4）Rhythmic Pad：音头较强、较短,后尾音绵长并产生节奏律动,犹如吉他演奏的节奏音型,其音型大致为图 5-61 所示。该音色在持续过程中有强弱变化,声像有摆动感。

图 5-61　Rhythmic Pad 音色中的节奏律动

图 5-62 是 Rhythmic Pad 音色应用的一个谱例,在该音色的铺垫之下,加入了由 Spectorbellz 音色演奏的主旋律,虽然未加其他衬托声部,音响效果却显得丰富而动感十足。

图 5-62　Rhythmic Pad 音色应用的谱例

在主调音乐织体中,背景类音色一般是以持续长音的形态出现,并且主要担当和声或低音声部,不适合演奏旋律声部。在乐曲编配中,背景类音色往往不是单独出现,而是和一些具有流动性、颗粒性的音色(如钢琴、吉他、竖琴等)配合起来使用,从而形成丰富的和声层次,关于这点,第 7 章中将会做进一步阐述。

5.3.3　效果类音色的特性与运用

在电子音色中,效果音色也占有着重要的一席之地。这些音效包括了自然界中的各种声音,如雷电风雨、蛙声鸟鸣、大炮飞机、笑声掌声等,甚至是非自然界的声音,如鬼怪声、宇宙音等,应有尽有。在计算机音乐制作及创作中,了解并恰当使用一些效果音色,无疑会给音乐注入几分新的生机和乐趣。另外,一些特定内容和题材的音乐作品(如神话题材、动漫音乐等),就必须考虑使用效果类音色。

以 Hypersonic 音源为例,在 Synth FX 以及 Sound FX 音色组中,就包含多种音效类音色,如电波声、风声、宇宙音、汽车声、笑声、掌声、电话铃声等,下面从中选取几种常用的音效音色加以介绍。

(1) Wind Atmos:风声效果音色,无乐音音高,无明显力度响应,不同 MIDI 键位有声音粗细变化。在长时值的情况下,有声像的摆动以及音量强弱的变化,使用时要掌握好音高、音长、发音数,才能产生逼真的效果。图 5-63 所示的就是该音色应用的谱例,模拟风声由弱到强、由强渐弱的效果。

图 5-63　Wind Atmos 音色应用的谱例

(2) Tension：无乐音音高，力度响应明显，MIDI 键位有声音高低变化。在相对稳定的持续音背景上，有金属回馈声，高频成分中有类似鸽哨、教堂钟声的颤动。

图 5-64 所示的是 Tension 音色应用的谱例，利用不同力度、不同音区的对比，表现了一种诡秘、怪诞的情境。

图 5-64　Tension 音色应用的谱例

(3) Applause：掌声效果音色，无乐音音高，力度响应较明显，不同的 MIDI 键位会产生不同的掌声高低变化。在保持一定时值的情况下，音头较为稀疏的掌声会逐渐加大、加浓，再加上左右声像的分配与处理，效果十分逼真。

在 Hypersonic 音源中有 Small Applause 和 Large Applause 之分，前者掌声比较稀疏，模拟的是小场合中的掌声效果。如果想要"雷鸣般的掌声"，则应该选择后者。

使用该音色时，对音高无要求，但要注意发音数以及音长的把握，每个音的前后要连接起来；否则会造成断断续续的声音，达不到想要的效果。为了清晰地展示 Applause 音色的运用技巧，可以在 Cubase 的主窗口中观察该音色的使用情况（见图 5-65）。

图 5-65　在 Cubase 的主窗口中展示 Applause 音色的运用技巧

在图 5-65 所示的片段中，掌声效果放在第四个 MIDI 轨中，模拟的是一曲即将奏完之时，观众报以热烈掌声的效果。从该音轨 MIDI 信息条可以看到，掌声声部的音由少到多，再由多逐渐减少，并且有个别音保持长音持续。这就是 Applause 音色最典型、最常规的用法。

(4) Cave Drips：滴水声音效。无乐音音高，力度响应较明显，MIDI 键位音高变化

大,左右声像宽广、细腻,空间感明显,音色的自然混响恰到好处。

该音色有两种用法,第一种为单键位用法(见图 5-66),可以表现细小的岩洞滴水声。

图 5-66　Cave Drips 音色单键位用法

第二种为多键位用法,如果将多个键位同时按下,就像弹奏柱式和弦那样(图 5-67(a)所示),可以表现比较壮观的、持续的流水声;如果将 MIDI 键位依次按下,就像演奏琶音那样(图 5-67(b)所示),可以营造流水由远到近、由少到多的效果。

(a) 柱式和弦用法　　　　　　　　　　(b) 琶音用法

图 5-67　两种 Cave Drips 音色多键位用法

Cave Drips 音色如果和鸟鸣、蛙声等效果音色配合使用,则更能营造出田野、山林、溪谷等自然环境的气氛。

5.3.4　打击乐音色的特性与运用

在电子音乐中,打击乐占有着重要的地位,花力气去熟悉和研究音源中各种打击乐音色的特性,对于创作电子音乐风格的作品来说,是十分有必要的。

目前计算机音乐中使用的打击乐音源种类繁多,且具有很好的品质。许多音乐制作软件本身也附带有打击乐音源,如 Cubase/Nuendo 中的 LM-7,就是一款很不错的鼓音源。

在 Hypersonic 音源中,打击乐音色种类齐全、音质上乘,可以满足不同风格音乐制作的要求。在该音源的音色列表中,Natural Drums、Natural Percussion、Contemporary

Kits、Contemporary Percussion、Drum Menus、Drum Loops、Percussive 等就是打击乐音色组（如图 5-68 所示），每组中均包含着众多的打击乐音色。下面就以上这几个音色组为例，扼要进行讲解。

（1）Natural Drums：此组中包含的是常规的大打音色，所谓大打，是指大鼓、军鼓、吊镲、桶鼓等音色。这些音色一般具有音量大、动态性强的特点，是各种曲风的音乐中不可或缺的音色成分。

Natural Drums 音色组中包含十多种大打音色，MIDI 音组键码从 bB0—$A2$ 为有效音域（如图 5-69 中的箭头所示），相当于乐理音组中的大字一组的 bB—小字组的 a，超过此音域就不会有声音发响。

图 5-68　Hypersonic 音源中的打击乐音色组

图 5-69　大打音色的有效 MIDI 键码

使用 Natural Drums 音色组中的大打音色时，可以根据不同的音乐风格有针对性地选择音色。例如爵士风格的作品，就适合选用其中的 Jazz Drums 音色；而对于迪斯科风格的音乐，选用 Disco Drums 音色就比较适合。

（2）Natural Percussion：此组中包含的是一些常规的小打音色，即梆子、牛铃、沙球、铃鼓、三角铁等打击乐音色。小打乐器音色在音量上不如大打音色，音质一般都比较纤细，适合用在风格性较强的音乐中。

该组中小打音色的 MIDI 音组键码从 bB2—bE5 为有效音域（如图 5-70 中的箭头所示），相当于乐理音组中的小字组的 bb—小字三组的 be，超过此音域不发声。

（3）Contemporary Kits：该组中包含的是一些流行舞曲所使用的打击乐音色，大部分音色同 Natural Drums 音色组一样，有效音域为 MIDI 音组键码 bB0—$A2$，以大打音色为主。

图 5-70　小打音色的有效 MIDI 音组键码

Contemporary Kits 组中每一类音色都具有很鲜明的个性特点,音响效果澎湃而激烈,在使用前,适当了解这些舞曲的相关知识,对于创作和编配工作是很有帮助的。例如 Hip Hop Amerian 音色,是产生于美国的街舞音乐,使用时可适当加入一些打碟的音响效果,则会更加引人入胜。House Kit 是一种广为流传的歌舞厅风格的音乐;Techno Kit 为美国的工业舞曲音乐;Trance Kit 为德国的迷幻音乐……。

(4) Contemporary Percussion:该组实际上是 Contemporary Kits 组的延续,包含的是以小打为主的打击乐音色,有效音域为 MIDI 音组键码的 $^bB2—^bE5$。该组内的音色除了与 Contemporary Kits 中的大打音色配合使用外,也可以单独使用。

(5) Drum Menus:与其他打击乐音色组相比,该组中的打击乐音色不是很多,主要包括一些常用打击乐音色的组合形式,如 Kicks + Snares(大鼓+军鼓)、Clap + Tamb + Cow Menu(击掌+铃鼓+牛铃)等;还有就是一些同类型打击乐音色的分组,如 HiHats Menu(踩镲组)、Toms Menu(桶鼓组)、Cymbals Menu(吊镲组)等。由于该组中所包含的是一些特定的打击音色,因此不是所有的 MIDI 键位都能够发出声音,使用时要参考通用 MIDI 标准中打击乐音色键位的排列顺序。例如,当选用 Clap + Tamb + Cow Menu(击掌+铃鼓+牛铃)音色时,只有 bE1、bG2、bA2 这三个 MIDI 键码发声(相当于乐理音组中的大字组 bE、小字组 bg 和 ba),如图 5-71 所示。

图 5-71 Clap+Tamb+Cow Menu 音色的有效 MIDI 键码

(6) Drum Loops:该组中包含了大量风格各异的打击乐 Loop 素材,具有很强的实用性。所谓 Loop,就是指音型或节奏型反复循环的素材,有音频 Loop 和 MIDI Loop 之分,这里所讲的是 MIDI Loop。在制作流行、舞曲风格的音乐时,Loop 素材可以大显身手,为创作和制作带来极大的方便。

Drum Loops 组中的所有打击乐音色,其 Loop 的 MIDI 键码定义为 F2—G8,在图 5-72 中,合成器键盘上箭头所示的为有效音域范围。

图 5-72 Drum Loops 组中 Loop 的有效 MIDI 键码

使用 Loop 类音色时需注意,音长要填满整个小节;否则就达不到 Loop 应有的效果。

(7) Percussive:该组其实是一个包罗万象的音色组,其中既有非乐音的打击乐音色,如 Windchimes(风铃)、Cowbell(牛铃)等;也有一些有音高的打击乐音色,如 Timpani(定音鼓)、Percy Breath 等。除此之外,还有一些用于音频设备测试或是用来制作特殊音

响效果的音响元素,如 Pink Noise(粉红噪声)、White Noise(白噪声)等。

以上简要介绍 Hypersonic 音源中的打击乐音色组。考虑到 MIDI 音乐制作和 MIDI 作品回放中,GM 格式的打击乐音色所具有的兼容性及实用性,Hypersonic 音源中还收录了 GM 打击乐音色,这些音色的排列也与 GM 标准中打击乐音色键位的分配完全一致。关于 GM 打击乐音色的键位分配,可参考 Cubase 软件中的 Drum Editor(鼓编辑窗)。

GM 打击乐音色的有效 MIDI 键码为 A—C5,如图 5-73 所示。

图 5-73　GM 打击乐音色的有效 MIDI 键码

习题

1. 分析由贺绿汀作曲的管弦乐作品《森吉德马》。
2. 分析由刘铁山、茅源作曲,彭修文编配的民族管弦乐作品《瑶族舞曲》。
3. 使用 Hypersonic 插件音源,制作一首 MIDI 作品。

第 6 章 音乐织体的类型与运用

6.1 音乐织体概述

织体的定义目前有广义和狭义两种不同的解释。广义的解释是：音乐结构中声部的组织形式叫做织体；狭义的解释是：音乐结构中多声部的组织形式叫做织体。这两种解释只有一字之差，但却有较大的区别，前者包含了单声部和多声部两种类别，而后者只包含多声部。从织体这个词本身的词义来说，应该包含有纵横组合的意思，而单声部的运动无论从和声或复调的角度看，都只是有横向的运动，只有两个以上的声部纵向组合，才有可能产生和声与复调意义上的纵向关系。因此，狭义的解释更接近织体应有的原义，也更符合音乐织体在音乐结构中所表现出来的实际形态。

根据狭义定义所限定的范围，音乐织体可分为主调式织体和复调式织体两种基本类型，此外，还有将主调式织体和复调式织体这两种基本类型结合起来的综合式织体。主调式织体是指以一个声部为主，其他声部处于伴奏和辅助地位的一种多声部组织形式。复调式织体是指各自具有相对独立性的两个或两个以上的声部相互结合的一种多声部组织形式。综合式织体是主调式织体和复调式织体在纵向同时出现的一种多声部组织形式，比较常见的是在主调式织体中穿插出现复调式织体的片段。相对来说，综合式织体在声部较多的交响曲和协奏曲中出现的比例要高一些，而在其他体裁的乐曲中并不常见。

织体作为多声部的组织形式，在音乐结构空间形态的构成中起到决定性的作用，不同的形态产生不同的音响，不同的音响又反映着不同的音乐情绪。可以这样说，只有了解和掌握了织体的形态和写作特点，才有可能真正利用多声部的手段去表达更加丰富的音乐形象。

6.2 主调音乐织体

主调音乐织体由三个基本层次构成：旋律声部层、伴奏声部层和低音声部层。这三个层次在组合时，可能三个层次都完整出现，也可能只有其中两个层次，实际作品中大多数主调式织体都包含有这三个基本层次。值得提醒的是，层与声部是既有联系又有区别的两个概念，有时候三层就是三个声部，有时候一层里面就包含有多个声部，特别是伴奏声部层，由多个声部组成的情况很普遍。

6.2.1 旋律声部层

旋律声部出现的位置大多数在高音声部,有时候也可能出现在内声部与低音声部。旋律声部不管出现在什么位置,都应该保持其突出的地位,这是处理旋律声部与其他声部关系的一个基本原则。旋律声部的形态大致可分为以下两种类型:

1. 不带依附声部的旋律

没有其他声部与其同节奏运动的旋律称为不带依附声部的旋律,这是主调式音乐织体中最多见的一种旋律声部形态。这种类型的特点是旋律独立性较强,与其他声部结合时比较容易突出旋律声部。黄虎威的钢琴曲《欢乐的牧童》就是一个比较典型的例子(见图 6-1)。

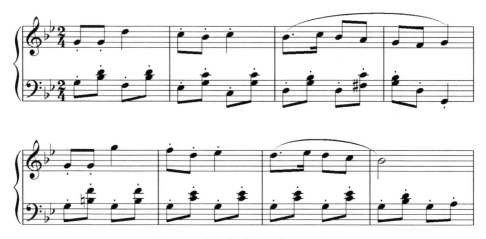

图 6-1 黄虎威《欢乐的牧童》片段

图 6-1 中,旋律声部非常清晰的出现在高音声部,在其下方的是一个节奏式的伴奏声部,两者层次分明,但又有机的结合在一起。

2. 带依附声部的旋律

在八度以内带有其他声部同节奏运动的旋律称为带依附声部的旋律,这种旋律形态在主调式音乐织体中也普遍存在,其特点是音响比较浓厚,和声效果明显。如叶露生《蓝花花的故事》变奏曲的第六变奏"反抗"(见图 6-2)。

在图 6-2 所示的例子中,处在高音声部的是依附着同节奏衬托声部的旋律声部,在其下方还有一个低八度重复的伴奏声部,音响十分厚实、响亮,很好地表达了一种强烈的情绪。

6.2.2 和声伴奏声部层

和声伴奏声部层的形态极其多样,归纳起来大致可分为四种基本类型:

1. 烘托式伴奏声部

烘托式伴奏声部常用于比较舒缓的音乐当中,其作用是在突出主旋律的同时使整个音响更加丰满、温润。常见的有以下几种形式。

图 6-2 叶露生《蓝花花的故事》片段

1)和弦烘托式

图 6-3 所示的是王建中《翻身道情》的乐谱片段,是一个比较典型的和弦烘托式伴奏声部的例子,伴奏声部以和弦的形式烘托着处于高音声部的主旋律,这种类型的伴奏声部常用于一些抒情性或叙事性的音乐之中。

图 6-3 王建中《翻身道情》片段

2)琶音烘托式

图 6-4 所示的是桑桐的《春风竹笛》乐谱片段,采用琶音的形式烘托旋律声部,在这个

例子中,琶音所形成的共鸣使高音区的旋律更加清澈、透明,这正是曲作者所追求的竹笛吹奏般的效果。

图 6-4　桑桐《春风竹笛》片段

3) 震音烘托式

图 6-5 所示的是汪立三《叙事曲》的乐谱片段,该例子采用震音来烘托旋律声部,这种写法的伴奏声部比较适合表现低沉、压抑或躁动不安等情绪的音乐。

图 6-5　汪立三《叙事曲》片段

2. 节奏式伴奏声部

节奏式伴奏声部是以某种节奏型为基础构成的伴奏声部,与特定的体裁与风格有密切的联系,常用于流畅明快、强调节奏的乐曲之中,如以下几种具有代表性的节奏式伴奏类型。

1) 进行曲节奏

图 6-6 所示的比才《斗牛士之歌》的乐谱片段,是以进行曲节奏为基础构成的伴奏声部,铿锵有力的节奏很好地表现了斗牛士步入斗牛场时那种英姿勃发的形象。

2) 圆舞曲节奏

图 6-7 所示的是肖斯塔科维奇《抒情圆舞曲》乐谱片段,是一首典型的圆舞曲风格的乐曲。圆舞曲节奏型应用得非常普遍,作为圆舞曲基本的伴奏形态,这样的伴奏声部可以应用于各种速度的圆舞曲之中。

3) 弱起节奏

图 6-8 所示的是桑桐《舞曲》的乐谱片段,弱起节奏伴奏声部与上方的旋律声部结合

图 6-6　比才《斗牛士之歌》片段

图 6-7　肖斯塔科维奇《抒情圆舞曲》片段

得非常紧密,加上跳音奏法的配合,音乐显得更为活泼、跳跃。

图 6-8　桑桐《舞曲》片段

4）切分节奏

图 6-9 所示的是刘福安的《采茶扑蝶》乐谱片段，同样是轻快活泼的旋律，但配以切分节奏的伴奏声部则在轻快活泼的基础上增加了一分俏皮的感觉。

图 6-9　刘福安《采茶扑蝶》片段

3．分解式伴奏声部

分解式伴奏声部是在分解和弦基础上加以各种变化所构成的伴奏声部，其特征是强调伴奏声部的流动性，因此大多数分解式伴奏声部都与抒情性的音乐表现相关联，如图 6-10 所示的谱例。

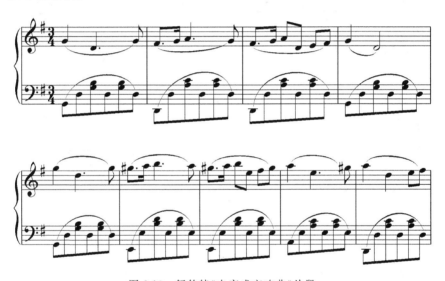

图 6-10　舒伯特《未完成交响曲》片段

图 6-10 所示是舒伯特《未完成交响曲》的乐谱片段，三拍子的抒情性旋律，配以分解和弦式的伴奏声部，既保持了圆舞曲节奏的特点，又体现出旋律本身的抒情性特征。

有时候分解式伴奏声部也应用于轻快跳跃的乐曲之中，图 6-11 所示的李重光《舞曲》乐谱片段。

图 6-11 所示的是一段舞曲性音乐，单音的分解式伴奏声部非常适合于这种轻盈跳跃的旋律。

4．综合式伴奏声部

综合式伴奏声部由上述三种基本类型中的两种或三种进行纵向组合所构成，常见的有以下几种组合。

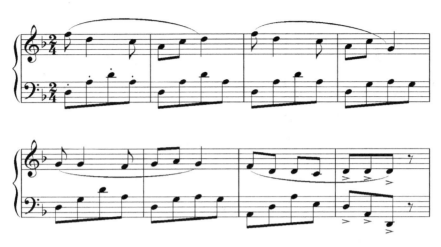

图 6-11　李重光《舞曲》片段

1) 烘托式＋分解式

图 6-12 所示的是王建中《托卡塔》的乐谱片段,主旋律隐伏于分解式伴奏声部之中,其下方还有琶音与和弦混合在一起的烘托式伴奏声部,这种综合式的伴奏声部音响效果较为丰富多彩,适合于表现更为多样的音乐情绪。

图 6-12　王建中《托卡塔》片段

2) 烘托式＋节奏式

图 6-13 所示的是杜鸣心《军民一家亲》的乐谱片段,伴奏声部由和弦烘托式和节奏式两个层次组成,其中还穿插有呼应式的琶音与和弦,这种层次分明的综合式伴奏声部应用得也较为普遍。

图 6-13　杜鸣心《军民一家亲》片段

6.2.3　低音声部层

低音声部层在主调音乐织体中起到基础性的支撑作用，低音声部与其他声部是否协调，直接影响到整体的音响效果，因此，对于低音声部的写作要给予足够的重视。低音声部层与其他声部层的不同之处在于：有时候可以独立形成一个层次，有时候却是与其他声部层紧密结合在一起，写作时要灵活掌握与处理，才有可能获得比较满意的效果。低音声部层的形态也十分多样，归纳起来可分为四种类型：

1．和声基础性低音

和声基础性低音作为和弦的低音声部，在形态上与和声伴奏声部紧密相连，相应也可分为以下几种形式：

1）烘托式低音

与烘托式伴奏声部相结合的低音声部称为烘托式低音，这种类型的低音又可分为同步与非同步两种形式。

（1）同步烘托式：低音与烘托式伴奏声部保持同步进行，请看图 6-14 所示的乐谱。

图 6-14　麦克道威尔《致野玫瑰》片段

图 6-14 所示的是麦克道威尔《致野玫瑰》的乐谱片段，低音声部由和弦烘托式伴奏声部中每一个和弦的低音连接而成，这种类似为旋律配和声的伴奏声部常用于需要突出主旋律，音响效果比较简洁的音乐当中。

（2）非同步烘托式：低音与烘托式伴奏声部处于非同步状态，请看图6-15所示的乐谱。

图6-15 谭盾《荒野》片段

图6-15所示的是谭盾《荒野》的乐谱片段，是其钢琴组曲《忆》中的一段，旋律声部以单声部的形式出来后，伴奏声部与低音声部依次进入，和弦烘托式伴奏声部逐渐与旋律声部结合为同步的状态往高音区进行，低音声部则以非同步的方式逐渐下行，两者之间所形成的音响反差形象地表现了荒野的空旷感。

2）节奏式低音

节奏式低音是指与节奏型伴奏声部相结合的低音声部，这种类型的低音也可分为同步与非同步两种形式。

（1）同步节奏式：同步节奏式低音指的是与节奏型伴奏声部完全同步进行的低音声部。

图6-16所示的是陈培勋《卖杂货》的乐谱片段，低音与节奏式伴奏声部完全同步，这种类型的低音声部常用于轻快跳跃的音乐当中。

（2）非同步节奏式：低音通常强调的是节拍重音，在形态上强调节拍重音后可能继续保持，也可能不保持。

图6-17所示的是李晓平《弦子舞》的乐谱，低音声部与节奏式伴奏声部之间为非同步关系，低音在强拍出现后继续保持，在形态上构成自己相对独立的进行线条。

图6-18所示的是吴祖强《婚礼场面群舞》的乐谱片段，它与图6-17的区别在于：《弦子舞》由于强调节拍重音后继续保持而形成连贯的线条，而《婚礼场面群舞》则由于不保持而构成点状的低音形态。

3）分解式低音

分解式伴奏声部所依托的低音称为分解式低音，这种类型的低音大多数与分解式伴

图 6-16　陈培勋《卖杂货》片段

图 6-17　李晓平《弦子舞》片段

图 6-18　吴祖强《婚礼场面群舞》片段

奏声部连接为一个整体,以其低音点(通常是强拍或次强拍)为低音。如图 6-19 所示的杜鸣心《快乐的女战士》乐谱片段。

图 6-19　杜鸣心《快乐的女战士》片段

图 6-19 所示的乐谱中,低音声部由每小节强拍的低音点组成,这种低音与伴奏声部连为一体的状态是分解式低音的主流形式。

也有少数分解式低音形成后继续保持的,图 6-20 所示的是陈培勋《思春》的乐谱片段。

图 6-20　陈培勋《思春》片段

2. 线条式低音

处于线性运动状态的低音称为线条式低音,线条式低音分为旋律线条与平均时值线条两种形式:

1) 旋律线条式

当低音声部形成旋律线条状态时,有两种可能性:一是主旋律处于低音声部;二是与主旋律构成互补关系的辅助性旋律声部。

(1) 主旋律低音:图 6-21 所示的是李琪《火车向着韶山跑》的乐谱片段,低音由主旋律线条构成,八分音符平均运动的节奏式伴奏声部在其上方,生动地营造出一种火车向前奔驰的视觉形象。

图 6-21　李琪《火车向着韶山跑》片段

(2) 辅助性旋律低音:图 6-22 所示的是王立平《小奏鸣曲》的乐谱片段,低音声部与高音声部的主旋律构成对比复调的关系,起到一种辅助性旋律的作用。

图 6-22　王立平《小奏鸣曲》片段

2）平均时值线条式

低音以平均时值的方式进行流动,称为平均时值线条式低音,这种类型的低音一般应用在比较抒情、宽广的乐曲之中,低音声部的时值通常比旋律声部短,二者一般构成对比复调式进行,图 6-23 所示的是潘一鸣《草原上的故事》的乐谱片段。

图 6-23　潘一鸣《草原上的故事》片段

3. 持续音低音

采用持续音作为低音声部称为持续音低音,常用的是调式主音或属音,也可能两者同时运用。持续音低音比较多见的是长音的形式,图 6-24 所示的是杜鸣心《常青就义》的乐谱片段。

图 6-24　杜鸣心《常青就义》片段

持续音低音也可能以间隔的形式出现在低音声部中,图 6-25 所示的是肖邦著名的钢琴曲《雨滴》的乐谱片段。

4. 固定低音

一个音乐片段(乐汇、乐节或乐句)在低音声部不断重复所构成的低音称为固定低音。固定低音可以作为主题发展为固定低音变奏曲,也可以仅仅作为乐曲的一个组成部分出现在低音声部中,乐谱如图 6-26 所示。

图 6-26 所示的是王建中《情景》的乐谱片段,低音声部由一个不断重复的乐节构成,

图 6-25　肖邦《雨滴》片段

图 6-26　王建中《情景》片段

高音声部的主旋律与其形成相互呼应的关系,其中还间插有和弦式烘托声部,音乐情绪朦胧、幽深。

6.3　复调音乐织体

通过第 4 章的学习,了解了复调音乐的一些基础知识,如复调音乐织体形态的划分——对比复调和模仿复调。下面将结合谱例,对这两种复调音乐织体形态的特点及其写作手法作进一步的阐述。

6.3.1 对比式音乐织体

在对比复调的写作中,若从声部之间的对比性质以及对比程度来考虑,可以大致归纳出此类织体的五种不同的写作手法:并列式写法、呼应式写法、背景式写法、装饰式写法及长音式写法。

1. 并列式写法

并列式写法是指结合在一起的旋律声部,各自都具有鲜明的个性,且形式完整,分不出孰重孰轻。此种写法声部对比鲜明,层次清晰,非常适用于二声部中。实践证明,受听觉能力的限制,过多的声部采用并列式写法,并不能收到满意的效果。前面章节中所举的鲍罗廷《在中亚细亚草原上》的谱例,就属于并列式写法。

图 6-27 所示的也是一个并列式写法的谱例。这是谢功成编配的合唱《阿拉木汗》片段,女高音和男高音声部分别演唱两个不同的旋律,这两个旋律各有特点、各成体系,结合在一起时对比鲜明,又具有良好的和声效果。为方便讲解,图 6-27 将原谱中的女低音和男低音两个声部省略了。

图 6-27 合唱《阿拉木汗》片段

2. 呼应式写法

呼应式写法是指有主次之分的几个对位声部,当主要旋律作停顿和间歇时,其他声部采取呼应的方式作以补充。

图 6-28 所示的是钟立明作曲的《鼓浪屿之波》片段,在主旋律的下方,以呼应式写法配置了一个对比声部。

3. 背景式写法

背景式写法是指在几个对位声部中,其中一个为主要旋律,其他声部以相对独立的旋律型及节奏型作背景,对主旋律起到陪衬、烘托的作用。

图 6-29 所示的是《龙的传人》的管弦乐乐谱片段,根据侯德建的同名歌曲而改编。在这段音乐中,铜管声部奏主旋律,弦乐声部以流畅的音调、均匀的节奏作背景,烘托出了一种神圣、庄严而富于动感的音乐意境。

图 6-28 钟立明《鼓浪屿之波》片段

图 6-29 《龙的传人》总谱片段

4. 装饰式写法

装饰式写法是指对位声部将主旋律音调进行装饰、润色,形成节奏上的简繁对比。装饰式写法可使主题材料比较集中,声部间更多的是依附关系,对比程度相对较弱。

图 6-30 所示的是少儿歌曲《娃哈哈》的乐谱片段,在主旋律的下方,钢琴声部以均匀的十六分音符节奏对主旋律进行了加花装饰,整个音乐情绪显得热烈而欢快。

图 6-30 少儿歌曲《娃哈哈》片段

5. 长音式写法

长音式写法是指对位声部以长时值、宽节奏的形态来对应主要旋律,其特征是主次声部间在节奏上形成快与慢、动和静的对比。

在流行音乐中,长音式写法很常见,通常的做法是:长音式的对位声部以较高的音区,放置于主旋律声部之上,俗称"飘长音"。

图 6-31 所示为美国电影《音乐之声》的插曲《雪绒花》的乐谱片段,在主旋律的上方,弦乐声部以相隔八度的音程距离奏对位声部,该声部旋律呈上行级进趋势,节奏宽松,与主旋律形成良好的和声关系。

图 6-31 《雪绒花》片段

6.3.2 模仿式音乐织体

前面章节对模仿复调做了扼要的讲解,介绍了模仿复调的多种类型和多种多样的写法。从实际运用的角度考虑,现将这些模仿复调手法化繁为简——归纳为两种,即原形模仿和变化模仿,下面结合谱例作具体说明。

1. 原形模仿

这里有必要再重申一下原形模仿的意思：当应句重复起句时，节奏和音调保持一致。这种模仿手法简洁实用、效果鲜明，因而在实际作品中运用非常广泛。

图 6-32 所示的是李昕作曲的《好日子》的乐谱片段，合唱声部以同度音程距离及相差两拍的时间距离，原形模仿主旋律。

图 6-32　李昕《好日子》片段

同度模仿的调性及和声关系比较单纯，在写作时没有太多的技术要求。如果作其他度数的模仿，只要处理好声部间调性及和声的对位关系，同样能收到良好的艺术效果。请看图 6-33 所示的谱例，这是日本动画片《机动战士高达 SEED》中的音乐片段，圆号以同度齐奏的方式演奏主旋律，其下方的长号声部以低五度的音程距离作模仿。为方便讲解，该谱例中的圆号声部以实音记谱。

图 6-33　日本动画片《机动战士高达 SEED》片段

2. 变化模仿

与原形模仿相比，变化模仿的写法就很多了，如倒影、逆行、扩大、缩小等。对实际作品的分析来看，音调的局部模仿和音调的轮廓模仿，在创作中比较多见，模仿的效果也很

理想。

先看一个局部模仿的例子。图 6-34 所示的为西班牙民族歌曲《幸福拍手歌》的乐谱片段，钢片琴随与主旋律之后，只模仿了主旋律句末的几个音。钢片琴声部的这种处理，除了加强主旋律的核心音调外，还起到了填补节拍的作用。

图 6-34　西班牙民族歌曲《幸福拍手歌》片段

音调的轮廓模仿是指应句模仿起句时，根据对位的需要，可将起句中的节奏、音调等因素加以改变。运用此种手法时，要注意应句不管如何变化，也要使人听得到起句的大概轮廓，不能相差太远。

图 6-35 所示的是苏联歌曲《灯光》的乐谱片段，前面一个乐句中，手风琴以变化模仿的手法，模仿了主旋律的音调。在接下来的乐句中，模仿声部交给了弦乐，在低音区模仿主旋律的音调。

图 6-35　苏联歌曲《灯光》片段

图 6-35 （续）

在一首作品中，也可以将原形模仿和变化模仿两种手法一起使用，乐谱如图 6-36 所示。这是歌曲《鼓浪屿之波》的乐谱片段，前面运用了音调轮廓模仿的手法，随着音乐情绪的转折，紧接着又改为原形模仿手法。根据音乐情绪和意境而选择不同的写作手法，是一种很实用、很有效果的创作技术，非常值得初学者研究和借鉴。

图 6-36 《鼓浪屿之波》片段

6.4 综合性音乐织体

主调织体和复调织体在纵向同时出现，即构成综合性的音乐织体。综合性音乐织体由于包含了主调与复调两种织体形态，其表现力和音响效果更为丰富，在塑造音乐形象方面也有了更多的可能性。

综合性音乐织体，其写法的多样性、声部组合的可能性，是不可一一悉数的。为讲述的方便，可以从大的方面，权且将综合性音乐织体分为主调＋对比复调以及主调＋模仿复调两种织体形态，通过下面所举的谱例，使读者对这两种比较有代表性的综合性音乐织体形态达成一定的认识，并能在实际创作中举一反三，灵活运用。

1. 主调＋对比复调

主调＋对比复调，是指这样一种织体形态：在主调音乐织体中，加入对比复调声部，从而形成两种织体形态的结合，请看图 6-37 所示的谱例。

图 6-37　法国电影插曲《放牛班的春天》片段

图 6-37 所示的是法国电影《放牛班的春天》的插曲，在主旋律的上方，双簧管演奏对比声部，加上弦乐声部拨奏出的和声背景，营造了一幅清新迷人画面。正是因为这段优美的主题音乐，打动了无数观看过这部影片的观众。

再看主调＋对比复调的另外一种写法。图 6-38 所示的是我国民间乐曲《紫竹调》的总谱片段，在编配上采取了混合乐队编制。二胡奏主旋律，竹笛声部采用装饰式写法，再加上伴奏声部的烘托，整个音乐显得轻快、活泼，具有浓郁的民族风味。

2. 主调＋模仿复调

主调＋模仿复调这种综合性音乐织体是指在主调音乐织体中，加入个别与主旋律相对应的模仿声部，从而形成两种织体形态的结合。在实际作品中，仍以八度模仿最为多见。图 6-39 所示的就是此种写法的一个谱例。

图 6-39 所示的是《长江之歌》的总谱片段，根据王世光的同名歌曲而改编。从上面四

图 6-38 《紫竹调》总谱片段

图 6-39 《长江之歌》总谱片段

行乐谱来看,属于典型的模仿复调式写法——第一、二提琴奏主旋律,中提琴和大提琴做八度模仿。模仿复调的音乐织体,加上钢琴声部所演奏的主调织体的烘托,表达出一种庄

图 6-40 《美丽的梦神》总谱片段

严而有气势的音乐意境。这段音乐采用的编配方式,符合歌曲内容表现的需要,手法简单,却很有效果。

在乐曲编配时,一般来说,不会从头至尾地使用综合性音乐织体,而是会根据乐曲的整体布局来进行音乐织体的设计,关于这点,在后面的章节中还将作具体阐述。图 6-40 所示的是《美丽的梦神》的总谱片段,改编自美国作曲家福斯特的同名歌曲,请注意这个片段中音乐织体的布局。

在这个谱例的前两个小节中,小提琴以八度叠加的方法,演奏主旋律,双簧管做八度(同度)模仿,钢琴和贝斯担当和声性衬托声部,为综合性音乐织体写法,音响效果饱满、浓厚,富于动力感;后两个小节中,织体变为主调音乐形态,小提琴声部演奏的主旋律由原来的八度叠加变为单层形态,演奏力度自然衰减,钢琴声部由原来的和声性衬托声部变为依附式衬托声部,即以附加六度音程重复主旋律,竖琴声部为流动的分解和弦形态,音乐情绪变得舒展而流畅。这段谱例只有短短的四个小节,却体现出不同的音乐织体,对音乐发展、声部时空层次、音响效果以及音乐情绪等方面所产生的影响。

前面通过对复调写作技法以及复调音乐织体的学习,可以说为音乐创作及乐曲编配中副旋律声部的写作奠定了基础。另外,多进行复调技术的写作训练,对多声部思维能力的培养以及对多声部音乐织体的驾驭,将会大有裨益,这是作曲专业学习中不可忽视的一个环节。

习题

1. 创作一首计算机音乐作品,要求使用主调音乐织体、复调音乐织体以及综合性音乐织体。
2. 分析音乐名作中的主调音乐织体、复调音乐织体以及综合性音乐织体。

第 7 章 音乐织体的写作

7.1 以管弦乐器为主的织体写作

首先需要说明的是，我们这里所讲的以管弦乐器为主的音乐织体，是指有计算机技术参与制作的一种音乐形式，在它的生产环节中，或多或少地要借助计算机的运算处理，因此与传统意义上的管弦乐队写作还有一定的差别。

以管弦乐器为主的音乐织体的特点就是管弦乐器占主导地位，再加入其他非管弦乐器及音源因素，如电声乐器、民族乐器、MIDI、声效等。此种类型的音乐被广泛运用于歌曲、广告音乐、影视剧音乐、动漫音乐、轻音乐等多种音乐形式中，在日常生活中，随处可以听到。以管弦乐器为主的音乐织体表现力非常丰富，音响绚烂而丰满，写法灵活多样，再加有非管弦乐器等因素装饰、点缀其中，使得此类音乐具有格调高雅、通俗易懂的艺术品质，深受听众及作曲家的偏爱。

7.1.1 以管弦乐器为主的音乐织体概述

以管弦乐器为主的音乐，目前在制作上有以下几种方式：第一种方式是作曲家写好总谱后，再请演奏家进棚录音；第二种方式是先使用 MIDI 手段做好一部分声部，然后再加入真实的乐器；第三种方式是完全采用管弦乐采样音源及其他音源进行制作，不再依赖于真人演奏。以上所介绍的三种制作方式，如果从制作成本等方面来考虑，第二、三种制作方式人力资源投入较少，制作方式灵活，后期编辑也比较方便，因此就成为目前商业音乐制作的主流方式。

以管弦乐器为主的音乐织体，多数声部或者主要声部由管弦乐器担当，在乐器编制上灵活多样，与传统西洋管弦乐队的编制有所不同：传统西洋管弦乐队，乐器编制以泛音理论为基础，乐器组之间比较注重音色功能的搭配，乐器之间的排列以音高、音区为出发点，讲究乐器间音量的平衡，有一套科学的配器规则，法规性比较强。而基于计算机平台的管弦音乐织体，由于可以依赖计算机的处理，因此在乐器的使用上不用照搬传统管弦乐队编制，通常根据乐曲内容表达的需要，有选择地使用部分乐器及乐器组，就可以收到良好的效果。

例如，在一些辉煌、赞颂情绪的音乐中，只使用弦乐组和铜管组，就可以满足音乐表现

的要求。如果要表现抒情、淡雅的音乐意境，或许只使用部分弦乐器和木管乐器，再加入如 Pad 类的 MIDI 音色"垫底"，就可以达到理想的艺术效果。

图 7-1 所示的是贝多芬创作的歌曲《土拨鼠》的乐谱片段，在编配上采用了四个管弦乐器声部和两个 MIDI 声部，旋律、和声、低音以及打击乐四种因素层次分明，相得益彰，并且充分考虑到了乐器频率方面的问题，为后期的音频处理做了良好铺垫。

图 7-1　贝多芬《土拨鼠》片段

以管弦乐器为主的音乐织体，由于乐器编制灵活多样，在总谱的记谱上，可以不必遵循传统管弦乐队总谱的写作格式，一般来说，把握两点即可：第一是要使人方便读谱，第二是要将乐器按类别作以合理安排，如图 7-2 所示的总谱样式。

在图 7-2 所示的总谱样式中，独唱被安排在最为显著的位置——第一行，接下来是合唱声部。下面依次为木管、铜管、色彩乐器（钢琴）和弦乐，这种安排与传统管弦乐队总谱格式相一致，最底下是电声（MIDI）乐器。此种总谱样式主次声部分明，各乐器组分类明确，又合乎传统总谱写作的习惯，其优点是显而易见的。

在写作管弦乐器为主的音乐织体时，其他非管弦乐器的选用，要结合作品的情绪、风格等因素去考虑，一味套用模板的方式是不可取的。比如，一首民歌风的歌曲，在编配时加入一两件小鼓、小镲等民族打击乐器，就会立即凸显出作品的个性特征，从而提高音乐整体的表现力。

以管弦乐器为主的音乐织体，写法上有着无穷的可能性，但这些音乐织体形态并不是凭空而来的，而是和音乐的情绪、风格、体裁等因素密切相关。下面从音乐情绪或体裁类型等方面进行划分，并结合相关谱例，来阐述每一种音乐织体的写作。

图 7-2 以管弦乐器为主的音乐织体的总谱样式

7.1.2 轻快、跳跃类音乐织体的写作

轻快、跳跃类音乐的主要特征就是节奏明快,情绪活泼、快乐,一般多见于中学生歌曲、少儿歌曲、幼儿歌曲以及舞蹈音乐等。

此类音乐织体的写作,首先要合理地选择乐器及音色。选择一些具有明亮音色特质的乐器,以及清脆、颗粒性强的色彩乐器音色,是很有必要的,如长笛、木琴、钢片琴、八音盒等。在打击乐器的使用上,尽量选择那些高频含量较多的噪声乐器,如沙球、铃鼓、三角铁等。织体节奏的处理方面,可考虑使用波尔卡一类的节奏音型,以使音乐充满动感和活力。

此类音乐织体节奏明快,和声的变化宜松不宜紧,否则和声非但不能很好地烘托主旋律,反倒会给人"添乱"的感觉。关于和声的处理还有另外一点须注意,那就是和声语言要

朴素自然，要以自然音体系的三和弦及七和弦（尤其是属七和弦）为主，避免过多地使用离调和弦、变音和弦以及高度紧张的七和弦（如减七和弦等）。

图 7-3 所示的是美国歌曲《铃儿响叮当》总谱片段，在乐器编制上全部使用传统的管弦乐器，钢琴以八度形式奏演主旋律，整个弦乐组与两件打击乐器共同演奏波尔卡伴奏音型，长笛和木琴演奏的是模仿形态的副旋律，并以震音的演奏方式，准确表达出歌曲所具有的轻快、喜悦的情绪。这段总谱，主旋律、副旋律、和声、低音以及打击乐五个层次齐备，织体功能明确，写作手法简洁，很好地表现了歌曲的内容。

图 7-3 《铃儿响叮当》总谱片段

图 7-3 （续）

7.1.3 喜庆、热烈类音乐织体的写作

同轻快、跳跃类音乐相似,喜庆、热烈类的音乐作品也具有明快的节奏,如果从织体方面来比较,前者的音乐织体讲究的是轻巧、动感,不能写得过于厚重。而后者的音乐织体则可以"浓墨重彩",要写得浓烈而有气势,才能烘托出音乐的气氛。

在乐器及音色的选择上,喜庆、热烈类的音乐,首先要注重打击乐器(这里指噪声类打击乐器)的使用。打击乐器有很多种,各自的音色及表现力也各不一样,因此在选择多件打击乐器时,要根据不同乐器的音色特征及表现力进行组合,在写法上,让每个乐器演奏适合自己音响特点的节奏型,使它们各自既具有不同的节奏形态,结合在一起又形成良好、立体的音响关系。

图 7-4(a)和图 7-4(b)为打击乐器运用的正面和反面两个例子的对照,从谱例中不难看出:图 7-4(a)所示的打击乐织体音响效果良好,而图 7-4(b)则相反,音色层次不清楚,得到的是混沌一片的音响效果。

(a) 音响效果良好的打击乐织体

(b) 音响效果不好的打击乐织体

图 7-4 打击乐器运用的两个例子

对于初学者来说,打击乐的写作,要多听、多分析音乐名作,如作曲家李焕之的《春节序曲》,其中的打击乐部分写得十分精彩,很值得学习和借鉴。

喜庆、热烈类的音乐作品,一般来说,其乐器及声部数量较多,并且高、中、低三个音区都要有一定数量的乐器来支撑,织体比较缜密、厚实。

此类音乐织体的写作,对乐队音响动态感的把握也至关重要。音乐的起伏、落差越大,动态感越明显。因此,喜庆、热烈类的音乐虽说以热烈气氛为特征,但如果不注意音乐

层次的起伏与对比,通篇都是轰轰烈烈的气氛,就没有动态感可言,只能使人产生听觉疲劳。

图7-5所示的是歌曲《好日子》总谱的前奏部分,采用管弦乐队编制,为突出歌曲的风格特征,有意使用了小钹、小鼓、堂鼓等民族打击乐器。从前奏的整体来看,旋律由第一、二小提琴担当,其他声部以音型写法为主,对主旋律进行烘托。

下面分析一下前四个小节的写作特色:在第一、第三小节的前两拍上,使用乐队全奏手法,长笛、双簧管、单簧管和一、二小提琴占满高音区,中音区主要由铜管乐器组做铺垫,大管、第三长号及大提琴、低音提琴做低音声部,再加上打击乐器的衬托,整个乐队音响饱满而缜密,这首歌曲喜庆、热烈的气氛一下子就体现了出来。两拍的乐队全奏之后,随即进行了对比处理:一、二小提琴演奏旋律,部分低音乐器声部对其进行和声与节奏的衬托,加上打击乐的渲染,给人以动感十足的印象。

为很好地表现歌曲内容,《好日子》这首歌曲在配器中还加入了合唱声部,合唱的加入,使以管弦乐队的音响更为丰满和大气。另外,富于动感的切分节奏音型的贯穿使用,给这首具有浓郁民族风格的歌曲注入了时尚、现代的气息,这也是这首作品获得成功的重要因素之一。

7.1.4 辽阔、宽广类音乐织体的写作

辽阔、宽广类情绪还包括赞美、神圣、庄严、壮丽、凝重、磅礴等,音乐意境比较开阔大气,节奏具有平稳而徐缓的特征。

写作此类音乐,宜多使用弦乐组。这是因为弦乐组音域、音区跨度大,音响丰富而细腻,群奏气势好,不论是担当旋律或是和声、对位等声部,都能很好地胜任。而且从演奏方面来说,弦乐组可以延绵不断地演奏,不像木管和铜管乐器,必须考虑到气息的问题,因此非常适合演奏徐缓而气息宽广类的音乐。

除弦乐组外,铜管组中的圆号、木管组中的双簧管,是此类音乐中常用的两件乐器,尤其是在弦乐背景的衬托下,这两件乐器的表现力会发挥得淋漓尽致。当然,也要根据作品的表现需要,适当地选择铜管组和木管组中的其他乐器。此类音乐织体在打击乐使用方面,除了大镲和定音鼓以外,其他的打击乐要少用或慎用。

在织体写作方面,辽阔、宽广类音乐要以弦乐为主体,也就是说弦乐部分要写满。弦乐织体在具体处理时,手法非常灵活多样,比如,弦乐部分既可以担当主旋律,也可以担当伴奏,或者整个弦乐组就具备多个织体因素,如主旋律、和声、低音等。此类音乐织体中,低音声部的持续长音一般是必不可少的。在乐队的中音区,可加入一些流动性的和声衬托声部,以避免过多的长音声部给人带来的冗长、枯燥感。另外,复调手法的使用,可以增强声部之间的呼应感和流动感,也是避免音乐过于枯燥和冗长的有效手段。

在和声的运用方面,辽阔、宽广类音乐要注意和声色彩的搭配与调节。除使用自然调式的和弦外,拿波里和弦(即降Ⅱ级和弦)、交替调式和弦(如大调中的降Ⅵ、降Ⅶ、降Ⅲ和弦等)等极具色彩感的和声语汇也可以较多使用。

图7-6所示的是根据内蒙民歌《牧歌》所创作的乐队总谱片段。

在《牧歌》这首作品的总谱片段中,弦乐组持续型的和弦与低音铺垫之下,英国管奏出

图 7-5 《好日子》总谱片段

悠远宁静的主旋律，长笛作高八度模仿。在这种平缓的音乐基调之上，编配者有意加入了流动的钢琴作内声部层，使得和声音响更为丰富。再加上星星点点的钟琴音色点缀其中，为乐曲平添了几分幻想与诗意的色彩。

综上所述，写作辽阔、宽广类音乐织体，要正确处理好"动"与"静"的关系，即：过分的"静"，会给人以枯燥冗长之感；过分的"动"，又可能破坏音乐的意境。一般而言，在以静态

图 7-6　内蒙民歌《牧歌》总谱片段

图 7-6 （续）

为主的织体层次中,加入少量动态的织体层次,是此类音乐织体的写作技巧之一。

7.1.5 抒情类音乐织体的写作

抒情类情绪包括宁静、含蓄、委婉、沉思、忧伤、思念、回忆、憧憬等,此类音乐强调个人情感的表达和抒发,感情色彩比较浓郁,速度以中板、行板、小行板为多见。

抒情类音乐在乐器的编制方面,可大可小,主要以作品的内容、情绪、意境等作为依据。例如,表现风轻云淡、甜蜜爱情的作品,其编制就要适中,不可过于庞大;而一些如忧伤、诉说等饱含情感的作品,乐队编制可以大一些,这样就可以为情绪及气氛的渲染留下余地。另外,还要注意结合作品风格选择乐器及音色,例如,在西北风格的作品中,可考虑

加入梆笛、唢呐等乐器;而在江南风格的作品中,加入曲笛、高胡、二胡、琵琶等乐器,就比较合适。

由于抒情性音乐的范围比较广泛,在织体的写作方面,不可能囿于某些固定的模式,下面就一些常规的手法,做些经验之谈。

(1) 重视分解和弦的写作。如歌般的主旋律,配以行云流水般的分解和弦,这是抒情类音乐最为常见的织体形式之一,请参阅图 7-7 所示的谱例。

图 7-7　南斯拉夫民歌《深深的海洋》总谱片段

图 7-7 所示的是南斯拉夫民歌《深深的海洋》总谱片段,和声由钢琴和弦乐担任,钢琴演奏的是分解式和弦,弦乐演奏的是长音式和弦,二者静动结合,恰如其分地烘托出了主旋律。

(2) 重视钢琴声部的写作。

钢琴号称"乐器之王",其音域宽广,表现力丰富,在为旋律伴奏时,足可以"以一当十",即主旋律加一个钢琴声部,即可达到良好的效果及意境。在抒情类音乐作品的呈示

阶段,此种写法屡见不鲜。

图 7-8 所示为著名的圣诞歌曲《平安夜》的乐谱片段,钢琴声部演奏以切分节奏为主的分解和弦,映衬着宁静的主旋律,营造出了平安夜安静祥和的气氛。

图 7-8 圣诞歌曲《平安夜》片段

(3) 注重高潮的处理。

抒情类音乐作品感情色彩浓厚,因此高潮部分一定要做足文章,以给听者充分的满足感,进而引起情感上的共鸣。

图 7-9 所示的是孟庆云作曲的歌曲《长城长》的总谱片段,谱例中的这几个小节为 B 段的开始,也是歌曲中的第一个高潮部位。与 A 段相比,这部分在配器上采取了乐队全奏的写法,铜管乐器的加入,陡然增加了音乐的亮度与力度。对位因素大大加强,打击乐声部及部分和声声部节奏密度加大,力度变强,很好地渲染出了歌曲的意境和气势。

7.1.6 行进类音乐织体的写作

行进类音乐包括军旅歌曲、队列歌曲、进行曲等,此类音乐的最大特点就是音乐节奏与人的行进步伐相一致,规整而有力量,富于朝气,适合群众歌咏。

此类音乐在乐器选择方面,要多用一些管乐队中的乐器,如小号、长号、短笛、长笛、大鼓、小军鼓、大镲等。再辅以弦乐等乐器,就可以形成饱满有力度的乐队音响。

行进类音乐织体的写作,每个乐器声部会有一些相对"程式化"的写法,现归纳如下:

(1) 在打击乐器中,小军鼓的演奏技法灵活多样,力度变化范围宽,是打击乐组中最为活跃的一件乐器,以演奏固定的节奏音型较为常见。

(2) 大鼓与大镲一般用在强拍及次强拍上,节奏不可太密。

(3) 大鼓要与低音弦乐、大号等低音乐器配合使用,可使乐队的低音层次简洁明了,

注意要避免低音混浊不清。

（4）在前奏、间奏及尾声中，小号、长号以齐奏方式演奏旋律效果较好。

（5）铜管乐器在演奏和声时，和弦音要正确分配到各乐器合适的音区，音区分配不当有可能产生两个不良的后果：一是和声效果不佳；二是铜管乐器"喧宾夺主"，压过了主旋律，破坏了乐队整体音响的平衡。

（6）弦乐器演奏旋律时，可用长笛、双簧管等木管乐器进行叠奏。这样做的优点是：①木管乐器使弦乐器增加了共鸣感，音色韧性好；②弦乐器使木管乐器的音色得到软化。

（7）圆号音色具有较好的融合性，适宜演奏一些对位旋律。

（8）长笛、短笛的颤音奏法，可以增加乐曲的热烈气氛。

（9）宜多用柱式和弦及断音奏法。

（10）句末处要多用节奏音型进行填充，过多的旋律性填充会使音乐显得柔弱无力。

图 7-9 《长城长》总谱片段

图 7-9 （续）

请参阅图 7-10 所示的歌曲《歌唱祖国》的总谱片段。

由王莘作词作曲的《歌唱祖国》是一首进行曲体裁的颂歌，速度适中，旋律优美而上口，很适合群众歌咏。从图 7-10 所示的谱例我们可以看到，这首歌曲的配器采用了纯管弦乐队的编制，主旋律为二声部的合唱。第一句伴奏为柱式和弦的断奏写法，句末加入铜管及小军鼓，作为节奏上的填充，给人以果断有力的感觉。第二句"笔锋一转"，伴奏采取了长音和弦式写法，并加入由圆号和中提琴演奏的副旋律声部，音乐情绪变得舒展豪迈，很符合歌词的意境(第二句歌词为：歌唱我们亲爱的祖国，从今走向繁荣富强)。

7.1.7 舞曲类音乐织体的写作

舞曲类音乐种类繁多，常见的如华尔兹、波尔卡、探戈、伦巴、迪斯科等，每种舞曲均有自己独特的节奏特点。此类音乐突出的是节奏，节奏型相对固定，其他声部的写法均要服从节奏形态的要求。相比而言，舞曲类音乐中，华尔兹(也称做圆舞曲)比较适合用管弦乐

图 7-10 《歌唱祖国》总谱片段

图 7-10 （续）

织体来表现，下面就以此种舞曲类型为例进行讲解。

华尔兹是一种三拍子的舞曲，它最早是奥地利、德国的民间舞蹈，后来进入城市并逐渐流行。它的基本特点就是低音重拍，加上两个由和弦所组成的弱拍，即构成平常我们所说的"嘭—嚓—嚓"节奏音型。

从风格、速度、情绪等方面来说，华尔兹可以分为多种类型，在织体的写法上也会略有不同，在写作时不能生硬照搬某种模式。

比如，快速、中速、慢速这三种类型的华尔兹，单从打击乐的写法来说，其节奏型必须具有各自的节律特点，请参阅图 7-11 所示的谱例。

图 7-11 所示的谱例中，a 为快速华尔兹打击乐的写法，b 为中速华尔兹打击乐的写法，c 为慢速华尔兹打击乐的写法，三种写法各具特点，其表现力也不尽相同。

通常情况下，华尔兹的第一拍要用低音乐器来演奏，如大提琴、低音大提琴、电贝司等，如果使用大提琴与低音大提琴作低音，两个声部以八度拨奏形式最为常见。为强调华

图 7-11 不同速度华尔兹中打击乐的写法

尔兹第一拍的重拍感,常常还要加入大鼓、定音鼓等低音打击乐器,以使强拍更为结实和厚重。

华尔兹的两个弱拍一般以柱式和弦形式来体现,写作时要注意和弦音区要适中,不可过高或过低,并且以密集排列为主。在管弦乐队中,常常担任和弦演奏的乐器有圆号、小提琴、中提琴、钢琴等。华尔兹弱拍的节奏型通常还要用打击乐器来加强,比较常用的乐器有小军鼓、铃鼓、沙球、梆子等。

图 7-12 所示的是罗马尼亚歌曲《多瑙河之波》的总谱片段。在织体的写法上分为四个层次——旋律、和声、低音及打击乐。旋律由双簧管和高音弦乐器担任,在主旋律的下方,添加了一个与之平行的依附性衬托声部,从而使横向进行的旋律线条又具有纵向的和声效果。低音声部由低音弦乐器担任,采用拨奏形式,音响洪量、结实而有弹性。圆号所演奏和声声部,音区适中,与旋律声部中的三度和音构成了饱满的和声。打击乐声部中,大鼓在强拍演奏,以加强低音弦乐的拨奏效果。小军鼓和铃鼓在弱拍演奏同样的节奏型,两件乐器虽然音色各异,但在此处结合在一起演奏,获得了一种明亮、结实而富有穿透力的音响效果。

图 7-12 《多瑙河之波》总谱片段

图 7-12 （续）

7.2 以电子乐器为主的织体写作

随着电子科技的飞速发展,人们的生活已经进入了高度电子化的时代,音乐当然也不例外。我们身边随处可见的各类电子乐器,充耳所闻的各种电子音乐,都成为这个时代鲜明的标志之一。

这里所讲的电子乐器,是一个广义的概念,它既包括带有电子装置的传统电子乐器,如电吉他、电贝司、电小提琴、电二胡等;也包括通过电子振荡器及计算机音频技术制造出的各种声源,如电子合成器、计算机音源等。电子乐器的优势在于除了能模拟常规乐器音色外,还可以模拟自然界的各种声响,如风声、水声、动物叫声等,甚至可以轻易制造出一些非自然界的声响。除此以外,电子乐器音色丰富、效果多样、音域宽广、体积轻便等,也是其大行其道的原因之一。

电子乐器虽然优势颇多,但缺乏人性化、人情味,是不争的事实。以电子乐器为主,辅以几件真实乐器,是音乐制作中最为常见的做法。

7.2.1 以电子乐器为主的音乐织体形态概述

以电子乐器为主的音乐织体,与传统配器法中的各种织体手段,既有相通之处,也有一定的区别。因此,在写作以电子乐器为主的音乐织体时,有必要重新认识传统配器法中的一些规则,并总结出一些新的写作观念,以适应音乐风格的需要以及制作过程的客观要求。

（1）传统配器法中，乐队编制建立在音乐会的声场声学特性基础之上，各个声部间的音量、音色、音区等，都有着严密的规则性。而以电子乐器为主的音乐织体形式，编制灵活多样，声部可多可少，不能像传统乐队写作那样划分出若干乐器组，取而代之的是功能模块分类法，即将音乐织体大致划分为旋律层、和声层、低音层和打击乐层四种功能模块，各模块间注重良好的搭配关系，这是写作电子乐器为主的音乐织体时首先要明确的一点。

图 7-13 所示的是英文歌曲 *Pick The Fruit* 的总谱片段，在该片段中，人声演唱主旋律，吉他与电子合成器演奏和声层，电贝司演奏低音层，配以架子鼓演奏的打击乐声部，四种功能分工明确，搭配合理，是一个典型的以电子乐器为主的音乐织体。

图 7-13 英文歌曲 *Pick The Fruit* 总谱片段

（2）以电子乐器为主的音乐织体，和声的排列及连接方式与传统配器法则有着比较明显的差异。比如，在第 4 章配器的基本法则一节中提到：和弦的排列要遵循"上密下疏中不空"的原则，主要是为了避免乐队音响不够丰满或是过于混浊。而在以电子乐器为主的音乐织体写作中，和弦的排列可以打破这些规矩，这是因为电子乐器可以利用自带的效果器，如混响、延迟、合唱、镶边等，灵活调节声部之间音响厚度、音量比例、延长时间、音色

明暗度等,从而获得丰富而和谐的音响效果。

(3) 以电子乐器为主的音乐织体,音色的变换不能过于频繁,伴奏音型运动要相对稳定一些,不宜做太多变化。一般情况下,可根据作品的曲式框架来设计伴奏音型,比如 A 段用一种音型,B 段换另外一种。不同的音型之间,要把握好对比与统一的关系,如果处理不得当,就会给人凌乱、琐碎的印象。另外,舞曲风格的乐曲,例如伦巴、探戈等,更要强调音型的贯穿作用。

(4) 以电子乐器为主的音乐织体,还要重视音效的使用。电子乐器所产生的非乐音音效(如海潮声、宇宙音等)非常地丰富、广阔和迷人,这是传统乐队无法与之相比的。在编配时,如果能适当地加入一些音效,可以大大提高乐曲的表现力。添加音效的前提是要根据乐曲内容及表现的需要出发,哗众取宠的做法当然是不合适的。需要注意的是,非乐音的音效毕竟噪音成分居多,使用时须慎重。

(5) 电吉他、电子合成器、电贝司、架子鼓被称为电声乐队的"四大件",这四件乐器用途广泛,效果良好,这是被长期的音乐实践所证明的,因此成为电声乐队经典而固定的搭配模式。在写作以电子乐器为主的音乐织体时,要认真学习和研究这四件乐器的演奏方法和音响特点,把它们的"威力"真正发挥出来。

7.2.2 旋律层的织体写作

在多声部音乐织体中,最主要的层次就是旋律层。从旋律层的主次关系上来说,可分为主旋律与副旋律;从旋律声部的结合方式上来说,可分为单声部旋律和多声部旋律;从旋律所处的位置来看,又可分为高声部旋律、低声部旋律和中声部旋律。明确以上这些分类,可以帮助我们树立多声部音乐织体中旋律层次的概念,从而正确处理好旋律层的织体写作。

写作电子乐器为主的音乐织体,在旋律层的处理中,要注意以下几个方面。

(1) 旋律层要多使用单音色单层次配置,混合音色多层次的配置较为少用。这是电子乐器的发音原理以及可调节性特征所决定的。

(2) 对于主、副旋律同时存在的旋律层,副旋律的声部层次不宜太多、太厚,一般情况下有一两个副旋律与主旋律相对应即可。副旋律的音区一般也是放置在高音区和低音区,很少安排在中音区。

(3) 对于乐句间歇处所出现的填充式旋律短句,要尽量选用颗粒性音色(如电钢琴、木琴等)或是富有弹跳性的音色(如弦乐拨奏、铜管的断奏等),而不要使用线条性的音色。如果是发展阶段或是高潮阶段出现的对比性质的副旋律,则最好选用线条性的音色(如弦乐群、木管等)。

图 7-14 所示的是英文歌曲 *The Animal Fair* 的总谱,在这里节选了歌曲中一个完整的乐段。在该乐段中,既有乐句间歇处填充性的旋律短句,也有对比性质的副旋律乐句,请注意它们的不同用法。

(4) 为歌曲编写伴奏时,主旋律由人声担任,在编配中,要将人声作为织体中最独立、最核心的因素统一构思织体,切不可出现"喧宾夺主"的情况。至于歌曲的前奏、间奏、尾奏等部分,要选用一些个性鲜明,与歌曲意境相贴切的音色来担任。

图 7-14 英文歌曲 *The Animal Fair* 总谱片段

图 7-14 （续）

歌曲中人声的二度创作成分较大,在演唱中会将旋律音提前或拖后于正常的拍点,因此在编配中要尽量避免乐器音色重叠人声的情况,给歌手的演唱留下发挥的余地。

(5) 乐曲的编配,主旋律可交替出现于不同的乐器音色上,前后音色的对比要鲜明一些,但须注意音色的变换不宜太频繁。在这里有必要再提一下第 4 章讲过的音色预留的原则。音色预留,就是后面旋律片段所要使用的某种音色,在前面的段落中尽可能地不用或少用。关于这个写作要点,电声乐队与传统管弦乐队是相通的。

7.2.3 和声层的织体写作

在主调音乐织体中,和声层作为最主要的衬托声部,是推动和调节音乐发展的重要手段之一,它既可以增强乐曲的动力性,又可使音乐具有丰满和丰富的音响。在第 6 章中,我们已经介绍了和声伴奏声部层的一些基本知识,如织体的类型、特点及其运用等。在这里,主要围绕以电子乐器为主的音乐织体,介绍其和声层的织体写作方法。

以电子乐器为主的音乐织体,和声层的织体类型也比较多样化。如果从电子乐器为主的音乐织体的立体声声学角度以及声部的主次、明暗度等方面来考虑,又可将此类音乐的和声层织体形式划分为前景式和背景式两种类型,下面分别加以介绍。

1. 前景式

前景式和声织体,和声的运动富于具有动态性和流动感,和声进行连贯清晰,音符的整体力度比较均匀。如果有多层次的和声声部,声部间的节奏音型要错落有致,除此之外

还要注意立体声像位要彼此分开,这样才能获得饱满、明晰的音响效果。

图 7-15 所示的是刘家昌作曲的《在雨中》的乐谱片段,电吉他演奏分解和弦音型,电钢琴演奏柱式和弦音型,两种音型相互配合,映衬着充满诗意的主旋律,表现出恋人在雨中温柔倾诉的音乐意境。

图 7-15　刘家昌《在雨中》片段

2. 背景式

为了软化过于生硬的电子乐器音色,使得音乐的整体音响更趋融合、稳定和丰满,在写作以电子乐器为主的音乐织体时,背景式和声织体就派上用场了。长音铺底、音量"似有似无",是背景式和声织体的主要特点。运用此种织体时,要注意以下几点:

(1) 单音、音程或和弦均可使用,浓淡要相宜,主要根据音乐发展的需要而定。

(2) 为避免音响效果过于混浊,铺底音的音区及音域控制在小字组 g 到小字一组 g 为佳。

(3) 可选用 Pad 类、合成类等音色作为铺底音,音色要与其他声部相融合,明暗度要适中。

(4) 背景式和声织体要服从于乐曲整体的织体构思,从头到尾、铺天盖地地使用是不可取的。

(5) 在歌曲的内部,背景式和声织体一般只作为单层次使用,如果做多层次或复调式的处理,只能是适得其反。

(6) 有时在歌曲的前奏、间奏、尾奏等部分,可以利用背景式和声织体特殊的音响效果,让它"从后台走入前台",表现一些如空灵、梦幻、虚无缥缈的意境等。此时,音区及音域要做拓展,和声不必拘泥于传统的三和弦,可多使用一些高叠和弦或附加和弦。请看图 7-16(a)和图 7-16(b)所示的谱例。

图 7-16(a)中,Warm Pad 音色的独奏,迟缓而温暖的音色特点,传递出一种朦胧、虚幻的音乐意境。

图 7-16(b)中,Metal Pad 音色所演奏的和声进行,发音迟缓,音高略微晃动,在音量衰减下去之时,钢琴片随之进入,恰到好处地引出了 Metal Pad 的下一个和弦,营造了如梦如幻的音乐意境。

在歌曲编配中,背景式和声织体单独使用的情况较为少见,前景式和背景式和声织体结合起来使用则更为多见,参阅如图 7-17 所示的例子。

图 7-17 所示的是安那佩尔·埃德金特作曲的《在欢乐和氧气中》的总谱片段。主旋

(a) Warm Pad 音色谱例

(b) Metal Pad 音色谱例

图 7-16 两个音色谱例

图 7-17 安那佩尔·埃德金特《在欢乐和氧气中》总谱片段

律由弦乐群和钢琴高音声部担任,电贝司奏低音声部。和声层中,前景式和声织体由电吉他、钢琴低音声部、Ⅰ号合成器高音声部担任,Ⅱ号合成器演奏的是背景式和声织体,加上Ⅰ号合成器低音声部所演奏的非乐声背景,表达出一种快乐、光明的情绪。此曲的音色运用丰富而有效果,充满了青春气息和时尚感。

7.2.4 低音层的织体写作

在以电子乐器为主的音乐织体中,低音层是一个相对比较单纯的声部层次。这是因为这类音乐织体,低声部主要由贝司类乐器音色担任,其音响饱满、厚重、结实、力度大、稳定性好,如果声部层次过多、过细,音响会产生混浊。所以此类织体的低音层,要有别于管弦乐队和民族管弦乐队的低音写法。以下总结了一些写作原则及注意事项,供读者写作时参考。

(1) 低音声部的节奏律动,一般情况下与乐曲的速度成正比,即慢速乐曲,低音节奏律动慢;快速乐曲,低音节奏律动快。请对比图7-18(a)(慢速乐曲)和图7-18(b)(快速乐曲)所示的低音节奏律动谱例。

图7-18 慢速与快速乐曲的低音节奏律动

(2) 在以电子乐器为主的音乐织体中,电贝司类音色所具有的颗粒性和冲击性,很适合与架子鼓中的大鼓(也称底鼓)音色做节奏同步,从而产生厚重、结实的低音效果,MIDI编曲中常说的"贝司跟底鼓",就是这个道理。图7-19所示的就是一个贝司与底鼓节奏同步的谱例。

(3) 为了加强乐曲低音的音量和厚度,有时也可以用其他低音乐器音色,如键盘乐器的低音、长号等音色,来重叠电贝司的声部,一般同度重叠与八度重叠比较常见。需要注意的是,此种低音声部的叠加方式不宜长时间地使用,否则就失去了对比和调节的意义。图7-20所示的就是长号与电贝司叠加的谱例。

(4) 低音声部要以和弦音为主,适当辅以和弦外音,以增加其流畅性。图7-21所示

图 7-19　贝司与底鼓节奏同步的谱例

图 7-20　长号与电贝司叠加的谱例

的是巴西乡村歌曲 *Feelings* 的乐谱片段,贝司声部中经过音的使用,使低音线条更加流畅,同时还增加了与主旋律的对位感。

图 7-21　巴西乡村歌曲 *Feelings* 片段

(5)以电子乐器为主的音乐织体中,音型化的低音较为常见,长音持续性低音较少使用。

（6）有时在乐句、乐段之间，单独让低音声部做连接，也可收到良好的效果。图 7-22 所示的是英国民歌《卡布里岛》的乐谱片段，第一个乐段末尾处，电贝司所奏的小短句，起到承上启下的作用，使乐曲自然地过渡到第二个乐段去。

图 7-22　英国民歌《卡布里岛》片段

7.2.5　打击乐织体的写作

以电子乐器为主的音乐织体中，打击乐部分扮演着非常重要的角色。很多 MIDI 编

曲者，拿到曲子后，习惯先设计打击乐部分。这样做的好处是，打击乐部分设计好后，音乐的曲风和基本构架等就先确立起来了，的确可以收到事半功倍的效果。

以电子乐器为主的音乐织体，如果从打击乐器音色及效果来划分，可分为大打和小打两类，下面分别加以论述。

（1）大打：指大鼓、军鼓、吊镲、桶鼓等音色。大打的音色一般具有音量大、动态性强的特点，在各种曲风的音乐中广为使用。下面分别介绍一下各种乐器音色的常规用法。

- 大鼓：也称做底鼓，发音结实、低沉，常常用在强拍上，有时也用于弱拍的弱位上。在较快的音乐中，大鼓的鼓点不宜写得太密。
- 军鼓：发音清脆、结实、穿透力强，在使用上要比大鼓灵活多样。军鼓常常在弱拍上做强奏，演奏法也很多样，如击鼓心、击鼓边、滚奏、闷击等。
- 吊镲：音色上有高中低之分，金属声音质，强奏能产生强烈和具有爆发力的音响，一般用在乐曲的高潮部位。须注意的是，吊镲虽能为乐曲增色，但不加选择地使用，只会破坏作品的情绪及意境，使人产生听觉疲劳。
- 桶鼓：由大小不等的数个鼓组成，主要用于乐曲的连接部位，起到画龙点睛的作用。

图7-23所示的是摇滚乐乐谱片段，请注意其中大打的使用。

图7-23　摇滚乐乐谱片段

（2）小打：指踩镲、梆子、牛铃、沙球、铃鼓、三角铁等打击乐音色。小打的乐器音色各异，音量一般都比较纤细，适合用在风格性较强的音乐中。

图7-24所示的是巴西桑巴舞曲的乐谱片段，请注意其中小打的使用。

图7-25所示的是伦巴舞曲的节奏谱例，大打与小打同时使用，节奏上相互配合，共同勾勒出伦巴所特有的节奏形态。

在计算机音源中，大打和小打的音色丰富多样，编配时可根据音乐的风格、情绪及意境，来选择使用。就拿军鼓的音色来说，无论是硬件音源还是软件音源，都有多种预置好的军鼓音色供选择使用，如交响乐中的军鼓音色、摇滚乐中的军鼓音色、爵士乐中的军鼓音色等。

图 7-24　桑巴舞曲乐谱片段

图 7-25　伦巴舞曲的节奏谱例

在流行音乐中，有时为了强调主旋律中的某些特性因素，打击乐的节奏有意与主旋律节奏做同步处理（见图 7-26），这种手法也是此类音乐典型的特征之一。

图 7-26　打击乐节奏与主旋律节奏同步的谱例

7.3 音乐织体写作的整体布局

音乐织体写作的整体布局是多声部音乐写作中的一个重要环节,其作用相当于一栋建筑物施工前的设计图,整体布局是否合理直接影响到一首乐曲的整体效果。因此,在进行一首乐曲的织体写作之前首先要有一个整体的构思,要充分考虑到音乐发展过程中不同部分的表达功能,以及横向与纵向之间的关系。

7.3.1 音乐织体写作的整体构思

音乐织体写作的整体构思主要从以下三个方面加以考虑:

1. 表现内容与表现手法的关系

一首乐曲以什么织体为主,在发展过程中如何变化,这些都取决于音乐表现内容的需要,而音乐表现内容往往又与一定的音乐体裁联系在一起。如欢快、热烈、喜庆等情绪常与舞曲体裁相关联,这类乐曲一般采用强调节奏的主调式织体写法为主,下面以图 7-27 所示的歌曲《好日子》片段的伴奏为例进行一个简要的分析。

《好日子》这首歌曲采用东北民歌素材写成,与东北秧歌有着密切的关系,表现的是丰收的农民载歌载舞欢庆节日的场景,因此,考虑织体的时候一定要把这种气氛烘托出来。上例准确地把握了歌曲所表现的内涵,前奏一开始就以强调节奏的全奏为主,显得非常热烈。歌声出来之后乐器有所减少,但仍持续着节奏式伴奏织体,音乐十分轻快、流畅,很好地烘托出一种欢乐、喜庆的气氛,这首歌曲的音乐织体在表现内容与表现手法的一致性方面,处理得相当成功。要准确地把握好音乐表现内容与表现手法之间的关系,首先应该熟悉各种音乐织体的一般表现特性,就主调式织体而言,除了上面提到的节奏式伴奏织体外,分解式伴奏织体常应用于抒情性或比较轻快的乐曲之中,烘托式伴奏织体则同时适用于抒情性的和颂歌体裁的乐曲。在了解各种音乐织体一般表现特性的前提下,大量倾听不同表现内容的多声部音乐作品并分析其织体写法显得特别重要,只有在自己的头脑中积累下大批作品的织体模型,处理音乐表现内容与表现手法之间的关系时才能做到得心应手、运用自如。

2. 整体与局部的关系

一首乐曲或相对独立的一个乐章在音乐表达上通常都会以一种比较明确的音乐情绪为主,如欢乐、宁静、忧伤等,因此,大多数乐曲或乐章会选择某种基本织体为主。但除了非常短小的乐曲,极少有一首乐曲从头到尾只用一种织体的情况。音乐在进行过程中总要有所发展、有所变化,这时就会产生局部的变化与整体之间织体如何处理的问题。一般来说,确定乐曲所表达的情绪之后,接下来首先要分析这首乐曲的曲式结构,确定这首乐曲的整体结构是什么,结构各部分如何组合,乐句与乐句之间是何种材料关系等。这是处理整体与局部关系的一个前提,因为只有通过曲式结构的分析,才能了解到音乐发展过程中乐曲每个部分有何变化,然后再根据这些变化做出织体上的调整。下面以歌曲写作中常用的二段曲式和三段曲式为例,介绍如何根据曲式结构变化进行调整的一些基本原则。

二段曲式和三段曲式都可分为有再现与没有再现两种类型,再现二段曲式与再现三

图 7-27 《好日子》总谱片段

图 7-27 （续）

图 7-27 （续）

图 7-27 （续）

段曲式之间的区别在于前者再现前出现的是中句，后者是中段。不管是中句还是中段，其材料来源只有三种可能性：一是对比的新材料；二是呈示段材料的发展；三是前面两种材料的综合。这种类型的结构在整体织体安排上，首先应该考虑在呈示段与再现部分之间保持一定的统一性，然后根据中句或中段变化的程度来决定这个部分采用何种织体。如果是对比的新材料，那就可以考虑换一种新的织体；如果是呈示段材料的发展，那就既可以采用不同的织体，也可以在原有织体的基础上做适度的变化。没有再现的二段曲式与没有再现的三段曲式都属于并列型的结构，这种类型的结构很有可能每一段都会根据音乐情绪的变化而采用不同的织体，在这种情况下，要注意避免出现很突然和很生硬的对比和变化，可通过同类型织体的变化或不同类型织体之间的过渡等方式来保持各段之间内在的统一性。

除了要注意处理好曲式整体结构与各部分之间的关系之外，还应该考虑每一段内部相对统一与变化的问题。大多数情况下，每一段内部的织体会处于一个相对统一的状态，

特别是重复材料关系的乐段更为如此。但有时候句与句之间为对比材料关系或起承转合关系时,也可以根据变化的程度适当变换织体。有时候即使是重复材料关系的乐段也可以通过句末填充等手法来造成适当的变化,以避免过度重复所带来的呆板感。

3. 横向与纵向的关系

在音乐横向运动的过程中如何处理好纵向的关系,是音乐织体写作中应该考虑的一个关键性的问题,这个问题与上述两对关系密切相关。要处理好横向与纵向的关系,首先要了解以下几个问题:

(1) 音乐在横向运动的过程中经历了哪几个阶段?
(2) 这几个阶段的陈述功能是什么?
(3) 音乐的高潮点出现在哪里?

上述三个问题的提出,说明了织体的布局与音乐发展不同阶段的陈述功能密切相关,不同的陈述功能有其相对应的织体写法特点,只有掌握好这些写法特点,才能在音乐横向发展的过程中恰当地在纵向作出相应的变化,使其达到横向与纵向之间的平衡,并最终获得一个合理的整体布局。正因为不同的陈述功能及其相对应的织体写法在整体布局中有着重要的意义,因此,有必要首先了解一下音乐在发展过程中有哪些不同的陈述功能。

音乐结构中通常把表达主要音乐内容的部分称为基本结构,把前奏、间奏和尾声称为从属结构。音乐基本结构的陈述过程根据不同的曲式,可能会形成以下的样式:

① 呈示—展开—再现;
② 呈示—对比—再现;
③ 呈示—对比;
④ 呈示—展开;
⑤ 呈示—对比—对比;
⑥ 呈示—对比—再现—对比—再现……

这些样式不管如何排列,事实上都只是呈示、展开、对比、再现这四种陈述功能的组合。从织体写法的角度来看,这四种陈述功能中呈示与再现在写法上通常具有一定程度的同质性,展开与对比在处理手法上也有许多共同之处,因此,下面把这两对功能归为两类不同的写法分别加以叙述。

7.3.2 呈示与再现部分的织体写法

在呈示阶段,音乐的陈述一般具有以下特点:

- 主题清晰、完整;
- 和声、调性较单纯;
- 句法比较规整;
- 有明确的终止。

根据这些特点,呈示部分的织体写法以突出主旋律为基本原则,为了给后面的发展留下余地,一般不宜写得太复杂,织体层次要简练、清晰,要为主旋律留有足够的活动空间。这个阶段的织体写法以采用主调式织体为多见,如果出现副旋律也是以呼应式为主,尽可能不与主旋律发生冲突。如王胜利作曲的歌曲《音乐人生》的呈示部分(见图7-28)。

图 7-28 所示的是《音乐人生》的前奏和呈示段。这是一首抒情歌曲,呈示段主旋律的节奏以弱起为主,音乐显得委婉、深情。在一个舒缓的前奏之后,歌声在伴奏休止的状态下从容唱出,一小节后伴奏重新以三个层次组合的综合式织体的形式进入,这三个层次分别是第二小提琴和中提琴组成的和弦烘托式伴奏声部、竖琴的分解式伴奏声部和双簧管的副旋律声部,这三个声部简洁、清晰,层次分明,与歌声结合紧密,起到了很好的衬托作用。第一乐句结束之后,和弦烘托式伴奏声部在重复材料关系的第二乐句开始两小节后有所加厚,第一小提琴奏出的副旋律也在此处进入,这些变化使音响出现逐渐增强的趋势,为进入对比的第二段做了一定的铺垫和准备。整个呈示段在织体设计上体现了既统一又有变化的原则,其统一性表现在全段始终保持了一开始就形成的三个层次组合的形式,但这三个层次在保留原有组合形式的基础上又有所变化,这种充满灵活性的处理非常符合整体与局部构思的基本原则,可以作为一个范例来参考。

《好日子》这首歌曲呈示段的伴奏织体写法也非常简洁(见图 7-27),歌声出来之后只剩下一个节奏式的伴奏声部在追随着主旋律,歌词听得清清楚楚,但在句末长音处奏出的、活泼跳跃的填充式旋律,对节奏式的伴奏声部又起到了一种调节和互补的作用,二者相得益彰,使整个呈示段的伴奏始终保持着欢快、喜庆的气氛。

在小型曲式中,再现部分的织体写法以在呈示段原有织体基础上稍作变化比较多见,完全改变织体的再现部分在实际作品中很少见。

图 7-28 《音乐人生》呈示段

图 7-28 （续）

图 7-28 （续）

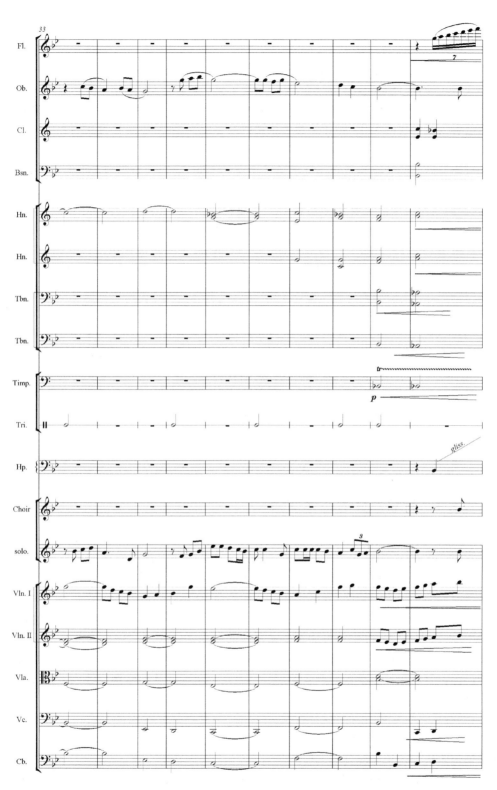

图 7-28 （续）

7.3.3　对比与展开部分的织体写法

对比与展开在音乐写作中本来属于不同的陈述功能,但在音乐的发展过程中,二者有一个共同之处,那就是变化。音乐的发展经历了呈示阶段之后,无论是采用对比还是展开的手法继续往下写,都要考虑有所变化。求变是对比和展开的共同点,它们的区别在于:对比是引入新材料的变化,展开是基于原材料的变化,二者只不过是方式与程度有所不同而已,认识清楚这一点,对于如何把握变化的度有一定的帮助。

对比与展开的状态虽然在不同的曲式中有所不同,但处理的原则基本上还是一致的,下面以《音乐人生》的第二段为例进行一个分析。这首歌曲的整体结构是并列型无再现二段曲式,第二段采用的是对比的新材料。在通常的情况下,当第二段对比的新主题出来时,伴奏织体会有较大的变化,《音乐人生》的第二段也是如此(见图 7-29)。

从图 7-29 可以看出,第二段的起点是第 43 小节,在即将进入第二段之前,音乐织体已经在逐渐加厚,力度也在逐渐加强,当第二段新主题出来的时候,整个织体进入了乐队全奏的状态,与呈示段形成了非常鲜明的对比,全曲的高潮点也在这里形成。与大多数乐曲处理方式不同的是,由于该曲在呈示段已经运用了副旋律的写法,为了与呈示段形成对比,该曲在第二段放弃了通常副旋律从对比段才进来的惯用手法,直接采用伴奏与主旋律同步的做法来加强主旋律声部,同样收到了很好的效果。由于这首歌曲最后是弱收,所以第二段的织体在形成高潮后又逐渐消退,在临近结束处又回到比较单一的状态。假如最后是强收的话,原来形成的全奏织体形态有可能保持到结束。《音乐人生》这首歌曲伴奏的织体布局具有一定的典型意义,在大多数对比关系的两段中,呈示段通常在声部的数量和织体的复杂程度上都会有所控制,一般以简洁、清晰为主,要为第二段的对比留下足够的余地。而对比的第二段总的趋势是增加声部、增强力度,以及织体的组合方式更为多样化,至于是否一开始就采用全奏,那还得取决于高潮点的位置与音乐表现内容的需要。

7.3.4　高潮部分的织体写法

高潮部分是一首乐曲情绪上涨的高点,也是最富于感染力的地方,在讨论这个部分的织体写法之前,有必要首先了解高潮通常发生在什么位置。高潮发生的位置在不同的曲式中有所变化,如再现二段曲式的高潮位置比较常见是发生在第二段开始的中句,特别是新材料写成的中句更为如此,大家比较熟悉的歌曲《祖国,慈祥的母亲》就是一个典型的例子。无再现二段曲式的高潮位置大多数也是发生在第二段的开始处,如上面所分析过的歌曲《音乐人生》,但有时候也可能发生在乐曲的结束句。再现三段曲式的高潮位置比较多见的是发生在中段靠近再现的地方或再现段以强收时的结束处。如《那就是我》这首歌曲的高潮位置就是发生在再现段之前。没有再现的三段曲式的高潮位置大多数发生在第三段,由于没有再现,音乐在逐步推进后通常会在第三段到达一个高点。

在《音乐人生》第二段的分析中我们可以看出,高潮部分的织体写法通常会经历两个阶段,那就是"铺垫—高潮"。在进入高潮之前,一般都会有一个逐步推进的准备过程,这就是铺垫阶段。这个阶段延续的时间长短不一,多则七八个小节,少则一二个小节。常用的手法是声部的逐渐加入、打击乐器由弱到强的滚奏、木管或弦乐渐次进入的音阶式进行、竖琴或钢琴的刮奏、低音声部的反向进行等,这些手法可能部分使用,也可能全部都用

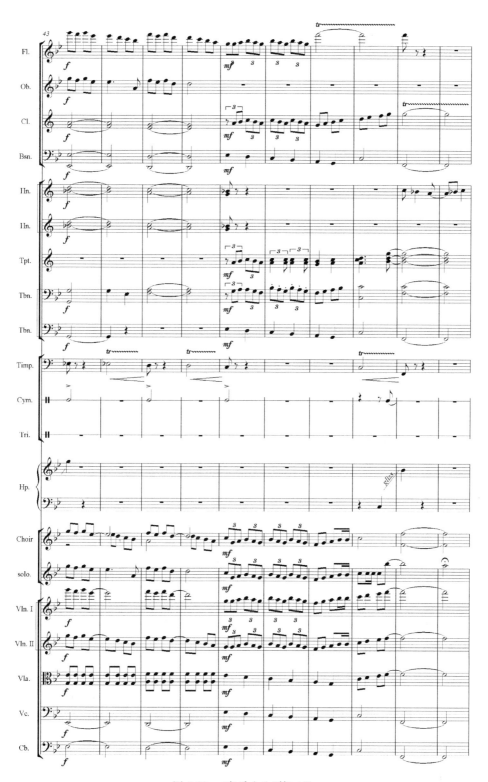

图 7-29 《音乐人生》第二段

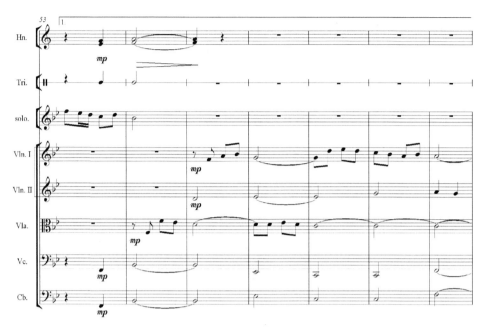

图 7-29 （续）

上。经历铺垫阶段之后，音乐进入高潮阶段，这个阶段的织体写法以乐队全奏为多见，这个时候要调动所有手段来"渲染"气氛，常用的手法有声部加厚、铜管乐器加入、节奏式伴奏声部的运用、强拍位置吊钗的击奏、副旋律的进入、固定音型的持续、颤音、震音的使用等。如周国庆作词作曲的歌曲《来香巴拉看太阳》高潮部分的处理（见图 7-30）。

图 7-30 所示谱例在进入高潮之前的铺垫只有两小节，但此前呈示段后两句的声部比前两句已略有增加。铺垫阶段通过木管和小提琴分解式快速上行的十六分音符和低音声部八分音符的下行，以及在定音鼓滚奏的配合下，由弱渐强迅速到达高潮阶段。这个高潮采用的是全奏的织体写法，除了每个组的低音乐器，木管组以和弦烘托式伴奏声部为主，以震音和句末填充为配合；铜管组也是以和弦烘托式伴奏声部为主，其中贯穿着小号声部的节奏音型；弦乐组的织体组合比较复杂，除了由大提琴和低音提琴担任的低音，其他三个声部分别为第一小提琴的副旋律声部、第二小提琴的和弦烘托式伴奏声部和中提琴的分解式伴奏声部。打击乐组除了定音鼓的滚奏，还加上吊钗在每句开始的强拍击奏。上述各种手段的运用形成一个错落有致、厚实宏大的音响，很好地营造出了一种震撼人心的高潮气氛。

7.3.5　前奏、间奏及尾声的织体写法

前奏、间奏及尾声虽然在结构划分中是被作为从属部分，但这三个部分在音乐情绪的提示、过渡以及巩固方面具有不可替代的作用，因此在写作中也要给予高度重视。这三个部分在结构中所担任的功能不同，织体写法也有较大的区别，下面分别进行介绍。

1. 前奏的织体写法

前奏在音乐结构中主要起到音乐情绪的提示和准备的作用，这个部分的织体写法与所用音乐材料密切相关，下面结合音乐材料的来源谈谈前奏的织体写法。

前奏部分所采用的音乐材料大致来自以下四个方面。

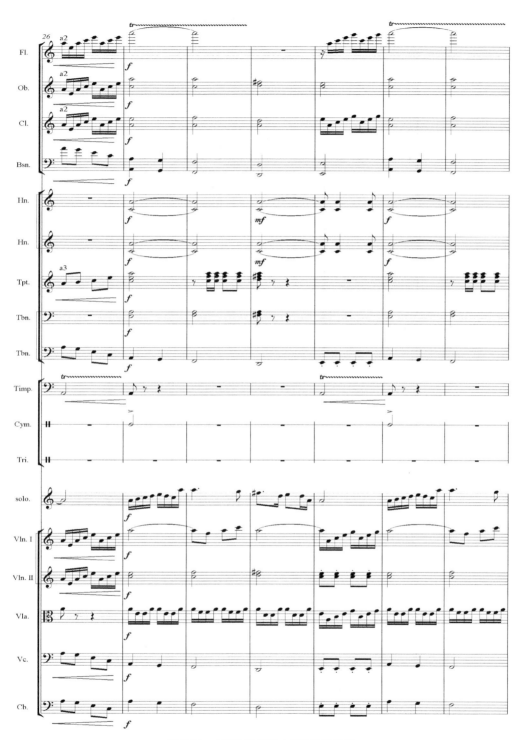

图 7-30 《来香巴拉看太阳》总谱片段

（1）采用歌曲的最后一句，或在歌曲最后一句的基础上加以变化写成，这是比较常见

的一种做法，如尚德义作曲的歌曲《老师，我总是想起你》的前奏（见图7-31）。

图7-31 《老师，我总是想起你》前奏

图 7-31 所示的谱例由歌曲第二段最后一句稍作变化写成,试比较原来的主旋律(见图 7-32)。

图 7-32 《老师,我总是想起你》第二段最后一句

从图 7-31 和图 7-32 两个例子的比较中可以看出,这首歌曲的前奏只是将第二段最后一句开头稍微作了一些改变,后面大部分与原来的旋律基本一致,类似这样的写法比较多见于结束句作强收的时候,这样的处理可以巩固和强调结束时比较激昂的情绪,然后再过渡到呈示段。

(2)采用歌曲的第一句,或在歌曲第一句的基础上加以变化写成,这种写法也经常可以看到,如《好日子》的前奏就是将呈示段的第一句加以节奏压缩后写成的,而《来香巴拉看太阳》这首歌曲则直接采用歌曲的第一、二句作为前奏。

从图 7-33 所示的谱例中可看出,这首歌曲前奏的主旋律与呈示段的第一、第二乐句完全一样,但二者的伴奏织体写法则有所不同。前奏为了揭示全曲比较激昂的基调,将旋律声部做了高八度重复,同时采用了铜管与木管相结合的和弦烘托式伴奏声部,以获得比较厚实的音响,加上强奏的处理,音乐具有一种呼唤般的雄伟气势。

(3)采用歌曲中某一句,或以某一句的材料为基础写成。这种类型的前奏常常选取歌曲中最有特点的乐句加以发展,如陆在易作曲的《祖国,慈祥的母亲》这首歌曲的前奏就是将第二段开始的中句作为基础发展而成,由于这个中句就是高潮的所在,所以前奏一出来就非常突出,参阅图 7-34 所示的谱例。

(4)完全采用新材料,或以新材料为主写成。这种类型的前奏形式比较多样:可能是新材料写成的旋律;也可能只是一些背景性的和弦或音型;还有可能是以新材料为主,其中出现原有旋律的片段,如前面图 7-28 所示《音乐人生》的前奏就是属于这种类型。

通过上述分析可以看出,前奏的织体写法与歌曲的音乐表现,以及所采用的材料密切相关,织体类型的选择以能够提示出歌曲的主要情绪和顺利引出呈示段为基本原则。

2. 间奏的织体写法

乐段之间、整体反复之前作为连接过渡的部分叫间奏,间奏在结构功能上主要起到承上启下的作用,因此,间奏的织体写法也是以能否完成这样的任务为前提。

间奏的材料来源与前奏差不多,可以采用原有部分材料发展而成,也可以采用新材料写成,但采用原有完整的一部分作为间奏的情况并不是很多见。

间奏的织体写法大致有以下几种情况:

(1)在前一段结束后或与结束音同步出现预示下一段音乐情绪的新织体,然后引出下一段的织体。这是较为常见的一种间奏写法,图 7-35 所示的是孟勇作曲的歌曲《斑竹泪》的片段。

《斑竹泪》一曲中,C 段与 D 段之间的间奏部分,这两段音乐在情绪上起伏很大,C 段是一段哀切的慢板,这个乐段以一个近乎散板的呼喊式乐句来结束,当最后的落音出现

图 7-33 《来香巴拉看太阳》前奏与一、二乐句

图 7-33 （续）

图 7-33 （续）

图 7-34 《祖国，慈祥的母亲》前奏

图 7-35　歌曲《斑竹泪》片段

时,速度突然加快到每分钟 176 拍,间奏与此同步出来,急促的节奏与密集的音符烘托出一种紧张的气氛,在 D 段演唱出来前的一小节,出现了八分与十六分相结合的均分节奏组合,在整个 D 段中,这种均分节奏式的伴奏声部贯穿始终,与上方节奏拉开的旋律声部形成了一种紧拉慢唱的效果,很好地表现了歌词中"泪飞如水泼"的悲恸效果,十分感人。

(2) 前段结束后直接以后段的伴奏织体为间奏。如徐沛东作曲的歌曲《大地飞歌》片段(见图 7-36)。

图 7-36 所示的谱例是《大地飞歌》A 段与 B 段之间的间奏,这两段之间采用的是同主音大小调对比的手法,由 a 小调转到 A 大调,A 段结束后直接出现一小节 B 段所采用的伴奏音型,然后带出 B 段的演唱,这种直截了当的间奏可长可短,根据需要而定。

(3) 前段结束后继续保持原有织体作为间奏。如马骏英作曲的歌曲《驼铃》片段(见图 7-37)。

图 7-37 所示谱例是《驼铃》一曲中 A 段与 B 段之间的间奏,A 段结束后继续保持原

图 7-36　歌曲《大地飞歌》片段

图 7-37　歌曲《驼铃》片段

有伴奏织体作为间奏,有一种意犹未尽的感觉,停下后才进入对比的 B 段。

(4) 采用与前后都不同的织体作为间奏。图 7-38 所示的是刘聪作曲的歌曲《听潮》片段,该曲 A 段与 B 段之间的间奏,虽然采用与前后都不同的织体写成,但在速度与节奏上都为下一段比较明快的情绪做好了充分的提示与准备。

间奏的织体写法十分多样,以上只是归纳了其中较为常见的几种,要写好间奏的织体,关键的还是靠平时大量的分析与积累。

除了作为段与段之间连接过渡的间奏部分之外,起到句与句之间连接过渡作用的句末填充的织体写法也有必要掌握好。句末填充,是指旋律声部处于句末长音或句末休止的状态时,伴奏声部出现的填补性部分。句末填充的形式非常多样,而且运用得非常普遍,值得引起高度关注。下面以傅磬作曲、吕军辉配伴奏的《你总是露出微笑》片段为例对

图 7-38 歌曲《听潮》片段

常见的一些句末填充类型进行一个分析（见图 7-39）。

图 7-39 所示谱例是《你总是露出微笑》这首歌曲的 A 段，这是一个四句式的乐段，两

图 7-39 歌曲《你总是露出微笑》片段

小节为一句,这四个乐句的句末填充恰好代表着四种较为常用基本类型。第一乐句采用的是模仿式句末填充,句末弱起的旋律是第一乐句的压缩模仿;第二乐句采用的是分解和弦式句末填充,这是由级进上行的八分音符导出的十六分音符属和弦作八度大跳后反向分解下行;第三乐句采用的是呼应式句末填充,两个弱起的八分音符级进上行的旋律片段回音般的呼应着第三乐句;最后一个乐句是音阶式句末填充,这是在段与段之间较为常用的转折手法,尤其是推上高音区时更为常见。句末填充的类型远远不止上述四种基本类型,但可以将上述四种基本类型作为学习句末填充织体写法的切入口,通过举一反三的分析与总结,积累更为丰富的样式与素材,以便在创作中灵活地加以运用。

3. 尾奏的织体写法

尾奏的主要功能是增强乐曲的结束感,使音乐听起来更为完满。尾奏的织体写法可分为以下四种类型:

1)同步强收型

同步强收型是指伴奏声部以强奏的形式与演唱声部同步结束的织体类型,如徐沛东的歌曲《我像雪花天上来》的尾奏(见图7-40)。

图7-40 歌曲《我像雪花天上来》尾奏

《我像雪花天上来》的尾奏是一个典型的同步强收型织体写法,伴奏声部在演唱声部最后一个落音延长时奏出一个补充性的旋律片断,最后与歌声同步强收,这是在结束时采用得较多的一种写法。

2)同步弱收型

同步弱收型是以弱奏的形式与演唱声部同步结束的一种织体写法,图7-41所示的是刘聪的歌曲《听潮》一曲的尾奏。

《听潮》一曲结束时,与演唱声部结束音同步出来并逐渐减弱的尾奏很好地烘托出一种海潮声渐渐远去的意境。

3)非同步强收型

与演唱声部非同步强收的尾奏织体写法也比较常见,图7-42所示的是吕绍恩作曲的歌曲《我们黄河人》一曲的尾奏。

《我们黄河人》一曲的结束中,与高亢的主音同时出来的是一个号角般的尾奏,这个气势磅礴的尾奏在歌声停止后继续进行,并以一个节奏稍自由的强奏结束全曲,很好地表现

图 7-41　歌曲《听潮》尾奏

图 7-42　吕绍恩《我们黄河人》尾奏

了黄河人粗犷、豪放的性格特征。

4）非同步弱收型

非同步弱收型的尾奏如果运用得当，常常会获得一种意犹未尽的效果，图 7-43 所示的是刘青的歌曲《你好吗》一曲的尾奏。

图 7-43　歌曲《你好吗》尾奏

图 7-43 （续）

《你好吗》一曲的尾奏在演唱结束后还延续了 5 小节，委婉的旋律如娓娓道来般地流淌而出，十分亲切、细腻，给人一种回味无穷之感。

习题

1. 自选一首歌曲，制作 MIDI 伴奏，要求使用以管弦乐器为主的音乐织体。
2. 自选一首歌曲，制作 MIDI 伴奏，要求使用以电子乐器为主的音乐织体。

第 8 章 乐曲编配实践操作

8.1 作品分析

本章以莫扎特的艺术歌曲《渴望春天》为例,讲解如何将其编配为一首 MIDI 乐曲,并最终制作成 CD 音频的全过程。

图 8-1 所示的是《渴望春天》的乐谱,为了使读者更好地理解作品的内容,特意保留了原谱中第一段的歌词,歌词的译配者是我国著名的翻译家、音乐家姚锦新女士。

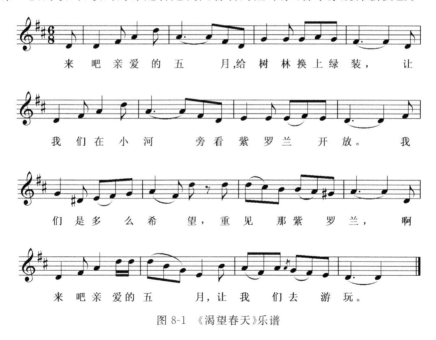

图 8-1 《渴望春天》乐谱

《渴望春天》这首歌曲旋律优美,节奏律动匀称而舒展,给人一种随风摇曳之感。音乐风格清新、典雅,表达了人们向往、亲近大自然的美好情感。从曲式结构来看,此曲为再现二段曲式,全曲的四个乐句前后连贯紧密,结构方整,体现了"起、承、转、合"的发展原则。歌曲的主调性为 D 自然大调,第三个乐句(即转句)除了在旋法上有所变化以外,还在调性上做了转折处理——运用了离调以及转调手法,使乐思得到了恰如其分的发展和调节。

第四个乐句运用了变化再现的手法,再现了第二个乐句。

《渴望春天》这首歌曲虽然短小,但乐思的起伏和发展层次分明,尤让人称道的是第三句的"神来之笔",为歌曲平添了几分魅力。整首歌曲平淡中散发着灵气,让人回味无穷。

上面通过对《渴望春天》这首歌曲旋律、节奏、结构、调式调性等方面的分析,有助于我们更好地理解和认识这首作品,为下一步的编配工作做好准备。

8.2 编配构思

作品的熟悉和分析工作完毕后,就要着手编配方面的构思了。俗话说:"良好的开端是成功的一半"。对于计算机音乐编配来说,良好的编配构思可以有效避免具体编配工作中的盲目性和随意性,是关系作品成败的一道必不可少的工序。编配构思也是一个人艺术修养、审美情趣、逻辑思维、艺术创造力和想象力的集中体现,因此有必要花时间和力气去斟酌和推敲,以使后面的工作能够顺利进展。

编配构思是一个复杂的心理过程,具体的环节和做法也会因人而异。下面就从一些大家易于理解、具有可操作性的知识层面入手,来介绍笔者对《渴望春天》这首作品的编配构思。

8.2.1 音色选择

《渴望春天》是一首典型的古典主义时期的艺术歌曲,在选择音色时,考虑以传统的管弦乐音色为主,以便很好地表达作品的艺术风格。除管弦乐音色外,适当使用一些电子合成音色以及流行音乐中的鼓击音色,又可以为这首作品增添一些时尚的音乐元素,从而收到雅俗共赏的艺术效果。

如果从这首乐曲的声部功能来考虑,大致可分为:主旋律、副旋律、和声、低音、打击乐等几个部分。具体来讲,主旋律主要由长笛担任,其间可以间或交给弦乐;副旋律由弦乐和双簧管来担任;和声声部选用竖琴以及弦乐拨奏;电贝司担任低音声部;再加上以架子鼓为主的打击乐音色。考虑到乐曲的完整性,还需设计前奏、间奏和尾奏,这些附属部分的音色可选用一种晶莹透亮的电子合成音色。

以上是一些粗略的音色设计方案,下面做进一步落实。建议拿出一张纸来,打开音序软件Cubase/Nuendo,边调试边记录。

通过音色的试用之后,笔者最终的音色设计方案如表8-1所示。

从表8-1可以看到,笔者在这首曲子中使用了两种音源,即EDIROL Orchestral和Hypersonic。关于Hypersonic音源,前面的章节中已做过专门介绍,在这里就不必多说了。这里要给读者简要介绍一下EDIROL Orchestral音源。这是一款专业的管弦乐音源,格式为VSTi(也有DXi版本),由罗兰公司出品。EDIROL Orchestral音源的主要特点是音色逼真、音质良好,支持Windows/Mac双系统,有16个通道,128复音数。尤为称道的是,和其他动辄几十吉字节存储量的管弦乐音源相比,该音源对计算机硬盘的占用空间很小,因此备受音乐制作者的青睐。

表 8-1 音色设计方案

音轨号	声部功能	音色名称	音源名称
音轨 1	主旋律	Flute Vibrato	EDIROL Orchestral
音轨 2	副旋律	Oboe Vibrato	EDIROL Orchestral
音轨 3	前奏、间奏、尾奏	Sweeping Pad+Bells	Hypersonic
音轨 4	主旋律、副旋律	Violin Warm Section	EDIROL Orchestral
音轨 5	和声	Pizzicato Strings	Hypersonic
音轨 6	和声	Harp	EDIROL Orchestral
音轨 7	低音	Finger Jazz Bass	Hypersonic
音轨 8	打击乐	Light Natural Drums	Hypersonic

8.2.2 和声设计

为了表现出《渴望春天》这首乐曲的古典风格,在和声上也要使用古典音乐的和声语汇,具体地说,就是以正三和弦的进行为主,强调主属的进行以及和声的功能作用。

图 8-2 所示的是《渴望春天》主体部分的和声设计,采用的是国际通用的和弦字母标记法。

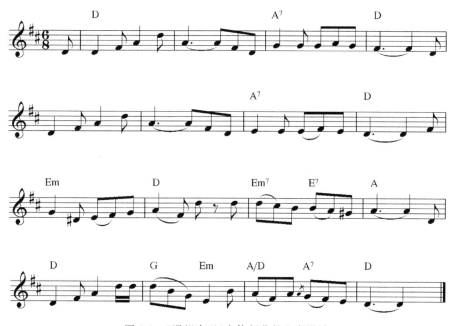

图 8-2 《渴望春天》主体部分的和声设计

在这首乐曲中,和声声部主要由竖琴及弦乐拨奏音色来担任,这两个音色音区宽广、织体变化灵活,非常适合演奏和声声部,在真实的乐队写作中也是如此。

8.2.3 低音设计

在这首乐曲中,低音声部由一个贝司担任即可,这是因为贝司音响浓厚、音量大、动态感强,如果再添加其他的低音乐器音色,就会破坏作品明快、抒情的音乐风格。古典风格的作品,低音声部一般多演奏和弦的根音,使和声的功能性得到强调。

图 8-3 所示的是《渴望春天》的低音乐谱,为便于对照,特意将主旋律放置在低音声部之上。图中所出现的低音声部只是初步设计的"草图",还未进行音型化的处理。

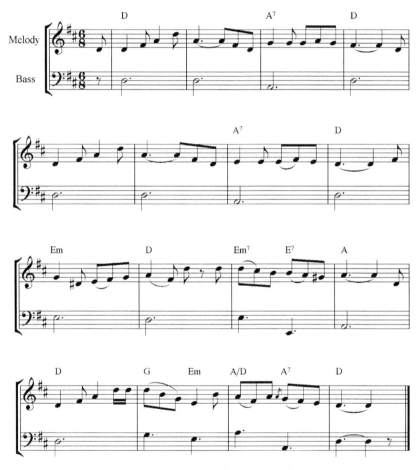

图 8-3 《渴望春天》低音声部设计

在后面具体的编配环节中,还要将低音声部进一步设计为音型的样式,至于选用何种音型,需要参考打击乐声部中大鼓的节奏音型,以使贝司与大鼓在节奏上相互配合,从而得到结实、丰满的低音效果。

8.2.4 打击乐设计

在设计打击乐声部时,先要吃透作品的风格,然后再设计出与之相适应的节奏风格,这是 MIDI 编曲中一个非常重要的环节。《渴望春天》为 6/8 拍,属于复拍子类型,这种拍

子淡化了三拍子的节奏,同时渗透进二拍子的因素,具有节奏律动均匀、平滑、流畅等节奏特征。其基本的打击乐音型如图 8-4 所示。

图 8-4 《渴望春天》打击乐声部的基本音型

当然,在具体运用时,还要根据音乐的层次需要,将部分节奏型做以适当调整,从而使打击乐声部具有良好的起伏感。如在《渴望春天》A 段中,军鼓改变了演奏法,采用敲击鼓边的方法(见图 8-5),这种音响更符合 A 段的意境。

图 8-5 《渴望春天》A 段的打击乐音型

另外,在段落的衔接处,一定要注意打击乐音型的转换与过渡处理,这种看似短小的连接处理,却能起到画龙点睛或者推波助澜的作用,能为作品增添亮点。《渴望春天》中 A 段与 B 段的打击乐过渡设计,如图 8-6 所示。

这首作品具有明快和抒情的音乐格调,因此 A、B 段的连接并不需要浓墨重彩,在图 8-6 中,看似平淡的几个鼓点,便可以收到良好的效果。

图 8-6 《渴望春天》A 段与 B 段的打击乐过渡设计

8.2.5 副旋律设计

副旋律的运用,可以对主旋律起到润色、补充以及深化的作用,并使音乐的层次更加丰富和细腻。必要的复调以及和声写作知识是写好副旋律的前提条件。

在常规的编配习惯中,副旋律一般出现在作品的以下几个部位:四句体乐段中的第三句;二段体或复乐段中的第二个乐段;高潮处;前奏、间奏和尾奏中。

在《渴望春天》这首作品的编配中,我们就可以套用这种副旋律的编配模式,即在前奏、间奏、B 段等位置增加副旋律。

在图 8-7 中,上声部所奏的旋律就是前奏句,采用了歌曲尾句的音调。下方声部为副旋律,两个声部构成对比式复调写法。

图 8-7 《渴望春天》前奏中的副旋律

在 B 段中,为增加音响厚度,深化音乐情绪,特意为主旋律设计了两个副旋律,如图 8-8 所示。

图 8-8 《渴望春天》B 段中的副旋律

图 8-8 所示的谱例中,下方声部所奏的副旋律,由弦乐音色来担任,采取八度叠加的演奏方式,音响较为浓厚。从旋律走向来说,前半部分呈上行级进,后半部分呈迂回下行。

中间 5 个小节的副旋律声部由双簧管音色担任,其作用是填充内声部,并对弦乐声部进行补充。这两个副旋律的设计,充分考虑到了与主旋律在动静关系、音区搭配、和声协调性等方面的关系,虽然节奏、旋律都很简单,却产生了良好的音响效果。

8.2.6 织体设计

在多声部音乐创作中,音乐织体会随着乐思的发展而变化,犹如写文章时的谋篇布局一样,在音乐作品的构思阶段,将音乐织体从整体出发,做出有组织、有计划、有层次的设计,是一项非常必要和重要的前期准备工作。

首先我们要把《渴望春天》这首作品的演奏次序设计出来:前奏—A—B—间奏—A^1—B^1—B^2—尾奏。

1. 前奏织体设计方案

- 主旋律:由 Sweeping Pad+Bells 音色担任,材料来源于歌曲的尾句;
- 副旋律:由 Violin Warm Section 音色担任,采用对比复调写法;
- 和声:由 Harp 音色担任,采用分解和弦式音型;
- 低音:由 Finger Jazz Bass 音色担任,采样和声基础性低音写法;
- 打击乐:由 Light Natural Drums 音色担任,6/8 拍节奏音型,大鼓奏强拍,军鼓奏次强拍,踩镲以均匀的八分音符时值运动。

2. A 段织体设计方案

- 主旋律:由 Flute Vibrato 音色担任;
- 副旋律:无;
- 和声:仍由 Harp 音色担任,分解和弦式音型,但与前奏中的音型有所不同;
- 低音:写法同前奏;
- 打击乐:写法同前奏,军鼓音色改为击鼓边。

3. B 段织体设计方案

- 主旋律:仍由 Flute Vibrato 音色担任;
- 副旋律:由 Oboe Vibrato 和 Violin Warm Section 两种音色担任,对比复调写法;
- 和声:Harp 停,因 Oboe 和 Violin 所形成的良好声部关系,和声效果依然丰满;
- 低音:写法同前,增加了一些旋律化因素;
- 打击乐:踩镲与前面略有不同,军鼓改为常规击奏法。

4. 间奏织体设计方案

间奏与前奏相同,设计方案略。

5. A^1 段织体设计方案

- 主旋律:由 Flute Vibrato 音色担任;
- 副旋律:无;
- 和声:由 Pizzicato Strings 音色担任,分解和弦式音型;
- 低音:写法同 A 段;
- 打击乐:写法同 A 段。

6. B¹ 段织体设计方案

B¹ 段同 B 段,设计方案略。

7. B² 段织体设计方案

- 主旋律:改由 Violin Warm Section 音色担任,以八度叠奏方式演奏旋律;
- 副旋律:由 Oboe Vibrato 音色担任,对比复调写法;
- 和声:Harp 停,因 Oboe 和 Violin 所形成的良好声部关系,和声效果依然丰满;
- 低音:写法同前,增加了一些旋律化因素;
- 打击乐:踩镲音型更为密集、活跃。

8. 尾奏织体设计方案

- 主旋律:由 Sweeping Pad+Bells 音色担任,用新材料写成,带依附声部;
- 副旋律:由 Flute Vibrato 音色担任,是对主旋律的填充;
- 和声:由 Violin Warm Section 音色担任,采用和弦烘托式写法;
- 低音:由 Finger Jazz Bass 音色担任,具有辅助性旋律低音的作用;
- 打击乐:选用 Light Natural Drums 音色,前面轻击吊镲,后面停。

从以上的织体设计方案可以看到,乐曲的基本结构是二段曲式,但段落反复时,织体并没有简单地照搬原来的样式,而是随着音乐的发展起伏做相应的变化,从而使段落间的织体既形成对比,又能够前后照应,体现了织体设计上的整体逻辑性。

8.3 软件设置

有了成熟的编配构思后,接下来就要进入具体的软件操作环节了。这里选用 Nuendo 软件进行讲解。

在 MIDI 录入之前,首先做好各种准备工作,以使下一步的工作能够有条不紊地进行。这些准备工作包括:工程的新建与保存、建立音轨、加载音色、通道设置、节拍设置、速度设置、节拍器设置等。

(1) 打开 Nuendo 软件,选择 File 菜单下的 New Project 命令,新建一个工程。接下来在弹出的 Select Directory 窗口中设置好工程的保存路径。

(2) 在 Nuendo 主窗口的音轨栏内单击鼠标右键,在弹出的快捷菜单中选择 Add Multiple Tracks 命令,便会弹出 Add Multiple Tracks 对话框,在 Track 一栏中选择 MIDI,在 Count 一栏中选择数字"8",如图 8-9 所示。单击 OK 按钮后,音轨栏中就出现我们前面编配构思中所设计的 8 个 MIDI 音轨。

图 8-9 Add Multiple Tracks 对话框

接下来按照编配构思时的音色设计方案,为这 8 个 MIDI 音轨逐一命名,如图 8-10 所示。

(3) 按 F11 快捷键,打开 VST Instruments 窗口,分别加载 EDIROL Orchestral 和 Hypersonic 这两个音源,加载后的窗口界面如图 8-11 所示。

 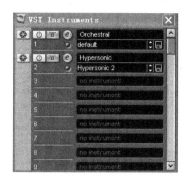

图 8-10　为 8 个 MIDI 音轨命名　　　图 8-11　加载音源的 VST Instruments 窗口

（4）将每一个 MIDI 音轨的输出通道设定为相应的 VSTi 音源，按照先前的音色设计方案，第 1、2、4、6 音轨应选择 EDIROL Orchestral 作为输出端口，而第 3、5、7、8 音轨的输出端口应设为 Hypersonic。由于 EDIROL Orchestral 和 Hypersonic 这两个是多通道音源，因此我们还需要在音源的主界面中对每个音轨的通道和音色进行设置。

首先设置 EDIROL Orchestral 音源。打开该音源的主界面，可以看到其默认的通道、音色以及相位参数等设置，如图 8-12 所示。如果我们改变了这些设置，就需要另外保存一个 Performance 文件，以便下次工作时调用。在这里笔者建议使用一个"偷懒"的办法，即 MIDI 音轨中的通道号可以直接使用该音源默认的通道编号，而不必改动音色（前

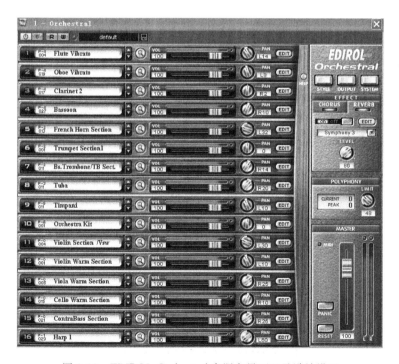

图 8-12　EDIROL Orchestral 音源主界面以及默认设置

提是你要满意其默认的音色）。比如，要选择 Violin Warm Section 音色，从音源主界面中可以看到该音色位于 12 通道，那么只要将 EDIROL Orchestral 作为输出端口 MIDI 音轨的通道号设为 12，即可调用该音色。按照此方法，只要将第 1、2、4、6 音轨的分别通道设定为 1、2、12、16，即可得到想要的音色。

接下来设置 Hypersonic 音源。打开该音源的主界面，将先前设计的音色分别加载于第 1、2、3、4 通道中，如图 8-13 所示。然后第 3、5、6、7 这几个 MIDI 音轨的通道号分别设定为 1、2、3、4。

图 8-13　在 Hypersonic 音源中加载音色

（5）选择 Project 菜单下的 Tempo 命令，或按 Ctrl＋L 快捷键，打开 Tempo Track 编辑窗口，我们要在这个窗口中设置乐曲的速度及拍号。将 tempo 栏的数值调整为 96，time signature 栏设定为 6/8，如图 8-14 所示。

图 8-14　在 Tempo Track 编辑窗口设置速度及拍号

(6) 选择 Transport 菜单下的 Metronome Setup 命令，进行节拍器的设置。这里要根据个人的 MIDI 设备进行具体设置，例如，有外部 MIDI 设备（如硬件音源、合成器等）的读者，可以勾选 Activate MIDI Click 项，并在 MIDI Port/Channel 下拉框中选择该设备的连接端口。没有外部 MIDI 设备的读者，可以勾选 Activate Audio Click 项，默认状态下就会激活了计算机内部的音频节拍器 Beeps。

在笔者的 MIDI 工作系统中，用 USB MIDI 线缆将外部音源与计算机相连接，因此在 Metronome Setup 窗口中做了如图 8-15 中所示的设置。

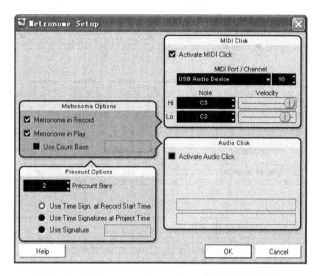

图 8-15　Metronome Setup 窗口中的节拍器设置

(7) 将每个音轨侧边栏中的 Toggle Timebase 按钮切换为音乐模式，即使该按钮图标显示为小音符形状。

以上几步操作，基本完成了 MIDI 录入前的各项准备工作，下面就可以进入 MIDI 的录入环节了。

8.4　MIDI 录入

《渴望春天》原调是 D 大调，歌曲音域为八度，很适合人声演唱。现在我们要将其改编为乐曲，如果从乐器音色的表现力等因素来考虑，可将原调上移小三度，即 F 大调。在这个调上，木管、弦乐等乐器的音色色彩感觉会更好一些。因此，下面每一音轨的乐谱，均移为 F 大调。

(1)《渴望春天》这首乐曲中，打击乐基本从始至终都有，因此我们可以先录入打击乐声部，即第 8 音轨，这样可以使全曲的整体节奏框架搭建起来，并为其他声部的录入提供清晰的节奏参照。

第 8 音轨的乐谱如图 8-16 所示。

打击乐声部的 MIDI 录入工作要讲究技巧，从图 8-16 所示的乐谱中可以看到：打击

图 8-16 第 8 音轨——打击乐声部乐谱

乐的节奏音型多为模块式的重复，因此可以利用"复制"和"粘贴"命令，快速地完成录入。下面就以图 8-16 所示乐谱的前几个小节为例进行讲解。

首先选择笔根据，在第 2 小节（打击乐是从第 2 小节开始）画一个空白的 MIDI 事件块，然后选择 MIDI 菜单下的 Open Drum Editor 命令，打开鼓编辑窗，选择鼓槌状工具，输入一个小节的节奏音型，如图 8-17 所示。然后将这个小节复制到第 3、4 小节。后面的小节按照此方法操作即可，要注意段落间的过渡与填充要另外输入。

图 8-17　在 Drum Editor 编辑窗中输入一小节节奏音型

（2）录入 Bass 声部，即第 7 音轨。Bass 声部犹如大树之根，可以奠定整个乐曲的和声基础，因其具有很强的节拍参照性，我们还是将它提前录入。Bass 声部可用实时录入法，这种方法需要做一些准备工作：首先按下该音轨中的 Record Enable 按钮，使其变为红色，并关闭其他声部的 Record Enable 按钮。在 Transport Panel（走带控制条）中，点亮CLICK 按钮，使其处于开启状态（因先前已录好了打击乐音轨，此处的节拍器也可以关闭）。一切准备就绪后，按一下计算机小键盘上的 Del 键，使光标退回到起点位置，即第 1小节处，然后按一下小键盘上的 * 键，开始实时录入。

第 7 音轨的乐谱如图 8-18 所示。

图 8-18　第 7 音轨——Bass 声部乐谱

图 8-18 （续）

(3) 录入 Flute 声部，即第 1 音轨。也是采用实时录入法，方法同 Bass 声部。注意，这个声部是从第 5 小节开始进入，在录入时，可以将播放光标移到第 4 小节处，从此处开始录入。另外，从第 23 小节起，音乐又重复前面部分，可以采取"复制"和"粘贴"命令，以提高工作效率，避免重复性劳动。

第 1 音轨的乐谱如图 8-19 所示。

图 8-19　第 1 音轨——Flute 声部乐谱

（4）录入 Oboe 声部，即第 2 音轨。也是采用实时录入法，方法同上。注意，该声部主要担当副旋律，在乐曲中出现 3 次同样的旋律，因此录入第一次的 5 个小节后，将其复制并粘贴到后面的位置即可。

第 2 音轨乐谱如图 8-20 所示。

图 8-20　第 2 音轨——Oboe 声部乐谱

（5）录入 Pad＋Bells 声部，即第 3 音轨。也是采用实时录入法，方法同上。乐谱如图 8-21 所示。

图 8-21　第 3 音轨——Pad＋Bells 声部乐谱

（6）录入 Violin 声部，即第 4 音轨。也是采用实时录入法，方法同上。乐谱如图 8-22 所示。注意，乐谱中有重复的部分，可使用"复制"和"粘贴"命令。如果键盘程度不好，连续的八度音程进行弹不整齐，可以先录入单声部，录完后采用复制的方法将其变为两个

声部。

图 8-22　第 4 音轨——Violin 声部乐谱

（7）录入 Pizz 声部，即第 5 音轨。该声部为分解和弦音型，音符时值均匀有序，建议使用步进录入法，乐谱如图 8-23 所示。

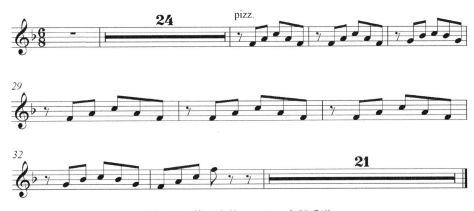

图 8-23　第 5 音轨——Pizz 声部乐谱

（8）录入 Harp 声部，即第 6 音轨（见图 8-24）。同第 5 音轨一样，该声部为均匀的分解和弦音型，仍采用步进录入法。注意，乐谱中有重复的部分，可使用"复制"和"粘贴"命令。

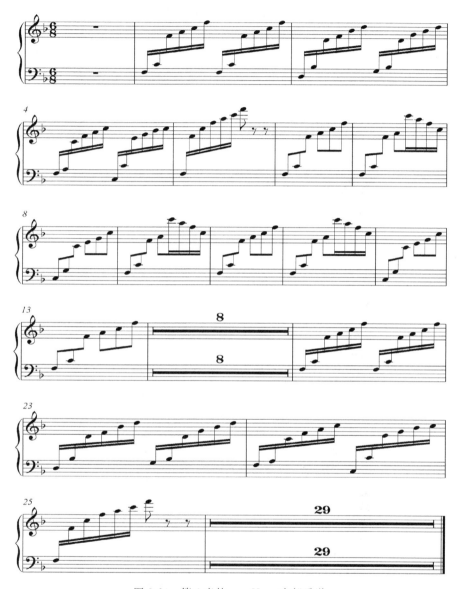

图 8-24　第 6 音轨——Harp 声部乐谱

8.5　MIDI 编辑

MIDI 录入工作完毕后，还需要对所有的 MIDI 信息做进一步编辑，以使其更加细致和完善。

MIDI 编辑可以在键盘编辑窗、五线谱编辑窗、事件列表窗等不同的界面中进行,在大多数情况下,编辑工作都是在键盘编辑窗内进行,下面就以此窗口为例进行讲解。

首先进行分轨编辑,目的是使每一个音轨内音符的音高、时值、力度等准确无误。需要说明的是,在一般的操作习惯中,当录入完每一个音轨后,即可着手对该音轨进行编辑,为了论述的方便,将这一步放到此处讲解。

以 Bass 声部为例,先按下该音轨的 S 按钮,使其变为独奏状态,再开启走带控制条上的节拍器,然后双击该音轨的 MIDI 信息条,打开键盘编辑窗,在此窗口中边播放,边修改。图 8-25(a)所示的是未经编辑的 MIDI 信息,主要问题有:音符没有对齐到节拍点上,音符时值也不精确,个别音有重叠现象,力度不均匀。经过量化、时值修整、力度修整等编辑步骤之后,键盘编辑窗内的 MIDI 信息变成如图 8-25(b)所示的样子。

(a) 未经编辑的 Bass 声部

(b) 经过编辑的 Bass 声部

图 8-25 编辑前后的 Bass 声部

对音符的时值、力度、对齐精度等进行编辑,是一项基本的编辑工作。为了使音乐更加生动、富于表情,还需添加一些 MIDI 控制器。在《渴望春天》这首乐曲中,如果为 Flute、Oboe、Violin 等声部增添诸如 Expression(表情控制器)、Modulation(颤音控制器)等控制器,可以使这些声部具有更加逼真的音色效果和丰富细腻的表情。以 Violin 声部为例,在这个音轨的开始处,添加了 1 号和 11 号两种控制器(见图 8-26),以增加弦乐的揉弦效果和强弱起伏感。

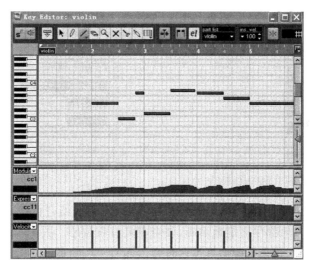

图 8-26　Violin 声部中的控制器

每个音轨在分轨编辑完毕之后,就要进行整体性的处理,这些处理包括音量平衡、相位调节等。在这里需要特别说明的是,如果我们最终要得到音频文件,音轨之间的音量平衡以及相位分配等问题,还需在后期混音中做大量深入、细致的工作,才可能达到理想的效果。至于 MIDI 制作阶段中的音量平衡、相位调节等,虽然不是终极目标,但它的意义在于在创作的前期工作中,能够事先对作品的音响效果有一个大体的把握,在发现问题之后,还可以及时纠正,从而避免混音时一些被动情况的发生。

同时播放所有音轨,试听各轨的音量比例,并进行调节。音量调节既可以在主窗口中进行,也可以在 Mixer(调音台)窗口中进行,具体方法如下。

(1) 在主窗口中,选择需要调节音量的音轨,然后在 Inspector 区域中,用鼠标单击蓝色的音量条,并左右移动(见图 8-27)。

(2) 按下 F3 快捷键,调出调音台窗口,用鼠标上下移动音量推子(见图 8-28)。

图 8-27　在主窗口中调节音轨音量

无论在主窗口还是调音台调节音轨音量,其效果是一样的。如果对乐曲的整体音量进行调节时,相比而言,在调音台窗口要比在主窗口操作要更直观和方便一些。

在乐曲整体音量调节时,有时还会遇到这样的问题:将某一音轨的音量推到最大值,

该音轨的声音仍然不够突出，这可能是整体 Velocity（力度）值不够所致，这时就要对 MIDI 音符的力度值进行调整。方法如下：

选中某一音轨的 MIDI 信息条并双击鼠标，打开键盘编辑窗。在 MIDI 菜单中，选择 Functions|Velocity 命令，在弹出的设置窗口中（见图 8-29）进行整体力度的设置。

图 8-28　在调音台调节音轨音量

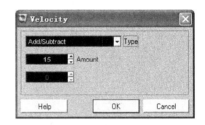

图 8-29　MIDI 菜单中 Velocity 设置窗口

下面讲解相位调节。相位调节的意义在于将不同的乐器音色横向分离出来，在一定程度上有助于每个音轨都尽可能地清晰，使音响具有方位感。关于相位的摆放，没有什么既定的模式，一般原则是只要能够模拟出符合人的听觉习惯的音响方位感即可。在《渴望春天》这首乐曲中，笔者的相位设计方案如表 8-2 所示。

表 8-2　《渴望春天》相位设计方案

音色名称	音轨号	相位值	说　　明
Pad＋Bells	3	－50	靠左
Pizz	5	－30	靠左
Violin	4	－20	靠左
Bass	7	0	相位居中
Drums	8	0	相位居中
Flute	1	20	靠右
Oboe	2	30	靠右
Harp	6	45	靠右

相位调节也是在主窗口或调音台中进行，取值范围为－100～100，C 表示居中，L 表示极左，R 表示极右。图 8-30 所示的是《渴望春天》这首乐曲 MIDI 音轨的整体音量平衡以及相位分配的最终结果。

至此，《渴望春天》的前期制作工序——MIDI 制作即告完成。

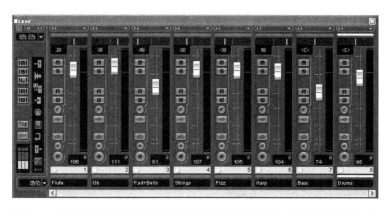

图 8-30 《渴望春天》MIDI 音轨的整体音量平衡以及相位分配的最终结果

8.6 分轨导出音频

为了获得音频的干声（即未经修饰的原始声音）效果，以使混音工作有更大的处理空间，在将 MIDI 音轨分轨导出音频之前，必须将插件音源的所有通道效果器关闭，并要把所有音轨的相位调为居中状态。

打开 EDIROL Orchestral 插件音源，在右侧控制面板区域有个 EFFECT（效果）参数栏，分别将 CHORUS（合唱）和 REVERB（混响）两个效果器调为 off（关闭）状态，如图 8-31 所示。这样，该音源的所有通道效果都被取消了。

我们使用了 EDIROL Orchestral 音源的 4 个音色，即 Flute Vibrato、Oboe Vibrato、Violin Warm Section 和 Harp，将这 4 个音色通道的相位调为 0，即居中状态。EDIROL Orchestral 音源的相位调节旋钮位于音量推子的后面，如图 8-32 所示。

图 8-31 关闭效果器

图 8-32 相位调节旋钮

打开 Hypersonic 音源主界面，将每个音色通道均切换到的 FX（效果）参数调节界面，然后把音源默认的全局效果器和通道效果器全部关闭，如图 8-33 所示。

在默认状态下，Hypersonic 音源中每个音色通道的相位均为居中状态，因此用不着再去调节了。

需要特别提醒的是，我们在 MIDI 制作中，把大鼓、军鼓、镲等合为一个打击乐音轨，

而这些音色的性质是截然不同的,在混音时必须分开处理,因此在混音前还要做打击乐音轨的拆分处理。方法如下:

选中整个打击乐音轨,选择 MIDI|Dissolve Part 命令,弹出如图 8-34 所示的对话框,勾选 Separate Pitches 项,即可按照不同音高将原音轨快速拆分为不同的 MIDI 音轨,拆分后原有的打击乐音轨将自动变为静音状态。《渴望春天》的打击乐音轨拆分出来后,变成了 9 轨,分别是大鼓、军鼓 1、军鼓 2(击鼓边)、闭镲、开镲、桶鼓 1、桶鼓 2、吊镲 1(强击)、吊镲 2(轻击)。在音轨的 Name 栏中分别为这些音轨重新命名,以便导出音频时不会弄错。

图 8-33　关闭 Hypersonic 音源效果器

图 8-34　Dissolve Part 对话框

回到调音台,将每个 MIDI 音轨的相位调为居中,并将音量推子调整到适中位置。一切准备就绪后,开始一轨一轨地导出音频。打击乐声部较多,可以考虑先将所有打击乐声部分轨导出。

在 Audio Mixdown 设置窗口中,给所有导出的音频建立一个单独的文件夹,如可以命名为"渴望春天分轨"。在 File Name 栏中为要导出的音频命名,以便混音时不会弄错音轨。因为我们是要将音频导入外部文件夹,而不是导入到《渴望春天》的 MIDI 工程之中,因此不要勾选 Audio Track 和 Pool 复选框。导出音频的格式一定要选择 Wave 文件,考虑到 CD 品质的要求,要将 Resolution 设为 16bit,Sample Rate 设为 44.100kHz。

分轨导出所有声部的音频之后,存盘并关闭《渴望春天》工程文件。

8.7　混音

打开 Nuendo 软件,新建一个工程文件,注意在存盘时,不要使用与前面《渴望春天》MIDI 工程文件相同的名字或是相同的存放路径,以免操作失误造成源文件的丢失。在这个工程文件中,我们要进行多轨音频的混音及输出工作。

8.7.1　音频导入

选择 File|Import|Audio File 命令,弹出 Import Audio 对话框,在 Look in 中选择并

进入存放分轨文件的文件夹,将所有音频文件全部选中,如图 8-35 所示。

图 8-35　选择所有音频文件

单击 Open 按钮,弹出一个如图 8-36 所示的询问框,意思是导入的音频要放在一轨还是分开多轨,单击 Different tracks 按钮,音频即分轨导入。

音频导入后,可以看到音轨是按照音轨名称的字母顺序进行排列的,并且自动编好了序号。为了方便混音,最好将这些音轨重新排列,例如将打击乐音轨排列在一起。用鼠标拖

图 8-36　导入音频询问框

动音轨上下移动,即可调整音轨的排列。音轨重新排列后,建议取消音轨名称中的序号(因为这些序号已经没有意义了),而只保留音轨的乐器名称即可,如长笛、贝司、大鼓、军鼓等。

8.7.2　音量及相位调节

打开调音台,单击左上角的 All Targets Narrow 按钮,使所有的音轨显示在调音台中,如图 8-37 所示。

播放音乐,边听边调整每个音轨的音量推子,使整体音量得到初步平衡。注意,各轨的音量电平值都不要超过 0dB,以免削顶(Clip)情况的出现。

每个音轨的相位要事先做好设计,目的是让各个音轨具有不同的方位感,使音响具有明显的空间层次,声部之间更具平衡感。在所有音轨中,贝司、大鼓的声音无明显指向性,一般应放在中间位置。其他乐器音轨的相位摆放,可以按照个人的理解去做,但要掌握好搭配原则,例如开镲和闭镲,可以放置在相位的左右两边(见图 8-38),使它们获得音响的

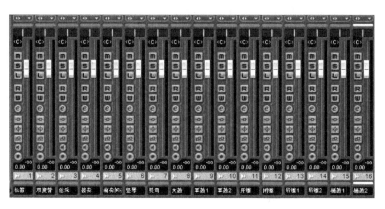

图 8-37　在调音台中显示所有音轨

平衡感。

音量和相位的调节没有固定的参数可以套用,一定要反复试听,以实际音响为准。

8.7.3　编组通道

编组通道(Group Channel)的作用就是将多个同类型的音轨通道整合为一个输出通道,然后在该通道上对这些音轨进行混合处理,从而达到简化操作工序,有效提高工作效率的目的。

在《渴望春天》这首作品中,各个打击乐音轨的音量比例调节好后,可以添加一个编组通道,让所有的打击乐音轨信号均输出到这个编组通道中,这样,在编组通道中就可以对所有打击乐音轨进行控制和调节了。除了可以进行音量调节外,编组通道还可以进行各种效果处理。

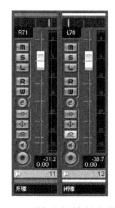

图 8-38　开镲和闭镲的相位摆放

在调音台上单击鼠标右键,在弹出的菜单中选择 Add Track | Group Channel 命令,随即弹出通道类型选择对话框,如图 8-39 所示。

图 8-39　通道类型选择对话框

单击 OK 按钮,调音台中就添加了一个名为 Group 1 的编组通道,将这个通道名称改为"鼓组",如图 8-40 所示。

将每个打击乐音轨通道上方的输出端口(Out)均设为"鼓组",如图 8-41 所示,这样所有打击乐通道的输出均路由到"鼓组"编组通道中了。

再次播放音乐,试调整编组通道音量推子,就会发现它已经可以控制所有打击乐音轨的音量了。

8.7.4　均衡器调节

利用均衡器,可以使乐器音色的频响比例更为合理,使声音得到进一步美化。下面针

图 8-40　为编组通道重命名　　　　图 8-41　打击乐音轨输出端口设置

对《渴望春天》中主要的乐器音色,提供一些常规的均衡处理方法,供读者参考。

贝司:贝司是低音乐器,在均衡处理上要适当提升其低频部分,而对其他频段进行衰减。在调音台中,打开贝司通道上的 e 按钮,可以看到四段均衡器。在这里我们对 100Hz 以下和 1kHz 以上的频段进行了衰减,而提升了 200~500Hz 的频段(见图 8-42),使贝司声部具有饱满、结实的声音效果。

(1) 大鼓:大鼓也属于低频乐器,其均衡调节方法与贝司有相同之处。例如,可以适当提升 120~240Hz 的频段,滤掉 1.5kHz 以上和 100Hz 以下的所有频段。这样的处理,可使大鼓产生强而有力的低音效果。

(2) 军鼓:提升中频,衰减其他频段,可以有效改善军鼓的音质,使其产生具有冲击力的音响效果。例如,可以过滤掉 250Hz 以下、10kHz 以上的频段,而将 1~5kHz 的频段进行一些提升。

(3) 踩镲:踩镲分为闭镲和开镲,为高频乐器。可以滤掉 800Hz 以下的频率,将 1.5~7kHz 频段做适当提升,如图 8-43 所示。

 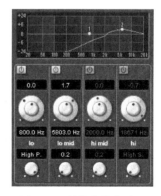

图 8-42　贝司的均衡处理　　　　　　图 8-43　踩镲的均衡处理

(4) 吊镲:吊镲也是高频乐器,同踩镲相比,其声音更具穿透力。可以滤掉 4kHz 以下的频率,适当提高 5~15kHz 的频段。

（5）长笛：在《渴望春天》这首乐曲中，长笛以中高音区为主，因此在均衡处理上可以适当提升中高频段，使其音色听起来更加晶莹剔透一些。

（6）双簧管：在这首乐曲中，双簧管主要使用的是中音区，在均衡的处理上可以适当提升中频，滤掉低频和高频。

（7）竖琴：竖琴是一件音域宽广的和声乐器，本身具有丰满的音响效果，因此在均衡处理上不必做太多调整，如果想获得更好的穿透力，可以将高频区（约 8.5kHz 频段附近）略做提升。

（8）弦乐：弦乐的均衡处理与竖琴类似，在通常情况下，可以滤掉大部分低频，然后将中高频（约 7kHz 频段附近）略做提升。如果想使其音色更具质感，可以将高频区（约 10kHz 频段）略做一些提升。

（9）前奏音色：在《渴望春天》这首乐曲中，前奏及间奏使用了 Hypersonic 音源中的 Sweeping Pad+Bells 音色，此音色为电子类的复合性音色，可根据个人偏好对其均衡进行处理。

8.7.5 插入效果器

在插入效果器的使用上，我们要为各个音轨添加动态处理器，目的是使每个音轨的声音更加饱满、动听。

单击每个通道上的 e 按钮，进入通道设置窗口，左边就是插入效果器加载栏。还有一种插入效果器的加载方法：展开调音台拓展部分，在左侧的控制面板区单击 Show All Inserts 按钮，即可显示出所有通道的插入效果器加载栏，然后为每个通道加载软件自带的 Dynamics 动态处理效果器，如图 8-44 所示。

下面就以军鼓 1 通道为例，介绍动态效果处理器的使用。

为军鼓 1 通道加载 Dynamics 效果器后，弹出如图 8-45 所示的效果器设置界面。

Dynamics 是一款集成化的效果器，三个效果器既可联合使用，也可以独立工作。我们主要使用的是压缩效果器，按下 Compress 按钮，即可激活该效果器。其中 Threshold 所调整的是压缩启动的触发电平阈值，高于设定阈

图 8-44 在调音台拓展部分加载插入效果器

值的声音将被处理，低于阈值的信号则不做处理。Ratio 的作用是调整 Threshold 阈值的压缩比例，Attack 可以设置信号被压缩处理时的实际响应速度，而 Release 正好相反，设定的是压缩器关闭时电平值的恢复速度，MakeUp Gain 为声音增益调节。

在军鼓 1 的压缩处理中，我们将 MakeUp Gain 提升了 4.5dB，将 Threshold 阈值设为 −12.0dB，也就是说高于 −12.0dB 的声音将被处理。将 Ratio 值设为 3.0∶1，即输入的电平每增大 3dB，那么输出则控制为 1dB 的电平值。保持了 Attack 的默认设置，并将 Release 设为 Auto 状态。军鼓 1 的压缩处理器设置如图 8-46 所示。

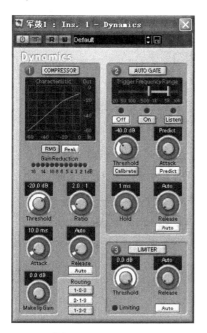
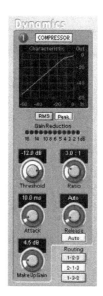

图 8-45　Dynamics 效果器设置界面　　　　图 8-46　军鼓 1 的压缩处理器

以上通过对军鼓 1 的压缩处理,使读者明白其工作原理,然后根据其他通道的声音特征进行压缩效果器处理。在压缩器的操作中,要注意以下的一些基本原则:每个通道的 MakeUp Gain 都要做适当提升,这是因为压缩会使输出电平有所损失,因此必须做补偿处理;Threshold 阈值一般都取负值,如果设定值过高,则达不到压缩的效果;Ratio 值要根据各音轨的声音动态程度来设定,一般而言,音轨的音响动态范围越大,Ratio 压缩比值也要相应提高。

8.7.6　发送效果器

我们以混响(Reverb)作为发送效果器,对每个通道均做混响效果器的发送处理。在调音台上单击鼠标右键,在打开的快捷键菜单中选择 Add Track|FX Channel 命令,随即弹出效果器类型选择对话框,在下拉框中选择软件自带的 Reverb A 混响器,如图 8-47 所示。

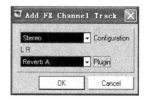

单击 OK 按钮,调音台中便添加了一轨名为 FX 1-Reverb A 的效果通道,同时 Reverb A 混响器的设置界面也显现了出来,这时一定记住要把效果量最大化,即将湿声比例设置为 100%,如图 8-48 所示。

图 8-47　选择混响效果器

为各个通道做发送效果器处理的方法有以下两种。

方法一:单击通道上 e 按钮,进入通道设置窗口,在右边发送效果加载栏下拉框中选择刚才所加载的 FX 1-Reverb A 效果通道。

方法二:展开调音台拓展部分,在左侧的控制面板区单击 Show All Sends 按钮,即可

显示出所有通道的发送效果器加载栏,然后为每个通道加载 FX 1-Reverb A 效果通道,如图 8-49 所示。

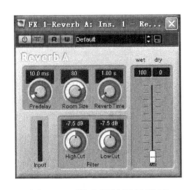

图 8-48　混响器效果量设置　　　　　图 8-49　在调音台拓展部分加载发送效果器

激活发送效果器电源按钮,就可以方便地对每个通道的效果发送量进行调节了(见图 8-50)。

图 8-50　每个通道的效果发送量调节　　　图 8-51　乐曲结尾处音量推子的自动化处理

8.7.7　自动化处理

在《渴望春天》的结尾处,Flute、Violin、Pad+Bells 和 Bass 这 4 个声部均有力度的渐弱处理,在音频混音中,我们可以借助软件的自动化处理功能,将乐曲结尾处的渐弱效果做得更加自然。

在调音台中,激活 Pad+Bells 通道中的 W 按钮,播放乐曲,在结尾处将音量推子做衰减处理。然后取消 W 按钮的写入状态,以免因操作失误又写入新的自动化控制事件,同时激活 R 按钮,再次播放乐曲,就会发现 Pad+Bells 通道的音量推子在结尾处自动下移,如图 8-51 所示。

Pad+Bells 通道的自动化处理完成后,按照同样的操作步骤,再分别对 Flute、Violin 和 Bass 这 3 个通道结尾处的音量推子做自动化处理。

8.7.8 总线处理

在调音台总输出通道上,通常要加载多段动态压缩器和压限效果器,在混音导出前做总线处理,使作品得到最后的润色。

单击总输出通道上的 e 按钮,进入通道设置窗口,在第一个插入效果器加载栏中添加软件自带的多段动态压缩器 Multiband Compressor,在弹出的效果器设置界面中,通过调节上下两个窗口的动态曲线,对音频进行频段划分及压缩处理。在这里,我们选择该效果器的预置参数 FM Radio,如图 8-52 所示。

多段动态压缩器的使用,可以使声音更加丰满、动听,有效拓展声场宽度,提高声音质量。

为了避免音频的削顶现象,通常还要在总输出通道上加载压限类效果器。压限效果器有多种多样,例如第三方插件 Waves L2(见图 8-53),就是一款很不错的压限效果器。

压限效果器也是要添加在总输出通道设置窗口中的插入效果器栏中,如果计算机中没有安装 Waves 系列效果插件,可以选用 Cubase/Nuendo 自带的 Compress 效果器,激活其中的 Limeter 按钮(见图 8-54),即可使总线的输出电平控制在 Threshold 所设定的范围之内。

图 8-52 在多段动态压缩器选择预置参数

图 8-53 Waves L2 压限效果器

图 8-54　Compress 中的 Limeter 效果器

8.8　音频导出及 CD 刻录

所有混音工作完成后,在主窗口标尺栏设定好全曲的左右定位范围,并检查各个音轨的静音或独奏按钮是否被激活,如果有一定要取消,以确保每个通道均处于正常状态。

在音频导出之前,建议完整播放乐曲,进行反复审听,及时发现并纠正细节或整体音响之中的瑕疵,使音乐尽善尽美。

选择 File|Export|Audio Mixdown 命令,弹出 Audio Mixdown 设置窗口,在 Look in 栏中为要输出的音乐成品选择存放路径,在 File name 栏键入"渴望春天成品",在 Files of type 下拉框中选择 wave File,在 Channels 栏内选择 Stereo Interleaved,将 Resolution 设置为"16bit",Sample Rate 设置为"44.100kHz",不要勾选 Pool 和 Audio Track 复选框,其余各项保持软件默认状态,如图 8-55 所示。

图 8-55　在 Audio Mixdown 窗口设置各项参数

单击 Save 按钮，弹出 Export Audio 进度条，音频导出完成后，存盘并关闭 Nuendo 软件。按照保存路径，找到导出的《渴望春天》成品文件，用计算机中的媒体播放器进行试听。

将空白的可刻录 CD 光盘放入刻录机中，选择一个刻录软件，如 Nero Express，进行音频文件的刻录。

在 Nero Express 中选择"刻录项目为音乐"|"音乐光盘"命令，如图 8-56 所示。

图 8-56　选择刻录项目

在音频文件添加窗口中，将《渴望春天》的音频文件添加进去，如图 8-57 所示。

图 8-57　添加音频文件

单击 Next 按钮,完成所有刻录设置。

最后,我们可以将刻录好的 CD,在 CD 或 DVD 播放机上进行播放、试听,与朋友一起分享自己的劳动成果。

习题

跟随本章所讲的操作步骤,练习《渴望春天》MIDI 制作、音频缩混及 CD 刻录的全过程。

附录 A GM 音色表

1. 钢琴类音色

音色编号	音色名称	中文译名
001	Acoustic Grand Piano	大钢琴
002	Bright Acoustic Piano	明亮大钢琴
003	Electric Grand Piano	电子大钢琴
004	Honky-tonk Piano	酒吧钢琴
005	Rhodes Piano	罗兹电钢琴
006	Chorused Piano	合唱电钢琴
007	Harpsichord	拨弦古钢琴
008	Clavinet	击弦古钢琴

2. 色彩性打击乐器音色

音色编号	音色名称	中文译名
009	Celesta	钢片琴
010	Glockenspiel	钟琴
011	Music box	八音盒
012	Vibraphone	颤音琴
013	Marimba	马林巴
014	Xylophone	木琴
015	Tubular Bells	管钟
016	Dulcimer	扬琴

3. 风琴类音色

音色编号	音色名称	中文译名
017	Hammond Organ	击杆式风琴
018	Percussive Organ	打击式风琴
019	Rock Organ	摇滚风琴
020	Church Organ	教堂风琴
021	Reed Organ	簧管风琴
022	Accordian	手风琴
023	Harmonica	口琴
024	Tango Accordian	探戈手风琴

4. 吉他类音色

音色编号	音色名称	中文译名
025	Acoustic Guitar(nylon)	尼龙吉他
026	Acoustic Guitar(steel)	钢弦吉他
027	Electric Guitar(jazz)	爵士电吉他
028	Electric Guitar(clean)	清音电吉他
029	Electric Guitar(muted)	闷音电吉他
030	Overdriven Guitar	过载电吉他
031	Distortion Guitar	失真电吉他
032	Guitar Harmonics	吉他泛音

5. 贝司类音色

音色编号	音色名称	中文译名
033	Acoustic Bass	大贝司
034	Electric Bass(finger)	指弹电贝司
035	Electric Bass(pick)	拨片电贝司
036	Fretless Bass	无品贝司
037	Slap Bass 1	击弦贝司1
038	Slap Bass 2	击弦贝司2
039	Synth Bass 1	合成贝司1
040	Synth Bass 2	合成贝司2

6. 弦乐类音色

音色编号	音色名称	中文译名
041	Violin	小提琴
042	Viola	中提琴
043	Cello	大提琴
044	Contrabass	低音提琴
045	Tremolo Strings	弦乐震音
046	Pizzicato Strings	弦乐拨弦
047	Orchestral Harp	竖琴
048	Timpani	定音鼓

7. 合奏、合唱类音色

音色编号	音色名称	中文译名
049	String Ensemble 1	弦乐合奏1
050	String Ensemble 2	弦乐合奏2
051	Synth Strings 1	合成弦乐合奏1
052	Synth Strings 2	合成弦乐合奏2
053	Choir Aahs	人声合唱"啊"
054	Voice Oohs	人声"嘟"
055	Synth Voice	合成人声
056	Orchestra Hit	管弦乐齐奏

8. 铜管类音色

音色编号	音色名称	中文译名
057	Trumpet	小号
058	Trombone	长号
059	Tuba	大号
060	Muted Trumpet	加弱音器小号
061	French Horn	法国号(圆号)
062	Brass Section	铜管合奏
063	Synth Brass 1	合成铜管1
064	Synth Brass 2	合成铜管2

9. 簧管类音色

音色编号	音色名称	中文译名
065	Soprano Sax	高音萨克斯
066	Alto Sax	次中音萨克斯
067	Tenor Sax	中音萨克斯
068	Baritone Sax	低音萨克斯
069	Oboe	双簧管
070	English Horn	英国管
071	Bassoon	巴松管（大管）
072	Clarinet	单簧管（黑管）

10. 吹管类音色

音色编号	音色名称	中文译名
073	Piccolo	短笛
074	Flute	长笛
075	Recorder	竖笛
076	Pan Flute	排箫
077	Bottle Blow	吹瓶
078	Shakuhachi	尺八
079	Whistle	口哨
080	Ocarina	陶埙

11. 领奏类音色

音色编号	音色名称	中文译名
081	Lead 1(square)	领奏1（方波）
082	Lead 2(sawtooth)	领奏2（锯齿波）
083	Lead 3(caliope lead)	领奏3（蒸汽风琴）
084	Lead 4(chiff lead)	领奏4(chiff)
085	Lead 5(charang)	领奏5(charang)
086	Lead 6(voice)	领奏6（人声）
087	Lead 7(fifths)	领奏7（五度）
088	Lead 8(bass＋lead)	领奏8（贝司＋领奏）

12. 背景类音色

音色编号	音色名称	中文译名
089	Pad 1(new age)	合成音色1(新世纪)
090	Pad 2（warm）	合成音色2(温暖)
091	Pad 3(polysynth)	合成音色3(合成复音)
092	Pad 4(choir)	合成音色4(合唱)
093	Pad 5(bowed)	合成音色5(彩虹)
094	Pad 6(metallic)	合成音色6(金属)
095	Pad 7(halo)	合成音色7(光环)
096	Pad 8(sweep)	合成音色8(扫掠)

13. 合成效果类音色

音色编号	音色名称	中文译名
097	FX 1(rain)	合成效果1(雨声)
098	FX 2(soundtrack)	合成效果2(音迹)
099	FX 3(crystal)	合成效果3(水晶)
100	FX 4(atmosphere)	合成效果4(大气)
101	FX 5(brightness)	合成效果5(明亮)
102	FX 6(goblins)	合成效果6(精灵)
103	FX 7(echoes)	合成效果7(回声)
104	FX 8(sci-fi)	合成效果8(科幻)

14. 民乐类音色

音色编号	音色名称	中文译名
105	Sitar	印度西塔琴
106	Banjo	美洲班卓琴
107	Shamisen	日本三昧线
108	Koto	日本筝
109	Kalimba	卡林巴
110	Bagpipe	风笛
111	Fiddle	里拉提琴
112	Shanai	阿拉伯唢呐

15. 打击乐器音色

音色编号	音色名称	中文译名
113	Tinkle Bell	叮当铃
114	Agogo	阿果果
115	Steel Drums	钢鼓
116	Woodblock	木鱼
117	Taiko Drum	太和鼓
118	Melodic Tom	旋律鼓
119	Synth Drum	合成鼓
120	Reverse Cymbal	翻转钹

16. 音效类音色

音色编号	音色名称	中文译名
121	Guitar Fret Noise	吉他换把噪声
122	Breath Noise	气息声
123	Seashore	海浪声
124	Bird Tweet	鸟鸣声
125	Telephone Ring	电话铃
126	Helicopter	直升机
127	Applause	鼓掌声
128	Gunshot	枪声

附录 B
GM 打击乐音色键位表

MIDI 键位编号	打击乐音色名称	中文译名	对应 MIDI 音高
35	Acoustic Bass Drum	声学大鼓	B2
36	Bass Drum 1	大鼓 1	C3
37	Side Stick	小鼓边击	♯C3
38	Acoustic Snare	军鼓	D3
39	Hand Clap	击掌	♭E3
40	Electric Snare	电响军鼓	E3
41	Low Floor Tom	低音地桶鼓	F3
42	Closed Hi-Hat	闭音高帽镲	♯F3
43	High Floor Tom	高音地桶鼓	G3
44	Pedal Hi-Hat	踩镲	♭A3
45	Low Tom	低音桶鼓	A3
46	Open Hi-Hat	开音高帽镲	♭B3
47	Low-Mid Tom	中低音桶鼓	B3
48	Hi-Mid Tom	中高音桶鼓	C4
49	Crash Cymbal 1	击镲 1	♯C4
50	High Tom	高音桶鼓	D4
51	Ride Cymbal 1	点铙 1	♭E4
52	Chinese Cymbal	中国镲	E4
53	Ride Bell	镲帽	F4
54	Tambourine	铃鼓	♯F4
55	Splash Cymbal	侧击镲	G4
56	Cowbell	牛铃	♭A4

续表

MIDI 键位编号	打击乐音色名称	中文译名	对应 MIDI 音高
57	Crash Cymbal 2	击镲 2	A4
58	Vibraslap	回响梆子	♭B4
59	Ride Cymbal 2	点铗 2	B4
60	Hi Bongo	高音圆鼓	C5
61	Low Bongo	低音圆鼓	♯C5
62	Mute Hi Conga	闷高音康加鼓	D5
63	Open Hi Conga	开高音康加鼓	♭E5
64	Low Conga	低音康加鼓	E5
65	High Timbale	高音小鼓	F5
66	Low Timbale	低音小鼓	♯F5
67	High Agogo	高音阿果果	G5
68	Low Agogo	低音阿果果	♭A5
69	Cabasa	沙锤	A5
70	Maracas	气囊	♭B5
71	Short Whistle	短音哨子	B5
72	Long Whistle	长音哨子	C6
73	Short Guiro	短音刮板	♯C6
74	Long Guiro	长音刮板	D6
75	Claves	响棒	♭E6
76	Hi Wood Block	高音梆子	E6
77	Low Wood Block	低音梆子	F6
78	Mute Cuica	闷音鸟鸣桶	♯F6
79	Open Cuica	开音鸟鸣桶	G6
80	Mute Triangle	止音三角铁	♭A6
81	Open Triangle	开音三角铁	A6
82			♭B6
83			B6
84			C7

附录 C
Cubase/Nuendo 常用快捷键一览表

快 捷 键	作 用
F1	帮助
F2	打开或关闭走带控制条
F3	打开或关闭调音台
F4	打开或关闭 VST 连接窗口
F11	打开 VST 乐器设置窗口
1	选择工具
2	范围工具
3	切割工具
4	胶水工具
5	橡皮工具
6	缩放工具
7	静音工具
8	画笔工具
9	回放工具
Ctrl + C	复制
Ctrl + X	剪切
Ctrl + V	粘贴
Ctrl + Z	撤销操作
Ctrl + N	新建工程
Ctrl + O	打开
Ctrl + W	关闭
Ctrl + S	保存

续表

快 捷 键	作　　用
Ctrl ＋ Q	退出
Ctrl ＋ A	选择所有内容
Ctrl ＋ D	在事件块后复制一个同样的事件块
Ctrl ＋ K	对选中事件块进行多次复制
Ctrl ＋ P	打开素材池窗口
Ctrl ＋ M	打开标记窗口
Ctrl ＋ T	打开速度窗口
Ctrl ＋ R	打开乐谱编辑窗口
Ctrl ＋ ↑	缩小选中音轨
Ctrl ＋ ↓	放大选中音轨
Alt ＋ ↑	缩小选中音轨
Alt ＋ ↓	放大选中音轨
H	横向放大
G	横向缩小
X	交叉淡化
Q	过量化
P	使左右标尺移动到当前选中的事件块左右
C	打开或关闭节拍器
空格键	播放/停止
Alt＋空格键	播放选中范围
Shift＋G	选中范围移动到当前选中事件块上，并循环播放
＋(小键盘)	快进
－(小键盘)	快退
/(小键盘)	循环播放
＊(小键盘)	录音
0(小键盘)	停止
·(小键盘)	播放指针回到开始处
Shift＋M	静音
Shift＋U	取消静音
Shift＋Ctrl＋L	锁定
Shift＋Ctrl＋U	取消锁定

注：除了使用软件默认的快捷键外，Cubase/Nuendo还允许用户根据个人的操作习惯自定义快捷键。

参 考 文 献

[1] 高鸿祥.配器法基础教程.北京:人民音乐出版社,2002
[2] 胡登跳.民族管弦乐法.上海:上海音乐出版社,1997
[3] 哈布尔.电子乐器演奏法.北京:中央民族大学出版社,2004
[4] 卢小旭,汤楠.Cubase SX 与 Nuendo 电脑音乐制作.北京:清华大学出版社,2005

读者意见反馈

亲爱的读者：

感谢您一直以来对清华版计算机教材的支持和爱护。为了今后为您提供更优秀的教材，请您抽出宝贵的时间来填写下面的意见反馈表，以便我们更好地对本教材做进一步改进。同时如果您在使用本教材的过程中遇到了什么问题，或者有什么好的建议，也请您来信告诉我们。

地　址：北京市海淀区双清路学研大厦 A 座 602　　计算机与信息分社营销室　收
邮　编：100084　　　　　　　　电子邮件：jsjjc@tup.tsinghua.edu.cn
电　话：010-62770175-4608/4409　　邮购电话：010-62786544

教材名称：计算机音乐与作曲基础
ISBN：978-7-302-19220-6
个人资料
姓名：_____　　年龄：_____　　所在院校/专业：_____
文化程度：_____　　通信地址：_____
联系电话：_____　　电子信箱：_____
您使用本书是作为： □指定教材　□选用教材　□辅导教材　□自学教材
您对本书封面设计的满意度：
□很满意　□满意　□一般　□不满意　改进建议_____
您对本书印刷质量的满意度：
□很满意　□满意　□一般　□不满意　改进建议_____
您对本书的总体满意度：
从语言质量角度看　□很满意　□满意　□一般　□不满意
从科技含量角度看　□很满意　□满意　□一般　□不满意
本书最令您满意的是：
□指导明确　□内容充实　□讲解详尽　□实例丰富
您认为本书在哪些地方应进行修改？（可附页）

您希望本书在哪些方面进行改进？（可附页）

电子教案支持

敬爱的教师：

为了配合本课程的教学需要，本教材配有配套的电子教案（素材），有需求的教师可以与我们联系，我们将向使用本教材进行教学的教师免费赠送电子教案（素材），希望有助于教学活动的开展。相关信息请拨打电话 010-62776969 或发送电子邮件至 jsjjc@tup.tsinghua.edu.cn 咨询，也可以到清华大学出版社主页（http://www.tup.com.cn 或 http://www.tup.tsinghua.edu.cn）上查询。